大展好書　好書大展
品嘗好書　冠群可期

體育教材：4

街舞運動教程

王瑩 編著

大展出版社有限公司

序

　　課程在學校教育中處於核心地位，課程體系改革是教學改革與創新的核心，重視新課程開發和利用，向多元課程體系的方向發展是普通高等學校體育教育專業課程體系改革中一個引人關注的研究領域。

　　街舞課程是美國嘻哈文化的全球化之旅在20世紀90年代末步入中國的產物。中國的街舞形成了「舞蹈和運動」多元發展的方向。一方面是在追尋街舞的本源性的發展，傾向於精神性活動，是一種偏向於藝術的舞蹈，以流行街舞的形式展現和發展。另一方面是「由舞蹈到運動」，街舞的目的和功能發生了實質性的轉變和拓展，逐漸由舞蹈形態的街舞轉變爲體育形態的街舞，作爲一種健身運動方式，新興課程的形式名正言順地從街頭登上了大雅之堂——高校課堂。

　　我國對街舞運動的理論研究尚處於起步階段。街舞的理論教材和國家級課題立項尚是空白。高校《街舞》教材的設計和編寫工作，對高校體育積極引導該項運動的健康發展具有指導作用。基於對「大環境」考慮，普通高校《街舞》教材編寫目標定位應面向普通大學生，積極構建一個較爲科學的，且符合當前學校體育教育實際需要的，融思想教育、知識傳授和方法指導爲一體的高校街舞課程教材。

　　本書立足於街舞項目在中國高校的發展現狀，結合作者多年對街舞項目研究的系統積累、梳理了街舞項目的相關理論與方法。全書包括了流行街舞篇、健身街舞篇、街舞發展篇三個部分。流行街舞篇主要是對本源性街舞進行介紹。健身街舞篇是在本源性的流行街舞的發展背景下，結合我國健

身街舞項目的發展現狀,秉承同中求異的宗旨,借鑒移植「外來」的美、日、韓的街舞技術動作,以課程教材的形式對健身街舞概念界定,對健身街舞的教學、教學課程、創編、音樂等進行了理論的基礎支撐研究,輔以實踐套路,形成完整的健身街舞課程的教學體系,爲高校健身街舞課程的開設、具體實施提供了一套成熟可行的方案,爲規範現有高校健身街舞項目發展中的自由性提供了參考建議,有助於街舞的本土化方向的有效發展,讓更多的人能感受外來街舞文化。街舞發展篇主要是針對街舞的發展對競賽和團隊的組建、行銷等方面進行研究。

全書凝聚了作者王瑩孜孜不倦、潛心研究的點點心血,反映了她求真務實、不懈追求、奮進創新的個人風采,字裏行間滲透著她辛勤耕耘、精心構思的智慧和火花。儘管本書還需要進一步完善,但是它飽含著作者的心血、汗水和對街舞項目的熱愛,是作者在實踐中不斷探索的結晶。對於新興的項目、新興的課程,本書是一個重要的積澱,它將成爲街舞研究新的起點。作爲導師,看到王瑩在學術上取得了進步,我欣然允諾。是爲序。

國務院學位委員會體育學學科評議組成員召集人
全國體育碩士專業學位教育指導委員會副主任委員
教育部全國普通高校體育教學指導委員會副主任委員
全國博士後管委會專家組成員
福建師範大學校長

黃漢升(教授、博士、博士生導師)

於福州

前　言

　　緣於街舞的共同信念——「做自己，享受生命，勇於挑戰！」

　　謹以此書獻給熱愛街舞運動的人們。獻給高校開設街舞課程的老師和學生們。

　　街舞發展了二十多年了，我國尚未有一部較爲完整的街舞理論教程，我冥想著構思一部較爲完整的街舞著作。我受到兩大方面的壓力，一方面是全國優秀的流行街舞舞者，唯恐本人對街舞文化認識的表淺而簡化了純正的街舞文化；另一方面是資深的體育理論工作者，唯恐本人對體育理論理解的深度不夠而造成體育理論在街舞領域應用的謬誤。壓力伴隨著我完成了這部著作。

　　街舞項目的引入實際上是外來文化對中國文化的衝擊，美國街舞文化的全球化之旅在中國的存在形式卻演變成「舞蹈和運動」多元發展的方向。

　　本書立足於舞蹈與運動兩個方向發展的契合點，梳理了舞蹈（流行街舞）與運動（健身街舞）的相關理論和教程，爲高校街舞課程的開設、具體實施提供一套成熟可行的方案，爲規範現有高校街舞項目發展中的自由性提供參考建議，有助於街舞的本土化方向的有效發展。希望本書能成爲我國高校街舞項目理論研究的一個新起點。

　　　　　　　　　　　　　　　　　　本書作者

作者簡介

王瑩 1972 年 7 月生人

副教授　體育教育訓練學博士

國家級健美操教練培訓導師

中央電視台　體育頻道電視街舞欄目編舞、授課教師

擔任中國歷居街舞大賽組織和裁判工作

出版了 20 餘張自編並示範的街舞教學光碟：《王瑩街舞》《白領街舞》等；

主持《關於美國 Hip-hop 文化的引入及技術研究》《移植與創新—中美文化背景下本土化街舞理論與實證研究》《有氧健身操減肥機制的研究》《義務教育小學體育、中學體育與健康課程標準和教科書及教師用書可行性實驗研究》等國家、省級課題的研究工作。

主編《老年科學健身咨詢》、高中體育通用教材《體育與健康》（健美操部分）、《中小學體育競賽全書》等書籍；發表體育專業論文十餘篇。

目　錄

流行街舞篇

街舞發展篇

流行街舞篇

第一章
嘻哈（Hip-Hop）文化概述

　　美國的多元文化來自於從世界各個角落匯集而來的移民。美國的主流文化是白人文化，白人的生活方式至今仍代表了大多數美國人的文化發展趨向。但是，由於黑人在美國有兩百多年的歷史，黑人文化不僅對美國文化多元化有不可磨滅的貢獻，也成為美國亞文化最重要的組成部分，其中街頭文化是黑人文化的一個重要方面。

　　街頭文化有很多，幾乎街頭任何的藝術都可以稱為街頭文化，到了20世紀70年代，它被歸納為嘻哈文化（Hip-Hop Culture）。

　　嘻哈文化是一種傳播速度快、風靡於世界各地的、由多種元素構成的街頭文化的總稱，它包括音樂、舞蹈、說唱、DJ技術、服飾、塗鴉等，統稱嘻哈文化。

　　街舞（Street Dance）是其中的元素之一，在紐約，人們只稱呼具體舞種的名字，比如Hip-Hop、Breaking、Popping等，是中國人傾向於東岸的嘻哈人士統一了的嘻哈舞蹈的名稱。

　　嘻哈文化是一種街頭的文化，更是一種生活態度。猶如街舞動作特點一樣，突破人體極限，創造人所不能。

　　現在嘻哈文化在某些國家已經從街頭步入主流文化，成功地結合了娛樂、商業、音樂，甚至政治，無孔不入。

不過秉持的精神是一致的：挑戰、創新……

第一節　嘻哈文化的釋義

「Hip-Hop」從字面來看，Hip是臀部，Hop是跳躍的意思，合起來意即輕擺臀部。「Hip-Hop」翻譯過來是「嘻哈文化」，從單純的音樂形態涉及到生活方式和精神，實際上它是一種生活文化的統稱，是深入黑人文化的精神。

嘻哈文化主要以身體為準則，從自己做起，形成一種自動、自發精神，勇於嘗試任何事物的生活態度，對生活中的任何事物都有自己的堅持，並用心去做每件事。

嘻哈文化是來自於生活，融入生活，而不是盲目追逐流行。發展至今，它涵蓋了衣著、說話、刺青、極限運動，如滑雪、滑板、衝浪等。

第二節　嘻哈文化的淵源

嘻哈文化來自黑人街頭舞蹈，美國紐約和洛杉磯是街舞的兩大發源地。它起源於美國黑人音樂的一種形式，是一種美國中下階層的黑人文化，也是他們生活的縮寫，因此可以說，曾經風靡全球的嘻哈文化是從「貧窮」之中衍生出來的。

因為物質條件匱乏，愛好音樂的黑人青少年不得不反覆聆聽現有的老唱片，也是因為貧窮，所穿的衣服均以大號為主，為的是能夠穿用很多年。

　　因為膚色，他們遭受到難以消除的種族歧視，使黑人的群體意識極為強烈。為了突顯群體特色，他們特別選用怪異服飾與行為，以表現出與眾不同。

　　有黑色精靈之稱的黑人具有天生的韻律動感和極協調的運動能力，在嘻哈音樂下，他們無視表演空間的限制，任何場地都是他們展示音樂天賦的舞臺，因此，街舞的動作含有豐富的街頭情調。

　　在他們看似隨意的創作中，融入了來自社會四周的鮮活反應，呈現的是結合服裝造型、生活風格，甚至個人價值觀的音符組合，與矯飾、虛偽的中產文化相比較，來自中下層平民的嘻哈文化顯得真實多了，更能貼近普通大眾的心。在標新立異、反其道而行的嘻哈文化引申之下，暴露的也是黑人文化標榜平民化、生活化的心理。

　　漸漸地，嘻哈也就不僅僅是一種音樂的形式，它更是一種生活的方式：服飾、慶典等等。1987—1991年是嘻哈文化的黃金時間，從1992年起，它就有所轉變，不知不覺地成為了一種黑暗的音樂勢力，好長一段時間，人們把它和頹廢、病態聯繫到了一起。雖然如此，嘻哈文化仍以其獨特的魅力讓全世界為之著迷。

　　街舞（Street Dance）誕生於20世紀60年代末，是美國黑人城市貧民的舞蹈。到了70年代，它被歸納為嘻哈文化（Hip-Hop Culture）的一部分，與塗鴉（Graffiti或Writing）、打碟（DJing）、說唱（MCing）這些同時代產生的黑人地下文化並稱為嘻哈四大元素。街舞在美國東海岸城市紐約和美國西海岸的加利福尼亞州兩個地方同時誕生，獨立發展，最後相互影響，合二為一。

第三節　街舞（Street Dance）發展的相關項目的文化影響

　　街舞的產生代表了一種舞蹈的風格，但並非獨立存在，它與很多舞蹈相容交織，互促共進。如美國舞蹈中的踢踏舞（Tap）、搖擺舞（Swing）、爵士舞（Jazz）、林得舞（Lindy Hop）等。

　　街舞的出現和融入為美國舞蹈提供了新的元素；非洲舞蹈中的原始的舞蹈動機的引用，如即興的自由創造身體姿勢、群舞的相通交流、多旋律的肢體舞動、模仿動物的象形動作和道具的豐富搭配和舞者之間的競爭，為街舞的產生提供了豐富的元素。

　　尤其是中國武術的文化影響更是推進了街舞的發展。20世紀70年代李小龍的功夫電影，極大地激發了紐約霹靂舞男孩們的舞蹈熱情和靈感，武術的博大精深體現在街舞無數個動作的起源，如力量動作（power moves）就是由地面起身的招式而改良發展的。

　　街舞在美國人的眼中，即使是極具技巧性的霹靂舞也被作為舞蹈來跳，不失其藝術性的追求。文化的相融、項目的借鑒推動了街舞的發展。

第四節　街舞的發展史

一、街舞在美國的發展簡況

街舞起源應追溯至美國霹靂舞的興起。1949年，黑人歌星詹姆斯·布勞德曾以這種新奇古怪的舞蹈征服了紐約城的觀眾，從此，這種舞蹈逐漸在歐美城市中流行起來，我們可以在德國有關霹靂舞的歷史文獻中覓得蹤影。

「在50年代，雜技似的霹靂舞和搖滾樂居然掀起了很合乎道德標準的狂潮」。由於兩次世界大戰的影響，加之傳播科技的制約，和世界各國在特殊歷史時期的政治、文化等因素的作用，50年代的霹靂舞文化僅限於局部地區。60年代的世界是動盪的世界，是「一切開放，怎麼都行」的年代，這種生活在1967年伴隨著嬉皮士運動服走向高潮。思想的活躍和生活的多元化造就了文化的繁榮。街舞也就萌芽在這樣的時代背景下。

在紐約的布朗克斯區，貧窮的黑人青少年在黑人歌手詹姆斯·布朗（James Brown）的影響下，以一種模擬幫派打鬥的舞蹈——戰鬥步（Up-Rock）為基礎，發展出一種以搖擺步（Top-Rock）、地板步（Footwork）、凍姿（Freeze）三種形式組成的舞蹈——霹靂男孩（B-Boy）。80年代初，一系列高難度、技巧性的力量動作（Power Move）被不斷創新出來，在媒體的炒作下，這種舞蹈以霹靂舞（Breaking）的名稱被廣泛接受。

霹靂舞有一種特殊的舞蹈形式——鬥舞（Battle），它

源自以前的幫派鬥毆，只不過鬥舞是以霹靂舞者（B-Boy或B-Girl）的創造力而不是暴力來贏得比賽。參加鬥舞的兩個霹靂舞團隊（Crew，也是由幫派背景而來的一種組織形式）分站一方，每隊隊員逐個輪流跳入圈中舞蹈，技藝最高超、動作最新穎的一方獲勝。

　　加州的街舞起源於黑人民權運動中心——奧克蘭。在20世紀60年代，奧克蘭的許多黑人團體根據早期街頭藝人、喜劇或默劇演員的雜耍和新奇動作，在靈歌音樂的基礎上發展出一套舞蹈來，他們稱之為布加洛舞（Booga-loo）。這種舞可以多人一起舞蹈，也可以單獨舞蹈，但是它沒有一定的舞蹈形式，每個人都可以做自己的動作，創造自己的風格。

　　霹靂舞文化真正的全球化之旅是70年代末在美國城市興起的。70年代，瘋克音樂（Funk）在加州出現，為西岸的舞蹈注入新的活力，催生出兩種新的舞蹈，一個是鎖舞（Locking），70年代初由洛杉磯黑人青年唐・康佩爾（Don Compell）發明。這種舞蹈以手腕和手臂的快速翻轉移動並在突然間停頓為特色，停頓的一剎那身體就像被鎖住一樣，舞蹈因之得名；另一個是加州小鎮弗雷斯諾的天才少年薩姆・所羅門（Sam Solomon）創造的，他在以前布加洛舞的基礎上結合瘋克音樂創造了一系列舞蹈動作，形成新的舞蹈風格，並借用了布加洛舞的名字，後來他改稱布加洛・薩姆。

　　薩姆同期還借鑒早期奧克蘭的機器人舞（Robot）創造了另一種舞蹈——爆舞（Popping）。這種舞蹈以身體各部位肌肉持續的收縮與放鬆（pop）為特色，視覺上產生震動

的效果。由於共同的音樂基礎，鎖舞、爆舞、薩姆的布加洛舞以及早期的機器人舞等奧克蘭舞蹈現在統稱為瘋克舞（Funk Style Dance）。

不容忽略的是，20世紀70年代中後期，李小龍及其中國功夫的電影在美國的流行，直接促進了力量型動作的出現，使這種舞蹈區別於僅有地板步和搖擺步的老式比波舞，此後就稱之為霹靂舞。

20世紀80年代初，瘋克風格舞蹈異軍突起，霹靂舞也開始從街頭走向表演藝術舞臺。1983年，美國好萊塢影片《閃電舞蹈》（主題是霹靂舞表演）成為當時全美最賣座的影片之一。在當時時尚文化的促動下，電視臺紛紛錄製街舞節目，好萊塢繼續推出10多部有關霹靂舞的影片，街舞團體、俱樂部、學校和劇團相繼成立，以《霹靂舞》一書為代表的街舞書籍的出版，全美霹靂舞競賽的舉辦等等。

1984年8月12日，第23屆洛杉磯奧運會閉幕式上，十多個團體的200名舞者，面對十萬現場觀眾和世界25億電視觀眾，展示了機械舞和霹靂舞的風采，讓觀眾感受到如此精彩的一幕。霹靂舞從此跨越了美國，走向了世界。

值得注意的是，美國街舞文化的全球化契合過程在80年代末出現了一個停滯期，這一時期大部分街舞愛好者停止了舞步，一些流行製造者開始竊取街舞的成果，重新包裝成更易於被大眾接受的產品，真正的街舞被拋棄了，只有少部分的街舞癡迷者堅持了下來，並將街舞文化帶入了全新的領域。

回顧歷史，今天的霹靂舞重新獲得了作為一種舞蹈形

式的地位和尊嚴，能夠長久地保持活力。我們要認識到，它不是一時流行的狂熱和風潮，而是一門值得重視的、富有欣賞價值、敢於創新的藝術。

在20世紀90年代，街舞以一種新的形態出現，我們稱之為新派嘻哈舞蹈（New School Hip-Hop Dance），並且帶起舊派嘻哈舞蹈（Old School Hip-Hop Dance）以強有力的面貌捲土重來與新派相對。

作為新派嘻哈舞步的表現形式，自由式從簡單到複雜，含有非常戲劇性的動作變換，從技巧型的地板步、定招到平滑流動的波浪舞，甚至扭曲的機械舞……直到今天，自由式綜合舞蹈風格還在發展變化之中，沒有一定之規的基礎動作，需要更多的創造力和個人味道的舞蹈。

與自由式產生和發展的同時，浩室（House）舞蹈在紐約出現並成熟起來。而此時嘻哈這個詞被用來統稱帶有搖擺律動（Up-Down）的所有新派舞步。

另外，值得一提的一種看上去磕磕絆絆的舞步流行起來——瘸子步（C-WALK）。美國各地直至全世界有街舞的地方都出現了它的蹤跡，人們並不知道它的來源與意義。當以瘸子步蹦蹦跳跳的時候，那裏包含著對許多幫派的尊敬，用這種步伐明確地陳述自己的身份，拼寫自己的名字，證明你是獨一無二的。在20世紀90年代中期，幫派文化已經成為一種生活方式，一種社會體制。

當新流派街舞被廣泛傳播時，幾乎所有的街舞愛好者都去探索和研究這種形式，他們在接受的同時逐漸發展出了自己的一套街舞風格。他們嘗試用舊流派的音樂來跳新流派的街舞，動作的變化更加複雜，身體的扭曲和變形更

加厲害，形成了越來越沒有規律性的舞蹈，從而把街舞文化發展到了一個更高的境界。

同時新派嘻哈舞蹈（New School Hip-Hop Dance）帶起舊派嘻哈舞蹈（Old School Hip-Hop Dance）在20世紀最後一個10年復蘇了，1990年，德國舉辦了「國際霹靂舞杯大賽」，即「年度鬥舞大賽」，每年一屆，成為世界上最重要的街舞大賽。霹靂舞在美國西海岸迎來了春天，知名舞團「穩步搖擺」和「搖擺力量」也活躍起來。

1991年，舞蹈電視紀錄片《大家現在都跳舞》在PBS電視網播出。1992年初，一個黑人舞蹈團體（由亨利‧林克等組成），發展出一種新風格的嘻哈舞蹈，即一種「原地性嘻哈舞蹈」。它不像饒舌歌手漢默及巴比布朗時期的大動作、大範圍式的移動，更沒有霹靂舞中那些類似體操的動作。它的獨特風格在於注重身體的協調性，重視身體上半身的律動及增加了許多手部的動作，不再像那些舊風格的嘻哈舞蹈重視大範圍的移動以及腳步的動作。

隨後，麥克‧傑克遜的《Remember The Time》的MTV中運用了Henry的這種新風格的舞蹈，馬上就掀起了一股風潮。後來馬麗亞‧凱利的《Dream lover》歌曲MTV使用了更為豐富的新派嘻哈舞蹈，這些舞蹈中夾雜鎖舞（Locking）、機器舞（Poping）、電流舞（Gave）等一系列內容。當時人們很難去斷定這是什麼樣的舞蹈，但是這卻是新派嘻哈舞蹈發展史上很重要的一節，它是全世界開始流行新派舞蹈的起源。

新派舞蹈街舞混合了各種不一樣類型的舞蹈，以一首輕快慢板的嘻哈或節奏布魯斯歌曲表現出來。這是新派舞

蹈初期的一種形態。亨利等人簡化了許多鎖舞的動作，並且以標準的嘻哈舞蹈式律動去表現機械舞和鎖舞的舞蹈特色，也不時地在舞蹈中加上電流般的波浪動作（wave）。簡單地說，就是用新的感覺去闡釋這些舊的舞步。

後來，漢瑞在馬麗亞‧凱利的歌曲《Fantasy》以及以後的亨利中擔任了編舞的工作，在紅極一時的女子嘻哈舞蹈團體TLC的歌曲《Creep》及電影《MIB》的MTV中，嘻哈舞蹈已經開始成熟。

回顧歷史是為了更好地瞭解街舞，它不僅僅是一個流行的「形式」，而且是一門充滿歷史背景和文化內涵的一門藝術。

從黑人街頭的娛樂到登上大雅之堂，從無人喝彩的街頭雕蟲小技到成為一支獨特的包含豐富文化內涵的舞蹈門類，直到今天，依然是生機勃勃，活力四射。一個小群體的肢體語言的表達最終發展成席捲世界的永恆潮流，將世界各地每個角落的創造力匯集在一起，形成不可估量的感染力和推動力，這就是街舞不可磨滅的魅力和價值。

揭開街舞的歷史就是要真正地理解它的本質以及讓它得到尊重，街舞正在娛樂和改變世界上千千萬萬的人的生活。

二、日、韓、台的街舞發展簡況

街舞在美國起源是有其文化背景的，隨著街舞在世界範圍內的傳播，與不同國家的政治、經濟、教育、文化等社會因素的融合，所衍生出不同的文化種類也是其必然的結果。

日本人較為注重街舞運動中舞蹈性的體現，創造並發展了許多新的街舞形式，而韓國人將美國街舞文化與本土文化相結合，衍化出具有韓國特色，深受大眾歡迎的文化形式，創造了極具民族特色的街舞變體文化，日韓所衍化出的這種街舞變體文化，對亞洲其他國家街舞文化的形成具有強大的文化影響力，進而在新派舞蹈中打破了美國一統天下的局面，開創了西方與東方並立的世界街舞文化新格局：歐美派代表著西方街舞文化，日韓派代表著東方街舞文化。

（一）街舞在日本

日本嘻哈是從1983年開始的，這一年，《查理埃亨的野性風格》在東京展出。塗鴉藝術家是這部電影的重點，這部電影還體現了像比茲·比爾和《禍不單行》等早期舊派饒舌歌手的特點，像大師弗萊士等打碟手的特點，還有像穩步搖擺舞團等霹靂舞者的特點。然而，由於文化和語言的原因，日本嘻哈已與美國不同，繼而，街頭音樂家開始在優優給（Yoyogi）公園跳霹靂舞。

克瑞茲迅速成為一個眾所周知的霹靂男孩，他最終成立了日本的穩步搖擺團，同時，打碟手也從優優給（Yoyogi）公園現場一躍成為世界知名的打碟手。到1985年時，更多的打碟手陸續出現。

這時也有人感覺到猶豫和困難，原因是日語也許不適合說唱，它缺乏阻礙流動重音，動詞數量有限也使得難以形成有趣的韻律（Manabe2006：1-36）。

然而，儘管有困難和猶豫，但還是出現了一些說唱

者，在20世紀90年代，青少年為主導的說唱音樂出現，嘻哈文化進入日本主流音樂。

　　日本可說是亞洲地區受嘻哈文化影響最深的國家，受到美軍駐紮的影響，早期出現了幾家專門播放嘻哈文化音樂的酒吧，並定期會舉辦一些現場表演，但是直到1995、1996年嘻哈文化熱潮才正式在日本爆發。

　　現今日本街頭，不但嘻哈服飾、街舞、街頭塗鴉、滑板、嘻哈運動用品遍佈，更早已成為年輕人生活的一部分，此外，年輕人聽嘻哈文化比例高過聽另類音樂或電子音樂人口，至於日本嘻哈代表團體，則非「龍骨樂團」莫屬了。1970年靈魂舞蹈的舞蹈由「靈魂列車」傳入日本，這對當時的舞蹈形式進行了一場革命。

　　真正的嘻哈舞蹈文化正式傳入日本是在1983年夏天，一部名叫《閃電舞》的片子在日本公映，一些小孩在街頭電子搖滾和霹靂舞引起了許多日本人的注意。這時為舊派時代。

　　1989—1990年，新派嘻哈舞蹈時代隨著新傑克搖擺舞曲（一種融合了節奏布魯斯和流行音樂的元素的音樂）的盛行而開始。幾乎當時所有的日本年輕舞者，迅速地探索、研究這種形式，並且他們取得了成功。1989年，本土的舞蹈電視節目「嗒嗒LMD組合」開播，相比於美國的「靈魂列車」，這是一種電視秀的表演。另外還有「DANCE DANCE DANCE的TV show.」。

　　1989年，國際電視節目「甲子園舞蹈」開播。這檔節目主要是高中生之間的嘻哈舞蹈比賽，大大影響了當時的許多年輕人，並且開始跳舞。

當繁榮過後，一些人停止了跳舞，但同時有一部分人堅持了下來，並且和舊派時代（breaking時代）融合起來。這些人將嘻哈舞蹈文化帶到了一個更高的境界，他們將嘻哈舞蹈變成了一種現實存在的文化，而不再只是一種趨勢、一種流行。

在1991年左右，舞蹈的風格潮流通常都改變得非常快，許多舞者為了趕上這種潮流，乾脆直接去紐約看這些舞者，學習那種比較精細和複雜的舞蹈風格。

大約在1992年，浩室舞蹈作為一種新的舞蹈形式在日本興盛。現在，浩室舞蹈發展得非常快，並且在日本，浩室舞蹈和舞蹈型街舞、霹靂舞、鎖舞和機械舞一樣，被列為街舞的範疇，當它開始興盛，嘻哈在日本成為一種文化並且越來越趨向真正的嘻哈文化！

一直以來，嘻哈文化被稱為黑人文化，但僅僅從舞蹈上模仿黑人，甚至動作也模仿黑人，並不是嘻哈文化的要點，現在他們已經開始認識到，生活方式對於嘻哈文化的重要性，並且他們逐漸地開始嘗試建立自己風格的嘻哈文化。

當新派嘻哈舞蹈在日本開始流行時，日本人發展出他們自己的另一套舞風，即是使用老派嘻哈舞蹈的音樂跳新派嘻哈舞蹈。新派嘻哈舞蹈最初是以新的音樂風格表現舊的舞蹈，現在卻變成以舊的音樂風格來詮釋新的舞蹈了。在動作上，近期的新派嘻哈舞蹈變化更多，加上「電流」的東西時，越來越沒有在舞蹈中所謂的規律性，這也使得新派嘻哈舞蹈更具有時代風韻和參與魅力。

如果以觀眾的眼光來看，似乎跳這些新派嘻哈舞蹈的

舞者都是「小兒麻痺」患者，因為身體的扭曲更加厲害，越來越沒有舞蹈中所謂的規律性。

(二)街舞在韓國

在20世紀90年代中期，嘻哈音樂開始在韓國流行。有名的韓國主流嘻哈表演者往往模仿節奏布魯斯或流行音樂，這些都是模仿來自美國說唱行為中聲樂和舞蹈的風格。早期的表演者很少寫他們自己的歌曲。韓語最初幾乎不被使用，但目前的韓國嘻哈歌曲納入了許多很蹩腳的英語。

在首爾，韓國嘻哈舞臺已經擴展到一種文化現象。經過幾年的發展和成熟，一些嘻哈迷斷言，韓國嘻哈藝術家的技能可與美國同行媲美。特別是霹靂舞在韓國人氣很旺，韓國的舞者在亞洲國家中也處於領先地位。

有人建議，韓國嘻哈音樂應堅持作為受人尊敬和盛行於韓國的膚淺和混亂流行電影所表現的社會意識的對立面。

韓國街舞的興起比日本要晚10年，日本人創造並發展了許多新的街舞形式，比較注重其中的舞蹈性。而韓國人將街舞融入自己的理解，嘻哈文化被與其本民族的文化相結合，成為具有韓國特色的最受大眾歡迎的文化形式，創造了極具民族特點的嘻哈變體文化：青春靚麗的歌舞組合，旋律優美節奏明快的音樂，簡單整齊的舞蹈，絢麗誇張的造型……街舞運動的重要特點之一即是其團體化，從團體的「鬥舞」到團體表演與競賽，從團體的運動風格到民族的運動風格，「小團體」的練習形式是街舞傳播的主

要形式，也是其樂趣所在。

韓國正是充分利用街舞運動團體化的特點，在街舞團體的塑造上進行本體化改造，韓國從舞臺文化方面對街舞運動進行的本體化改造是卓有成效的。

韓國將街舞本體文化在舞臺藝術方面加以放大，並融入東方民族文化氣質進行本體化改造，創造出以街舞本體文化為內質、街舞舞臺文化為主體的韓國街舞變體文化，而表徵其品格的歌舞團體則是其品格的真實顯現，對韓國流行歌舞團體基本情況的考察，亦能解析其品格的建立過程。對韓國流行歌舞團體基本資訊的歸納中，能夠反映幾個基本問題：

1. 韓國街舞變體文化以宣揚青年文化為主要內容，流行歌舞團體塑造對象的年齡段在16～19歲之間，這一年齡段群體正處於完成生理成熟階段的過程，在人的社會化方面正處於重要的人生發展階段（讀高中或大學）。

2. 在團體塑造方面運用時尚方式加以點綴，如歌舞團體名稱或團體成員姓名大都啟用英文，或針對中國文化市場啟用的中文別名，名稱設置大都奇異、新潮且富有時代特色，映射出青年文化的勃勃生機。

3. 韓國1993年出臺「文化繁榮五年計劃」政策，在流行歌舞文化發展的1996年逐漸付諸實現，酷龍、五位活力充沛的青年（H. O. T）等男性團體的推介成功，促使韓國在隨後幾年陸續推出各種風格團體。1997年在完善男性團體風格種類的基礎上，嘗試推出了各種風格的女性團體，1999年推出男女混合團體也獲得了成功，團體成員大都在3～6人之間，正符合街舞運動團隊化特點。韓國街舞文化

品格建立在美國青少年街舞文化基礎之上。韓國政府致力於青年文化發展方面的努力，極大地刺激了演藝公司對塑造青年文化的熱情，各演藝公司根據韓國大眾文化發展需要，擇優將年齡段在16～19歲之間的青春歌舞組合進行市場化設計、包裝、推廣，植根於韓國社會的美國街舞文化作為基礎後盾發揮了不可替代的作用。

4. 韓國敢於從政治的高度將青年文化與社會時尚聯姻，表徵出韓國社會對青年文化自覺認同的程度。韓國社會對青年文化的自覺認同過程並非「一蹴而就」，而是經歷了漫長的異質文化（傳統文化與時尚文化、主流文化與非主流文化、成人文化與青年文化等）間的撞擊與交融過程。

5. 街舞團體作為街舞文化內涵的外顯，對帶動街舞產業鏈的發展起到「以點帶面」的作用，街舞團體的產業化改造是一種自然生成的過程。街舞運動的團隊化特點將自然促成其產業化改造過程，但這一改造過程處於自然生長的境地，具有不穩定性。韓國政府創設的青年文化發展體系將街舞文化框定了進去，街舞團體的產業化改造過程在這一體系的引導和支持中茁壯成長，由產業化萌發階段過渡為產業化雛形階段，並迅速發展為成熟的文化產業化模式，是構築「韓流」文化的重要組成部分。

（三）街舞在臺灣

臺灣嘻哈音樂開始於20世紀90年代初，主要是由於臺灣與美國的歷史關係，從而誕生了嘻哈。有很多美國出生的華人帶著新的文化形式從美國回來。在20世紀80年代

末，好萊塢的霹靂舞電影極大地增添了嘻哈文化的吸引力。在臺灣，出現了風格獨特的說唱，它不是使用中文，而是用臺灣當地的方言。

自20世紀90年代後期開始，各種地下嘻哈團體開始獲得主流文化的關注。街舞文化在臺灣發展得更快、更久、更完善。在這一進程中，街舞文化傳到中國，經歷了與中國文化衝突的滲透同化過程。

外國文化經歷一系列的如公正、附屬、娛樂、妥協的文化同化過程，使得街舞文化成為獨特中國文化標誌。同時，街舞的地域性為中國青年人排除了文化差異和衝突，在臺灣，嘻哈音樂是典型同化過程。

臺灣與美國有較長的特殊關係，在相當長的時間裏，許多臺灣青少年在美國學習，這些臺灣青少年在80年代直接從美國帶回嘻哈音樂。從那時起，嘻哈音樂已在臺灣紮根而越來越興盛。

此外，臺灣也著重提倡中國傳統文化，所以街舞在臺灣也糅合了中國文化的特徵。

第二章
嘻哈（Hip-Hop）元素

嘻哈文化最初是美國貧民窟的黑人，表達憤怒與抗爭的載體，黑人文化運動被廣泛地傳播，展示了嘻哈文化就是一種自動自發的精神、勇敢嘗試的態度和自由自在的生活方式。黑人文化運動被廣泛地接納和傳播主要是依賴：饒舌歌者-MC（Master of Ceremonies）、唱片騎師-DJ（djing）、塗鴉-GRAFITTI、舞蹈（DANCE）這四種各自有其不同風格與屬性的文化形式來體現。

雖然今天說唱樂成為嘻哈文化中最成功的一個方面，值得注意的是四個元素中的每一個都有其閃耀的時代。每一種元素都經歷了與主流社會合作、受市場利用的階段。一開始，唱片騎師打碟從有限的地區俱樂部的地下活動開始流行，接著成為美國許多城市公眾的娛樂形式，最後流行於世界各地。

緊隨其後的塗鴉藝術和街舞也有相似的經歷。然而不久之後，嘻哈的音樂成分達到了其巔峰。

在經歷了20世紀70年代和80年代塗鴉藝術、街舞和唱片騎師（DJ）打碟的狂熱之後，作為四種嘻哈文化中的一個商業成分的說唱樂獲得了最具意義的成功。

第一節　饒舌歌者──MC

MC的原文是Master of Ceremonies，直譯是司儀大師，原指教會主持彌撒的人，後演變為節目主持人和舞會中帶動氣氛的主持人。一個好的主持人要能帶動眾人的情緒，對眾人說話，他還要會以人聲製造節奏以及模仿機器所發出的聲音，如鼓聲或唱片摩擦聲等等，所以也稱麥克風手（Mic Controller）。

20世紀70年代和80年代，產生出了Rap，也就是念唱。Rap是饒舌樂的重要組成部分。麥克風手的武器就是手中的麥克風和他能夠流暢地念唱對答的能力。有人曾問英國文化學者史密斯‧佛里思搖滾樂是什麼，他答曰：搖滾樂是一種媒體。的確，說唱就是黑人的美國有線電視新聞網（CNN）。

社會及社區上的事件、人物、傳言，都被編排進說唱樂中，俚語俗語、粗話黑話，經饒舌樂手妙語連珠地念唱而成了民間流傳的經典。黑人社區裏的資訊流通，很大部分正是靠說唱實現的。

成為黑人的新聞來源，不只是黑人，說唱樂其實也是美國社會少數族裔的共同媒體。說唱之所以成為熱門是因為它提供了無限的挑戰。它除了需要原創和隨音樂的節拍押韻外，沒有一套真正的規則。任何事都是可能的。人們可以說唱他／她想要訴說、批判、抱怨或模仿的任何事物。最終目標是被同伴視為「真棒」或優秀。這些因說唱得到的讚揚和積極的肯定不遜於年輕人心中其他任何傳統

的城市英雄，如體育明星等。

最後，說唱還因為其包容性，允許一個人準確而有效地完善自己的個性。如果您暫時失意，您可以慢節奏地說唱。如果你很活躍或出色，你可以快速的說唱。沒有兩個人的說唱是相同的，即使他們在背誦同一韻律的說唱詞。

有很多人會嘗試和模仿別人的風格，但即使是這樣，他們也會表現不同的個性與觀眾達到思想上的交流，而後演變為饒舌的說唱技巧。

第二節　唱片騎師──DJ

DJ的英文是Disc Jockey（唱片騎師），即我們所謂的「打碟手」，是指選擇並且播放事先錄好的音樂為他人帶來娛樂的人。DJ既可以在電視臺或廣播電臺點唱，也可以在舞廳、倉庫舞會或高中舞會等一些聚會中表演。當嘻哈文化在布朗克斯出現時，打碟騎師是其核心。他們由音樂控制著聚會的情緒、節奏、規模和長短。

打碟騎師們把自家的唱片滿滿地裝在木條箱中，在街頭、公園以及廢棄的廠房、倉庫裏聚眾跳舞，震耳的音響常常惹得四鄰不安，直到員警來把他們轟走。

有「Hip-hop嘻哈教父」之稱的班巴塔，就曾是布朗克斯最出名的打碟師。早期的DJ只是將歌曲一首一首地接放，這種播放方式無法讓喜愛跳舞的人瘋狂起舞。於是，班巴塔發明了一種獨特的接歌方式。

他發現一首歌的碎拍雖然很短，大約30秒到1分鐘不等，但這些碎拍通常是一首歌的精華，同時也是舞者的最

愛，每當碎拍出現，人群就會跟著瘋狂起舞。班巴塔於是想到一種方法，用兩張一樣的唱片將這些原本很短的碎拍重複銜接播放，使得舞者們可以盡情地跳舞。

這些舞蹈因此得名霹靂舞，而跳舞高手也被稱做B-Boy。這種舞在中國被稱做「霹靂舞」，它就是今日「街舞」的雛形。

DJ如果只會播放CD是不夠的，要有相當的音準及節奏感，才能將兩首不同的歌曲漂亮地混音；更高的技巧是刮碟，也就是所謂的刮唱片，製造出尖銳的音效；不僅用手指頭在唱片上磨動，還要顧慮到曲子的拍子，也要能製造出變化多端的音效才能有效地帶動舞客的情緒。

而由打碟師所喜好的音樂類型也可以看出打碟師的風格，一般酒吧多半放的是電子及浩室類型的曲風，而嘻哈DJ較為少見。

相信大家都知道在嘻哈文化中，DJ 是唯一僅次於音樂的角色，因為DJ 將所有的音樂連成一串，並用技巧使它極富生命力。一個好的DJ，他就等於是音樂的代言者，既要技巧過人還要調配不同的曲風如：雷鬼、爵士、靈歌、瘋克（FUNK）。音樂與DJ 有著密切的關係。所以一個好的DJ應該嘗試著去接受新的音樂，而不是單想只用技巧來取代你的內涵。

DJ代表音樂，用30張唱片來放1小時的歌，但曲目卻是70年代到2000 年，展現出DJ 本身的內涵與素質。所有世界知名的DJ 都不只是播放者（Player），而是真正的DJ。

第三節　塗鴉──GRAFFITTI

GRAFFITI──塗鴉，即是噴畫與塗鴉。Graffitti源自希臘語graphein，意思是「寫」，以後演變成拉丁語graffito，graffiti是graffito的複數形式。簡單地說，塗鴉就是在平面上做畫、塗寫、寫字。依風格、字體及色調的不同，設立出屬於自己的文化及天地，正符合了嘻哈文化獨一無二且無法模仿的精神。

當時黑人受到社會歧視，1971年初，紐約城籠罩在一片經濟緊縮的風暴當中，貧困的黑人及來自波多黎各的窮苦人失去了工作，開始大量散入公園、地鐵、醫院等公共領域。「塗鴉」（GRAFFITI）就在這樣的城市景觀中出現了。塗鴉藝術作為視覺語彙一直和嘻哈文化同氣連枝，這種藝術的根本是意識反映事實，只要事件存在這種事實，就會產生心中的意念，這樣的一切就會從創作塗鴉裏表現出來，成為一件藝術品，可以反映人們想法的東西的出現，也就是一件最適合人類的藝術品。

在嘻哈文化中，塗鴉佔據著重要的位置。「二戰」以後，塗鴉成為西方都市揮之不去的毒瘤，一直到20世紀70年代，布朗克斯區的一群小子扭轉了這個形象，人們開始認識到塗鴉者也是藝術家。早期這些人聚集在布朗克斯區的克林頓高中一帶，這兒離交通局用來停放廢棄地鐵車廂的倉庫只有幾個街區，克林頓高中開始有人用「克力隆」「赤魔」等廠家新推出的噴漆或揮發性墨水筆作為塗鴉的工具，開發出了一種遊擊藝術形式。

在青少年眼裏，塗鴉者是帶著有趣嗜好的反叛英雄。再加上當時媒體的渲染，越來越多的青年加入到塗鴉的行列，於是紐約城的塗鴉運動大肆蔓延，地鐵成了塗鴉者的主要目標。但是紐約市政府並不認同塗鴉是一種藝術，認為它破壞城市景觀，是非法行為。

1972年，一群塗鴉藝術家在紐約大學社會學系的學生雨果‧馬丁內斯的領導下成立了塗鴉藝術家聯盟（United Graffiti Artists），塗鴉第一次被視為是一種「合法的藝術」。隨後，整個紐約都成了塗鴉者的畫布。

在塗鴉方面，來自布魯克林的薩莫是一個響噹噹的人物，他後來以自己的本名—讓‧麥克爾‧巴斯基亞特成為藝術界的寵兒。

薩莫始終保持著布魯克林藝術家特有的那股激情，使用顏色的品位傳達著他來自海地家庭的傳統，而作品又流露出令人不安的波西米亞情緒。薩莫於1988年死於過量吸食海洛因。八年之後，紐約的惠特尼博物館為他舉行了盛大的回顧展，確立了薩莫在藝術界的地位。

至今，在嘻哈文化裏，塗鴉仍是不可缺少的一環，在北美街頭雜誌攤上擺放著的嘻哈文化刊物中，一定會有塗鴉作品。但塗鴉就像一個特定時代的告白，在事過境遷之後就算偶爾還有人繼續著，往往也失去了它原本的意義。《嘻哈美國》的作者尼爾森‧喬治在書中寫道：「今日廣告媒體大量使用塗鴉風格，已使它失去了本來的直接性。地鐵裏那長長的一列列美好作品，今日看來已經有些過時。但其中的那份少年輕狂和幽默感提醒著我們，當年嘻哈文化的出現與商業行為無關，它是要向世人宣稱一群人

的一種存在。」

如今的塗鴉已經成為一門藝術，很多國家都已經有了著名的塗鴉藝術家，愛好塗鴉者還定期舉行塗鴉活動和比賽。一些地區，比如德國的政府部門還會和塗鴉組織合作，開闢場地、發放執照給愛好者，同時每年舉行塗鴉比賽，提高塗鴉的藝術性。同時，塗鴉還進入了人們的日常生活，成為年輕人喜愛的休閒方式。

網路成為新一代塗鴉者的新畫布，圖片博客與電子郵件使得他們在互聯網上就可以輕鬆而快樂地一展身手。僅僅在北美，就有超過2000個以塗鴉為主題的站點，其中最大的塗鴉網站「塗鴉網」（graffiti. org）就是由塗鴉高手富利於2000年創立的。

目前網路塗鴉的作品，大部分以漫畫為主，那些愛看漫畫並自己畫畫的年輕人，將自己的作品搬上網路，成為和朋友探討的嶄新交流方式。

有許多例子可以證明，如今塗鴉在新銳設計圈是如何集萬千寵愛於一身的。2001年推出的一款塗鴉提包，純黑底上隨意描畫著簡潔渾樸的純白色英文圓體，沒有了街頭的粗放，卻是雅致與野趣的結合，成為當年時尚人士的春季必備。此外，還有華麗塗鴉圖案的長褲、短外套和皮包、鞋子，不少品牌還把巴黎花都的風景畫面作為皮包上的圖案。

另外，結合了實拍影像與塗鴉風格的動畫設計也漸成風潮，一些以前衛的年輕人群為受眾的頻道，如美國的喜劇中心、音樂電視（MW）中都充斥了塗鴉風格的片頭、廣告、音樂錄影帶，甚至遊戲也開始採用塗鴉式的手繪圖

形與動畫。著名遊戲開發商2005年12月發行的一款新遊戲《街頭籃球》就專門請了多名塗鴉藝術家做視覺設計。

塗鴉這種藝術形式最終得以合法化。起初塗鴉只是美國城區低收入群體的表達抗議的方式，現在塗鴉已經傳遍所有的種族和經濟群體。

塗鴉的經典過程：

（1）作畫之前，先要有基本的草圖設計。

（2）「工欲善其事，必先利其器」，噴頭是塗鴉藝術家的工具。

（3）作畫前要先評估一下塗鴉時所需的噴漆量，不要噴到一半還要去補充原料。

（4）作畫時，噴頭有可能會阻塞，這時就需要多準備幾個噴頭作替換。

（5）先將大幅度的輪廓草圖繪出，再為結構上色。

（6）顏色區隔出後，就準備一層一層地給它噴上去。

（7）順著事先設定好的線條，一部分一部分地將色塊填滿。

（8）在噴畫的過程中要不住地修正需要上色的範圍。

（9）噴到後來食指會沒有力氣了，這時可請出最有破壞力的中指來幫忙。

（10）當大部分的範圍都著色完畢後，開始局部的加深色調或調整。

（11）色調的加深有時是層層地累積上去的。

（12）細部的修飾。

（13）即使是偏僻的角落，也不要漏掉。

（14）根據預定的光線比重修飾明亮的地方。

（15）站在五步遠的地方審視全圖。

（16）最後的潤稿。

（17）完畢後不要忘了簽名。

（18）塗鴉需要不間斷的耐心與毅力才能堅持下去。

第四節　舞蹈——DANCE

　　舞蹈——DANCE是構成嘻哈文化的重要元素之一，在這裏就是我們說的街舞（street dance）。準確地說，街舞屬於爵士舞的一種，最早的爵士樂和爵士舞蹈是被非洲奴隸帶到美國的，在第一次世界大戰末期，爵士舞逐漸發展起來。經歷了20世紀三四十年代的卻爾斯登舞、搖滾狂舞，又經歷了五六十年代的搖擺舞、佇列舞；到了70年代，爵士舞的主要風格是迪斯可舞，當時盛行的有氧舞蹈也在很大程度上受其啟發；80年代是以太空舞、霹靂舞為主要代表；到90年代，最耀眼的爵士舞就是今天的街舞了，可以說是街舞文化的蜜月期。

　　街舞也許在最初所要表達的是這麼一種意思：無所謂。它可以對一切無所謂，無論是眼前的人群還是舞蹈之外的生活。街舞其實是幫派打架的一個表現形式，通常是兩隊人馬，由比舞來決定勝負。不過，街舞今天的意義則是釋放自己，一種完完全全的釋放與發洩。

　　「街舞」的「街」所表明的意思是「起源於街頭」。所以，它還經常出現在車庫、樓頂、舞臺，甚至是家裏。很多時候，人們在這裏尋找一種離經叛道的快感。所以我們最多看到的街舞者往往只做一些諸如大踏步行走、使勁

甩手這類簡單的動作，漸漸地街舞也有了許多相當難度的典型動作，這些動作是需要練習才能完成的。

一、街舞的派系類別及特點

對於街舞的分類法由於切入點不同，所解決的問題也不同，各具特點，有利有弊。「完美」的分類法是不復存在的，只能是根據所要解決的問題進行理性的分類，力圖簡潔明瞭地使人們對街舞運動有清晰認識。值得一提的是，現在對街舞運動的分類是一種歷史的觀點，以發展的眼光看，這些分類法都是在某一歷史時期之下人們對街舞這一獨特社會現象的認識，不是永久的、絕對的分法。

以地域為標準劃分為東海岸和西海岸兩類；此類劃分是嘻哈文化常見的劃分，但卻包含了非常複雜的文化、歷史和政治的衝突鬥爭，它把美國黑人，包括捲入到嘻哈文化的其他所有人群鮮明地分成兩大陣營。由於沒有相互的尊重而形成了曠日持久的兩岸戰爭。

東海岸包括霹靂舞、浩室等誕生於紐約的舞蹈，西海岸舞蹈自然就是瘋克舞了，新派街舞受到東西兩岸舞蹈的影響，但通常是以紐約為代表的舞蹈。以地域為標準的劃分記載了嘻哈文化的歷史印記。

以時代特色為標準可分為舊派和新派，按街舞發展歷史的順序，將其分為新舊兩種流派，對明晰街舞運動發展脈絡、街舞運動史有所幫助。

舊派的音樂節拍較密，動作偏向於單一的技巧表演，非常快的節拍來配合霹靂舞的動作，而隨著嘻哈音樂的演進，嘻哈的節奏變慢，霹靂舞的動作便不適合。它包含鎖

舞（Locking）、霹靂舞（Breaking）、模仿體操和雜技的體力爆發動作，其中大部分動作會有身體與地板的接觸，所以有「地板動作」之稱；機械舞（Poping）的舞者模仿機械人的動作，伴有臉部的滑稽表情，或是模仿默劇的形式；電流舞（Waving）是從四肢開始的波浪動作，就像一股無形的力穿過整個身體，連貫流暢。

老派音樂具有非常快的節拍，隨著嘻哈文化的演進，如果在這種慢板的嘻哈音樂中做風車或排腿（footwork）之類的動作，會覺得一點爆發力都沒有，甚至失去舞感，此時舊派與新派的舞蹈就開始分家了，那是在1986年左右。

早期新派的舞步非常簡單，如耳熟能詳的「滑步」（runningman），這在以前饒舌歌者主持人哈墨及巴比布朗的錄影帶中均可見到，可以稱當時這種「勁爆」的嘻哈舞蹈為瘋克舞。

新派沒有大動作大範圍式的移動，更沒有霹靂舞中那些類似體操的動作，它的獨特風格在於注重身體的協調性、重視身體上半身的律動及增加許多手部動作，不再像那些舊風格的嘻哈舞蹈重視大範圍的移動以及腳動作的複雜變化。

以運動強度為標準可分為嘻哈舞蹈型街舞和霹靂技巧型街舞。嘻哈舞蹈是人們最常接觸的舞蹈型街舞，有機械舞（Poping）、鎖舞（Locking）、電流舞（Wave）、浩室等多種風格。其主要特點是運動強度適中，它們都不如霹靂舞那樣需要較高的身體素質和難度技巧，但更要求舞者的動作協調和舞感，以及肢體靈活性和控制力。它的動作幅度大，簡單的舞步能夠表現出複雜的舞感。

霹靂舞是技巧型街舞，要求舞者具有較高的力量、柔韌性和協調性等身體素質，同時具備較高的難度技術技巧，屬於技巧性較高的舞蹈，其主要特點是運動強度大，難度、技巧高且富有挑戰性。

以動作的風格特點為標準可分霹靂舞、機械舞、鎖舞、電流舞等；以動作的風格特點為標準的街舞運動分類，是對新派各種不同形式的街舞風格進行細化，這種分法有很強的可容性。因街舞運動的發展速度極快，當前舞蹈風格層出不窮，除上述介紹的四種比較成熟的街舞風格外，還有電子布吉、浩室等街舞風格。

Breaking即技巧型街舞；Poping譯為機械舞，是肢體伴隨著相關音樂，加上街舞使人感覺像機器人一樣運動；Locking譯為鎖舞，是手腕像「鎖」一樣反覆扣環；Wave即電流舞，是身體像觸電一樣律動。這些舞種風格各異，各具特色。

以民族特色為標準，「街舞」可分為歐美派和日韓派；隨著21世紀資訊時代全球化的到來和日韓兩國對外來文化的政策，街舞運動傳入了日韓，並蓬勃地發展起來。在舊派的日韓，街舞愛好者以模仿美國街舞為主，沒有形成自我的風格和特色。

在新派的日韓，日本人較為注重街舞運動中舞蹈性的體現，創造並發展了許多新的街舞形式，而韓國人將美國街舞文化與本土文化相結合，衍化出具有韓國特色的深受大眾歡迎的文化形式，創造了極具民族特色的街舞變體文化。日韓所衍化出的這種變體街舞文化對亞洲其他國家街舞文化的形成具有著強大的文化影響力，進而新派打破了

美國一統天下的局面，開創了西方與東方並立的世界街舞文化新格局（歐美派代表著西方街舞文化，日韓派代表著東方街舞文化）。

同類型的街舞風格，西方人和東方人跳出來的感覺一定會有所出入，有相當的差異性。

在舊派，東方人只是「逆來順受」似的「消化」著美國街舞運動，但在全球化日益發展的今天，在新派的東方民族，同樣以自己的智慧將街舞運動帶入了全新的領域，以民族風格特色將其劃分，具有一定的理性，對清晰人們對當前街舞運動的認識有著一定的作用。

以街舞內涵的外延擴展為標準可分為音樂、舞蹈、塗鴉、刺青和服飾。音樂和舞蹈是街舞運動的核心；服飾是街舞運動外在審美表現；塗鴉是在公共牆壁上塗寫的圖書或文字，通常含幽默、猥褻或政治內容。它是一種發洩內心世界的表現方式，是參與塗鴉的人們對生活、對人生的看法及自我觀點的一種外在表露形式。

塗鴉歷經20多年的發展和演變，已滲透到人類社會的各個領域，進而形成了一種塗鴉文化。根據各民族文化的異同，塗鴉也表現出不同的風格特點。

刺青文化與塗鴉文化相接近，所要表達的圖案或文字通常被刻在人們的肢體上。以街舞內涵的外延擴展為標準，將街舞運動看成是一種獨特的社會現象、一種文化，從文化的層面來分類，街舞運動就不僅僅是音樂和舞蹈動作的代名詞，而與之相關的各種文化形式都是街舞文化運動的亮點。

二、街舞的風格及内容

回眸街舞的發展歷程，街舞的精神所在就是透過你個性的舞藝來表達你自己的創新思想，從而形成更多新的動作和舞種，推動嘻哈文化不斷地發展。這裏，遵循時代特色的標準，按照街舞發展歷史的脈絡來介紹街舞中風格各異的具影響力的幾個舞種魅力。

（一）舊派——OLD–SCHOOL

舊派為20世紀80年代的街舞風格。舊派的音樂有非常快的節拍來配合霹靂舞的動作。街舞以高難的技巧和大幅度、強力度的動作為特點，很多動作對人體的素質要求很高，需要有極大的肌肉爆發力和控制力。而後隨著嘻哈音樂的演進，其節奏變慢，與霹靂舞動作不再適合了，一些特定的動作失去了爆發力，甚至失去了舞感。1986年左右，舊派與新派的舞蹈就開始分家了。

1. 霹靂舞—breaking

20世紀80年代以前的街舞稱做舊派，最有代表性的就是我們以前所熟悉的「霹靂舞」。在50年代，雜技似的霹靂舞和搖滾樂居然掀起了很合乎道德標準的狂潮。

20世紀70年代末，美國霹靂舞文化經過發展和演變，由歐美地區流行逐漸風靡世界。從霹靂舞文化風行的兩次高潮（指舊派和新派）來審視，反映了特定歷史階段人們對審美的需要。

檢驗街舞運動起源於美國貧困群體中的事實，在街舞文化濫觴時的美國，其被人們公認為「窮人的娛樂」是有

社會、歷史原因的。貧窮與失落、生活信心的喪失是在當代街舞文化形成的歷史階段中街舞愛好者生活現狀的真實寫照。這一時期，生活壓抑的人們「紮堆」在大街小巷，聽著過時的音樂，跳著激情的舞步，發洩著心中對社會的消極看法，他們運用音樂和舞蹈創造了屬於自己的娛樂方式與自我價值實現的方式，聚集在空地上展示自己的舞蹈技藝，每個上場展示自己個性舞蹈的人都會從同伴的尖叫聲、喝彩聲中得到心靈的慰借。

「Battlwes」，中文譯為「鬥舞」，即是當時生活失落的人們聚集在一起，以展示或比拼街舞技術水準的方式來彰顯個性，發洩心中感受，從中得到人生價值的實現。這些就是美國街舞運動中鬥舞文化的基本表現形式。

20世紀80年代末，被稱為「嘻哈之父」的打碟手庫爾‧赫克爾創造了霹靂男孩（Breaking Boy）的概念，參與霹靂舞運動的青少年被稱為霹靂男孩或霹靂女孩。世界上許多國家每年都要為霹靂男孩、霹靂女孩們舉辦一些賽事，以滿足社會的需要。較有名的有每年一度的美國街舞冠軍賽和在英國舉辦的霹靂男孩冠軍賽事。

2. 瘋克舞 — funk style

瘋克舞——funk style是20世紀60年代末、70年代初產生於美國西海岸的一系列舞蹈的總稱。Funk就英文字面上解釋，是指有感情和韻律的音樂，起源於60年代，也是由黑人創作出來的流行音樂，和R&B節奏與藍調有些類似。瘋克音樂（Funk）在加州出現，為西岸的舞蹈注入新的活力，催生出兩種新的舞蹈。

一個是鎖舞（Locking），70年代初由洛杉磯黑人青年

唐・康佩爾（Don Compell）發明。這種舞蹈以手腕和手臂的快速翻轉移動並突然間停頓為特色，停頓的一剎那身體就像被鎖住一樣，舞蹈因之得名；

另一個是加州小鎮弗雷斯諾的天才少年薩姆・所羅門（Sam Solomon）創造的，他在以前布加洛舞的基礎上結合瘋克音樂創造了一系列舞蹈動作，形成新的舞蹈風格，並借用了布加洛舞的名字，後來他改稱布加洛・薩姆。薩姆同期還借鑒早期奧克蘭的機器人舞（Robot）創造了另一種舞蹈——爆舞（Popping）。

這種舞蹈以身體各部位肌肉持續地收縮與放鬆「爆」（pop）為特色，視覺上產生震動的效果。由於共同的音樂基礎，鎖舞、爆舞、薩姆的布加洛舞以及早期的機器人舞等奧克蘭舞蹈現在統稱為瘋克舞（Funk Style Dance）。

（1）鎖舞——locking

鎖舞 locking 比 breaking 還早出現，發源於美國洛杉磯，名稱源於基本動作第2拍的「鎖」（將關節鎖住），就是身體做一些很快的動作，然後在一個動作上停住，像上緊發條的動作，很快，可是發條鬆了，他又馬上停了下來，回到原狀。

動作的靈感是來自於被線控制著的小木偶，因此，就出現許多手臂架空並使關節定位不動的點頓動作。後來，由於受中國功夫電影在美國的影響，街舞人模仿李小龍甩雙節棍的手法，又出現了手臂大幅度的甩動動作及手轉（CROSS HANDS）等；因此，鎖舞的動作特點強調手部的旋轉與定位，配合整個肢體的律動以及極具爆發力的手臂轉變動作，在短時間內的發力與對力量的控制，從而產生

了身體運動之間的動與靜的強大對比。鎖舞（Locking）要求動作乾淨俐落、舒展、有力。

（2）電流舞wave

俗稱電流。這是從四肢開始的波浪動作，就像有一股無形的力量穿過你的整個身體，從一個地方開始，穿過手掌、手臂、整個身體，最後停在你的腳上。

波浪動作是一個標準的動作，包含在每一個舞蹈的例行動作中，不同於其他的舞蹈動作，這個動作是流暢連貫的，應該是有精神的或是充滿律動感的，其動作雖像電波流向身體的各個部位，但沒有像觸電似的顫抖，而是從四肢開始的波浪動作，一股無形的力量沿著關節順序，力量平緩、滑順地依次從各關節部位流向整個身體而律動起來，起波浪的動作軌跡是不容忽略或省去的，在傳導到身體的末端時產生「停頓」，彷彿能量仍然保存在身體而沒有像漏電那樣失去能量。

在電流舞的各部位的動作分割與連貫中，特別要突出身體的局部與整體的關係。

（3）機械舞poping

機械舞就是一種震動身體不同部位的動作，是靠震動肌肉和關節來達成的。這是非常需要韻律感的，而且需要配合機械舞風格的音樂，可以伸直手時來做機械舞，也可以將肩膀隆起來做機械舞，而身體的其他部位都保持直立。機械舞要求肌肉的震動大，震動方法正確，肢體各部分均可以動作。

機械舞來源於模仿機器人的動作形態，然後又加上一些喜劇和卡通影片裏的滑稽動作，具有相當的幽默效果。

利用肌肉的緊繃與放鬆來產生身體的震動與定格。其動作規格要求有突然停頓，但不能太重，而是將力量釋放出來的「劃過驟停」的感覺，動作要配合音樂的節拍點「卡住」，卡拍時肌肉瞬間收緊，在不卡拍時肌肉相對放鬆，在肌肉緊張和放鬆之間把握好「度」。由於動作要求細膩，對基本功要求特別高。

（二）新派──NEW SCHOOL

20世紀80年代，紐約的黑人舞蹈因嘻哈音樂的興起而改變。在一批天才舞者亨利‧林克（Henry　Link）、布達‧斯特雷齊（Buddha　Stretch）的改編和創造下，一種可以用嘻哈、節奏布魯斯（R&B）、爵士等各種音樂跳舞的、混合了各種風格的新的舞蹈風格誕生了。為了區分70年代的黑人舞蹈，人們為它取名為新派嘻哈舞蹈（New School　Hip-Hop　Dance）。這種嘻哈舞蹈不像舊派時期的勁爆動作衝勁十足，也沒有那些在地上撐的動作。

新派繼承了紐約黑人舞蹈一貫的搖擺（rock）傳統，它的獨特風格在於注重身體的協調性（所謂的律動）、剛柔相濟，重視身體上半身的律動及增加了很多手臂動作與之配合，以身體上下左右起伏擺動為特色（Up & Down），更加強調動作的流暢性和美觀性，律動更為舒緩、輕盈，沒有標準化的舞蹈動作，舞者可以加入任何成分，只要切合音樂就好。

新派混合了各種不同類型的舞蹈，以一首輕快慢板的嘻哈或說唱音樂表現出來。這是新派初期的一種形態。亨利等人簡化了許多鎖舞的動作，並且以標準的嘻哈式律動

去表現機械舞和鎖舞，也不時地在舞蹈中加上電流般的波浪。簡單地說，就是用新的感覺去詮釋這些舊的舞步。

隨後，麥克·傑克遜的「Remember The Time」（MTV）中運用了亨利的這種新風格的舞蹈，馬上就掀起了一股風潮。後來馬麗亞·凱利的「Dreamlover」歌曲（MTV）使用了更為豐富的新派舞蹈，這些舞蹈中夾雜著鎖舞、機器舞、電流舞這些風格。

在音樂風格和動作風格上都有相當大的改觀，一種「原地性的舞蹈」，當時人們很難去斷定這是什麼的舞蹈，但是這卻是新派發展史上很重要的一節，它是全世界開始流行新派的起源，標誌著街舞新時代的誕生。

由於它建立於以前所有黑人舞蹈的基礎之上，所以跳嘻哈舞需要有各種舞蹈的功底才行。後來紐約又出現了豪斯舞，結合了踢踏舞（Swing）、沙司舞（Salsa）和坎波舞（Capoeira），使用浩室音樂的舞蹈、新潮爵士（New Jazz，即芭蕾和嘻哈舞相結合的舞蹈）、自由式（free-style，即多種嘻哈舞蹈形式結合而成的舞蹈）……它們都成為新派嘻哈的一部分。新派重在抓住那個感覺，不是會做動作就可以了，而是要充分配合音樂使動作更具舞感。屬於新派的舞風為以下幾種：

1. 浩室舞（house）

浩室舞是新派的一部分，它來源於浩室音樂。嘻哈的音樂大部分是美國黑人在聽，但浩室的音樂卻受所有種族及各式各樣的人喜愛，浩室舞音樂節奏強勁，有很多文化的色彩加入其中，如西班牙跳沙司舞，非洲人跳非洲舞蹈，巴西人跳卡波耶拉舞，霹靂男孩、舞蹈型街舞者、爵

士舞者、踢踏舞者，所有的這些人創造了浩室舞蹈。浩室是隨旋律起舞，嘻哈則是隨強烈的鼓點而舞動身體。

在跳浩室時，是音樂控制你的身體，但在跳嘻哈時，你要控制身體去迎合節奏。這就表示，跳浩室舞蹈比跳嘻哈有更多的自由式，更不拘形式，而且浩室更強調腳步，要求動作輕盈、瀟灑、與音樂結為一體。

浩室舞的特色在於運用了很多輕盈的舞步，每一拍都有腳步變化，其較少規定手部的動作，是一種較為另類的舞風。在紐約最受歡迎的浩室俱樂部是酒吧。

浩室能取代迪斯可的流行地位，成為20世紀80年代中晚期的主力音樂，主要有兩個原因。

第一個原因是它的節拍速度，浩室音樂在速度上比迪斯可快了很多，因此，它在表現上顯得更加激情、瘋狂，也更符合現代社會緊湊的生活步調。

另外一個讓浩室音樂受到歡迎的原因是它的音樂元素，在音樂呈現上比迪斯可更加活潑靈活，對於喜歡求新求變的現代樂迷來說，浩室的音樂形態的確讓人覺得振奮。

2. 爵士舞（new jazz）

爵士舞早期是在美國紐約由芭蕾演化過來的，但是它是由在珍妮·傑克遜的MTV中，才逐漸讓人發現芭蕾融合了嘻哈的街舞元素，有如此動人的魅力。

爵士舞是一種力與柔相互融合的舞步，非常適合霹靂女孩練習，它可以充分表現出女性肢體動作的性感，以節奏布魯斯的音樂來搭配跳舞是再適合不過了。

3. 自由式（free-style）

自由式是指融匯兩種或兩種以上的舞蹈風格（其中至多包含一種非街舞風格）、自由展現主題的街舞類型。它的舞蹈表達性強，可隨音樂變化自己的動作。

舞蹈有很多類型，但並不局限於任何動作，是自由度很高的一種形式，編排題材範圍廣泛，不受制於傳統街舞風格本身，更易於體現舞者情感與思想。

不過，若要自由運用自由式展現個人的舞蹈風格，那可先要下一番工夫，精習各項舞蹈動作，才能以此作基礎，真正地表現出自己的舞蹈姿態。

第三章
街舞（street dance）技術

第一節　街舞動作技術特點

　　街舞的動作特點是：突破人體極限，創造人所不能。它挑戰違反人體生理運動形態的一些動作，如頭轉和大量反關節的動作，舞者就是由「不和諧」的動作來表達個性，傳遞「我能」「你不能」的資訊，挑戰極限為美，彰顯個人的價值所在。

　　另外，舞者由自己的創造，將單個動作的「不和諧」微妙地連接，與音樂流暢地配合展示出那份「不和諧」中的「和諧」，體現舞者獨特的創造力。街舞的最高境界就是用思想在跳舞，用肢體動作為語言，利用身體的各種扭曲、變形、折迭、控制的動作形式來表現舞者的靈魂。

第二節　街舞術語

1. 專有名詞

　● 霹靂男孩（B-BOY）：Breaking boy，boogie boy，只要是跳霹靂舞的都叫 b-boy。

　● 齊舞（ROUTINE）：由幾個舞者由事先編排、一

起完成的動作。

- 團（CREW）：B-boy的團體。
- 很棒（DOPE）：很精彩。
- 鬥舞（BATTLE）：個人或霹靂男孩團體間的挑戰（俗稱拼舞）。
- 敗者（BURNED）：專門用來指稱在拼舞時被打敗的團體或個人。
- 完美（PERFECTIONS）：指的是一個霹靂男孩最好的動作。
- 搞砸了、錯了（WACKED OR WACK）：一個人做錯了動作。
- 為我所有（OWNED）：形容鬥舞時一方把另一方鬥得很慘。
- 滑步（SLIDES）：拉著自己滑過地板。
- 抄襲（BITE）：從別人那裏抄襲動作。
- 輸掉（GO DOWN）：當霹靂男孩在拼舞時，在他很有可能會輸掉時所做的動作。
- 邀請來吧（GET DOWN）：邀請某人跳舞。
- 戰鬥步（UPROCK）：戰鬥步是一種舞蹈的戰鬥，舞者之間非常靠近但卻不觸碰到，很像功夫的戰鬥，但是有更多持續的動作和律動（俗稱戰鬥舞）。
- 簡單動作（UNIVERSAL）：誰都可以完成的簡單動作。
- 集會（SESSION）：指許多的霹靂男孩一起排練和跳舞的活動。

2. 舞蹈型街舞名詞與術語

● 電流舞（THE WAVE）

這是從四肢開始的波浪的動作。就像有一股無形的力量穿過你的整個身體，從一個地方開始，穿過手掌、手臂，整個身體最後停在你的腳。波浪的動作是一個標準的動作，包含在每一個舞蹈的例行動作中。不同於其他的舞蹈動作，這個動作是流暢連貫的，應該是有精神的或是充滿動感的。

● 滴嗒舞（THE TICK）

這個動作常被用作機器人舞的舞蹈中，是電子布加洛舞中很重要的一個部分。這個動作停下來或開始動作的時候都會有一個震動，要靠震動肌肉來完成，法國的喜劇演員稱這種動作為「閥」。

● 埃及皇（The King Tut）

這個動作就好像是掛在牆上的埃及壁畫及宮殿般的感覺，它包含了擺手部的動作，肩膀和肘成 90°，前臂可以是向上或向下，彎曲或扭轉，可能遠離你或靠近你，然後你的手可能要循環地上下或是循環地扭轉，這要和滴嗒步一起做，就像機器人舞蹈的風格一樣，每一個動作是分開的。

● 搖擺式（THE FLOATS OR GLIDES）

搖擺或是滑行動作給人一種感覺，好像你想往東走，但實際上你的腳卻是往西走，最著名的舞步就是麥克·傑克遜跳的「太空步」。

● 慢放（THE SLOW MOVE）

這個舞蹈動作做起來就像慢動作重播一樣，通常舞者

會把這個動作和太空步（MOON WALK）一起做。

● 機器人舞（ROBOTICS）

這是一個已經存在很久的機械舞蹈風格，從模特式中又分離出兩個動作。一個動作是舞者就像被其他人牽引著，行動不自由，無法自主。最經典的動作就是同手同腳向前移動。另一個風格就是機器人，這個動作就是你的四肢做動作時被一個固定的速度所控制，然後突然停住或是用滴嗒步停住。通常在同一時間裏，只移動身體的某一部分，動作做得很制式化。模特人：這個字指的是展示用的假人模特兒。

● 崩潰（THE COLLAPSE）

通常和模特人結合一起做，這個動作做起來就像是一個輪胎被泄了氣一樣。

● 傾斜（ThE LEAM）

它給人一種錯覺，好像人倚靠著某一樣東西，可是這樣東西實際上卻又不存在。

● 心跳（The HEARTBEAT）

把手放在外套或 T 恤底下，然後把衣服往前推，像是心臟正在胸腔裏跳動一樣，通常會一邊做動作一邊向前走，讓人感覺是你的心跳推著人前進一樣。

● 自行車（The BICYCLE）

腿部的動作像是你在騎腳踏車一樣，結合手的往前放的動作，感覺像是你正抓著腳踏車的手把。

● 腳跟步（The TOE / HEEL WALK）

這個動作通常和模特式一起做，可以讓你在整個地板上做動作，動作包含用一隻腳的腳趾做旋轉，再配合另一

隻腳的腳踝，然後再將重心轉移到另外的腳及腳踝上，動作流暢，看起來就像滑過整個地板一樣。

● 眼鏡蛇（COBRA）

用一隻手做波浪的動作傳到另一隻手去，然後再把它送回來，但是只傳到肩膀。

身體的影響就是用身體去做模仿的效果。

● 動畫、木偶（ANIMATION）

用身體去做分格動作。

● 三維步（THREE DIMENSIONLA TICKIN）

它包括了在同一個滴嗒步中，身體做長、寬、高三D般的效果。

● 暫停（PAUSIN）

動作停止或暫時停頓一個短暫的時間。

● 電擊（ELECTRIC SHOCK）

這個動作看起來就像是有一股電流通過身體一般。

● 水波浪（WATER WAVE）

緩慢做波浪的動作並搖動身體，創造像水波般的效果。

● 內部動作（INTERNAL MOVES）

動作像是滲透進身體或是像從身體中發出的一般。

● 外部動作（EXTERNAL MOVES）

動作就像是從身體外部來的感覺一樣。

● 共震（HITTIN）

持續地收縮肌肉。基本上是放鬆和收縮頸部、手部、胸部和腿部的肌肉。

● 滑步／漂浮（GLIDES／FLOTAS）

這個動作就像是舞者在空中走路一樣。太空步、後滑步、側滑步、S步等都是這些動作。

● 費雷斯諾（FRESNO）

機械舞的基本動作，身體斜向一側，抬起同側手臂震動，同時加入同側腿部的動作：猛烈向後抽動同側腿部的膝蓋，感覺像是極力擴張肢體，平滑地交替做下去。

● 震（POP）

身體不同部位肌肉的震動，由肌肉的猛然收縮和放鬆來實現。震動要有韻律感，要切合音樂的節奏，通常來講，全身震的部位有前臂、上臂的肱三頭肌和肱二頭肌、雙膝、頸、胸十個點。

● 扭曲膠管（TWIST OF FLEX）

像橡膠管一樣扭曲身體的舞蹈動作。

● 頸部膠管（NECK OF FLEX）

頸部像膠管一樣做扭曲的動作。

● 移步（FLOATING）

移動的步伐。

● 瘋狂步（CRAZY LEGS）

一種極具技巧的舞步。

● 地面動作（GROUND MOVES）

一系列腿部在地面移動的動作。

● 轉體（ROLLING）

一種身體的轉動動作，髖部和肩部同時水平轉動，但方向相反。

● 滴嗒（TICK）

應用於瘋克舞中，猶如天生的機器，停下和開始時都會有一個震動。

● 撞擊（HITTING）

持續地收縮肌肉。基本上是放鬆和收縮頸部、手部、胸部和腿部肌肉。

● 鎖（LOCK）

鎖舞的基本動作。它將許多類似定招或者突然停頓的步法和動作組合在一起。最典型的動作是經過一連串手部動作後，雙臂撐開於體前兩側，像是被銬住一樣。

● 抬手（POINT）

鎖舞的基本動作，是迅速筆直地伸出了手臂，指向各種方向的動作。

● 吉他（GUITAR）

像吉他手站立著彈吉他的動作。

● 翻手（WRIST ROLL）

手腕複雜翻轉。

● 指路（WHICH-A-LUCK）

猶如指明方向的動作。

● 慌張步（STOP AND GO）

似左顧右盼、東張西望的動作。

● 踢步（KICK WALK）

踢小腿的步伐。

● 獅子步（LEO WALK）

像獅子行走的步伐。

● 上下律動（UP-DOWN）

嘻哈舞蹈的基本動作形式。身體隨著音樂起伏和搖擺，分為重拍向上和重拍向下兩種。

● 波浪（WAVE）

在舊派的基礎上發展的更為多樣、兩臂之間分九個部位的扭曲而完成的水平波浪、頭到腳的垂直波浪、一側手指到另一側腳部的交叉波浪、雙腿和肩臂之間眾多的身體波浪。

● 太空步（MOON WALK）

這個動作其實就是滑步，就是創造出類似太空失重的情況下行走的視覺感受，或者腳步接觸的地面好像失去了摩擦力，舞者的身體像是在地面滑來滑去。

● 哈林抖動（HAULEM SHAKE）

來自搖擺舞的動作，由胯和肩的配合造成雙肩抖動，肩部隨音樂每一個拍子抖動，然後猛然停頓一下，乾淨俐索。

● 性感抖動（BOOTY SHAKE）

以胯部抖動為特色，胸部和肩部配合振動的動作。每一拍中抖動多次，速度快，視覺效果強烈。多為女子動作，非常性感。

3. 霹靂舞（BREAKING）的動作術語

霹靂舞就是我們所俗稱的霹靂舞或是地板動作，重視特殊技巧，舞者常利用身體各部位與地板接觸玩花招，其動作是以旋轉為主，翻身為輔，以手部為主要支撐點，肢體在空中的翻騰、旋轉為特色的技巧性街舞。掌握霹靂舞的關鍵因素是協調、技術、驅動力和力量，只有全面地運

用這幾個要素加之反覆地練習，才能夠掌握這個技巧性較高、富有挑戰性的運動。

霹靂舞可分為：風格動作和力量動作兩大類。

風格動作是霹靂舞的基礎，也是霹靂舞風格的主要體現，單獨的風格動作可以做精彩的表現。風格動作包括搖擺步（Top-Rock）、地板步（Footwork）、定招（Freeze）與搖擺步有密切關係的戰鬥步（Up-Rock）。整個霹靂舞動作順序是：搖擺步或者戰鬥步（下地之前的具有挑釁性的動作）、地板步、轉動動作（SPINNINGPOWER-MOVES）以及結束的定點動作（FREEZES）四個過程。

力量動作出現在20世紀70年代末、80年代初，是一系列高技巧動作的總稱。它受中國武術、坎波舞和體操的影響，有以「穩步搖擺」舞團為代表的紐約第二代B—BOY創造而成。

● 戰鬥步（UP-ROCK）

是一種模仿打鬥的舞蹈，舞者相對而舞，近距離接近但不能接觸對方的身體，所有動作必須符合音樂的節拍。作為一種舞蹈風格，戰鬥步成型於20世紀60年代末的紐約布魯克林貧民區，舞蹈的許多動作來源於沙沙舞，包含身體的搖動和腿部動作。

戰鬥步需要幽默、機智和策略，由敏捷的步伐，配合音樂的節奏和對手的步伐做出回應，用耐心、幽默和模擬的攻擊使對手放鬆警惕。戰鬥步包含了快速的手臂和腿部動作、旋轉、跳躍、下地和定招。搖擺步產生的靈感來自於戰鬥步，但卻保持了自身的特色。戰鬥步使用的音樂是從頭到尾播放的，DJ拼接各種唱片，但不剪切碎拍。播放

戰鬥步的音樂需要很高的技巧。

● 搖擺步（TOP-ROCK）

是下地之前的具有挑釁性的動作，直立身體的舞蹈形式，受戰鬥步、踢踏舞、沙沙舞、古巴非洲人及美洲印第安人的影響，在詹姆斯‧布朗「美妙舞步」的啟發下產生的，是霹靂舞鬥舞的最基本的舞蹈形式。就是在你做地板動作之前跳的類似一種舞步，搖擺步可以幫助你抓住音樂的節拍，讓你做好真正的地板動作前的準備。現在最流行的搖擺步（Toprork）是走圓圈，在場中間跳的軌跡呈一個圓形，這樣讓人們看起來有滿場飛舞的感覺。

● 地板步（FOOT WORK）

地板步又稱為地面動作，主要是受中國武術的影響而產生的。舞蹈特點是身體下伏，以手臂支撐地面，雙腿快速翻轉和移動。它與搖擺步配合使用，是早期霹靂舞的基本動作。要不斷地去創新自己的地板步。動作的關鍵是腿部迅速而流暢地變換和移動，可加進繞腿，或忽然改變方向等等。從搖擺步到地板步的轉換，即下地動作是非常重要的。

● 定招（FREEZE）

字面上的意思是「凍結」，「凍結」是一種迅速定位的感覺，一個姿態要保持停頓至少 1 秒鐘，就像被凍結了一樣。必須要把動作在剎那間定住且保持某一難度造型，那才是最好的定招。定招的入勢和收勢非常重要地表現出舞者的控制力、力量、準確性和詼諧，定招一般用作一套舞步的結束動作，要以不可思議的定招來展示舞蹈技巧。定招更難在定招組合，就是一個定招變另一個定招，要做

到乾淨俐落，還能抓住節拍，那才是至高境界！

- 力量動作（POWER MOVE）

指霹靂舞中的大地板動作，動作主要分為旋轉、跳、滑、漂浮、刷腿、空翻、踢幾類。像風車（Windmill）、刷頭風車（Halo）、2000、分腿全旋（Flare）、1990、頭轉（Heakspin）、空中走步（Airtrack）等等，其中每個動作又可細分，像風車（Windmill）可分為無手風車（No Hand Windmill）、嬰兒風車（Baby Windmill）、超人風車（Superman Windmill）等。這些動作給人的震撼是無與倫比的，它雖然並不是跳舞，比較單調，但將這些高難度連接在一起（力量動作組合）將是不可思議的技巧性鬥舞動作，終歸是極限的表現。

- 1990S

又叫單手轉，倒立且旋轉，然後隨著身體重量的轉移由一隻手換到另一隻手做動作，做到腳著地為止。

- 肘轉（ELBOW GLIDE）

動作和位置類似手轉，不一樣的是用手肘轉而手放在腹部的位置。

- 拳轉（FIST GLIDE）

動作和位置類似手轉，不一樣的是用拳頭轉。

- 倒立手轉（2000S）

用一隻手倒立，盡可能地旋轉，直到腳著地為止（又稱倒立手轉）。

- 交替單手轉（DOUBLE 99）

就像做一個「2000」（一隻手轉），但是當你要放下一隻手換成另一隻手時，踢腿以得到速度然後繼續做2000

的動作，每一隻手持續地做，不停下來。

- 空中刷腿（AIRSWIPES）

開始時，雙手雙腳都放在地上，臉朝上。一隻手支撐住身體的重量，腳往上踢然後旋轉，在腳著地前另一隻手先著地。如果做得正確，整個身體應該都能旋轉到。

- 往復刷腿（BACK SWIPE）

和空中刷腿是相同的，但是除了當你的腳在一半的時候加進來，改變方向回到開始時的動作。

- 瘋狂步（CRAZY LEGS）

連續做空中刷腿且動作中間不停頓。

- 蘋果酒（APPLEJACKS）

雙腿蹲下，背向後仰用雙手支撐，然後一隻腳向空中踢，踢得越高越好。然後雙腳向後跳躍，重複做。

- 雙腿插腿（TWO LEGGED APPLEJACKS）

和蘋果步一樣，不同的是踢兩條腿。

- 漂浮（FLOAT）

用手支撐身體做水平的平衡，腿要彎曲以幫助平衡。

- 手轉（HAND GLIDE）

和滑行的動作相似，不同的是只有一隻手支撐身體，另一隻手幫忙去推著旋轉。（我們稱為「直升機」）

- 蟋蟀跳（CRICKETS）

和手轉相同的旋轉動作，除了當旋轉的手離開地面旋轉又重回地面時，會有偶爾重量轉變成為推擠手，看起來就像是連續地旋轉動作。

- 旋渦（SWIRLS）

和手轉類似，不同的是用前臂旋轉而不是手。

● 海龜（TURTLE）

漂浮的動作中身體做完整的旋轉。旋轉動作的完成是靠著身體重量從一隻手臂轉換至另一隻手臂，然後手做圓形的動作而不運用身體的力量，另一隻手再做同樣的動作。

● 飛碟（UFO）

和海龜相似的旋轉動作，用手撐起身體，膝蓋在手外面，腳不著地。不同的是身體是直立的。

● 直角支撐（BHUDDA）

和UFO類似，膝蓋是在伸直的雙手中，然後雙腳是離開地面的。（直角支撐）

● 圓筒風車（BARRELS）

雙手環抱在前。

● 飛機風車（AIRPLANES）

風車加上雙手向兩旁儘量伸展，高到你可以抓住它們。

● 肚皮風車（BELLY）

像風車一樣，不同的是用肚皮去轉。

● 分腿全旋（FLARE）

類似風車，腳一樣要在空中做很大的圓圈，但是不要動肩膀，而是將身體重量放在雙手上。

● 兔跳（BUNNY HOP）

類似分腿全旋，不同的是雙腳在身前伸直向上，然後轉圈上下跳動。

● 妖怪風車（GENIES）

手做風車並且橫跨著在整個胸部交替轉換。

- 刷頭風車（HALOL）

風車的動作，但是用頭去轉。

- 嬰兒風車（MUNCH MILLS）

像風車一樣，不同的是腿都是交叉彎曲的。

- 頸部風車（NECK MOVE）

只轉一下的風車。

- 核桃鉗風車（NUTCRACKERS）

用手蓋住胯下的部分作風車。

- 相撲風車（SUMOS）

抓著膝蓋作風車。

- 超人風車（SUPERMANS）

用胸部作風車而手伸向前。

- 鯉魚打挺（KIP-UP）

背部平躺撐起，然後把雙腳踢向空中，上半身跟著起來再用腳著地。

- 橡膠圈（RUBBER BAND）

鯉魚打挺的動作然後背部下降再重複做一次。

- 六步（DOWNROCK）

用手支撐著整個體重，然後腿和腳繞著手持續地做有節奏的圓形的舞動。通常會結合定招動作，並且是在其他動作之後緊接著做。

- 搖擺步（TOP ROCK）

基本的直立的舞步。通常被用來作為一段舞蹈開始的前導，或是六步舞蹈中兩組舞蹈中間的銜接，也可作為在激烈的舞蹈動作之後的休息時間。

● 定招（HESITITATIONS）

在做六步圓圈動作時的停止或暫停。

● 飛鏢（BOOMERANG）

開始時坐在地上，雙腿在身前成V字形。然後手撐在雙腿間，接下來撐起身體，只有手觸地。然後轉圈。

● 野馬（BRONCO）

先從腳開始，然後是只有一隻手向下，腳往後踢然後腳再次放下。重複所有的動作。

● 炮彈風車（CANNOABALL）

在cannonball的動作中雙手環抱著膝蓋。

● 卡潑衛革力舞（COPOEIRA）

流暢的舞蹈動作做得相當貼近地面，動作隨著上升的旋律來做，或是擊敗對手的攻擊。

● 頭手轉（HEADSLIDE）

當一個head slide動作完成後反轉，用頭停住。

● 頭轉（HEADSPIN）

用頭轉。要用手和腳去開始旋轉。

● 背轉（BACKSPIN）

利用背部做旋轉的表演。所有的重量平衡在背的上半部，腿縮起來儘量靠近身體。旋轉的要訣就是雙腳在空中做圓形的划動。（俗稱背旋）

● 直升機（HELICOPTER）

腿在身體下另一條腿向外伸展，伸展的腿做水平畫圓動作時仍然持續伸直，然後越過另一條腿下再繞到前面去。

- 墓碑風車（TOMBSTONES）

雙腳併攏，身體成 L 形。不用手。

- 風車（WINDMILL）

從一個肩膀轉向另一個肩膀，雙腳持續地在空中旋轉。

- 蠕動（WORM）

用腹部貼地，從前到後做波浪形的動作，看起來就像一隻蟲在蠕動。

- 膝轉（KNEE SPIN）

全部體重都放在跪在地板上的那個膝蓋上，另一條腿則伸起在高處。旋轉的要訣就是利用雙手去推。速度的增加是在一連串動作做完後，靠著在後面的腿拉向自己的身體以產生速度。

- 蜘蛛（SPIDER）

這被認為是一個很需要彈性的動作。大腿放在背後，膝蓋放在肩膀上靠近耳朵的位置，小腿在前面，體重放在手或腳上，或是兩者上。

- 自殺（SUICIDE）

做一個前空翻的動作，然後背部平躺在地上。

第四章
街舞（street dance）的音樂與服飾

一、街舞的音樂風格

　　嘻哈音樂誕生於20世紀80年代的紐約，它根植於碎拍音樂之中，吸收了包括美國西海岸和南部音樂在內的眾多黑人音樂元素。20餘年來，嘻哈音樂經久不衰，稱霸美國流行樂團，而且在不斷地發展和壯大，突現了嘻哈文化的魅力不可抗拒。嘻哈音樂的內容龐雜，在此介紹幾種典型的嘻哈音樂類型。

（一）說唱樂（Rap）

　　曾經是20世紀90年代初風靡歐美的一種音樂流派，在黑人俚語中，它相當於「談話」（talking），產生自紐約貧困黑人聚居區。它以在機械的節奏聲的背景下，快速地訴說一連串押韻的詩句為特徵。這種形式來源之一是過去電臺節目主持人在介紹唱片時所用的一種快速的、押韻的行話性的語言。萊普的歌詞幽默、風趣，常帶諷刺性，80年代尤其受到黑人歡迎。最有代表性的樂隊是「公開的敵人」（public enemy）。萊普有時也稱「希普－霍普」（hip－hop）。實際上，希普－霍普的含義更寬，泛指當時紐約街頭文化的各種成分。

除萊普外,還有:(萊普經常採用的)用手把放在唱機轉盤上的唱片前後移動,發出有節奏的刮擦聲;唱片播放員(DJ)在轉換唱片拼接唱片音樂片斷時,聽不出中斷痕跡的技法。那時的說唱樂在饒舌歌手哈默等藝人的大力推廣下,加上音樂電視的推波助瀾,一時間風光無限。

80年代中期,說唱樂已經從嘻哈文化中的次要位置提升為美國音樂產業的主流,因為白人音樂家開始擁抱這種新穎的音樂風格。今天在美國說唱樂已經成為最流行最有利可圖的音樂種類。在整個音樂產業中,它是發展最快的樂種,同時說唱樂唱片也是音樂市場上銷售量最大的。

一個不可否認的事實和趨勢是,說唱音樂把一種創作動機注入到整個音樂產業,它在音樂市場上佔據了主導地位。說唱音樂已經成為四種嘻哈文化形式的領頭羊,成為嘻哈文化的最重要組成部分,因為當今世界上嘻哈文化的流行大都是從說唱樂發展而來的。

20年前被邊緣化的音樂形式已經成為重要的流行樂航標。現在,說唱音樂已經成為20億美元的文化力量,其中75%的唱片由白人購買,而它的世界市場還在繼續擴大。說唱樂在新世紀再度成了樂壇的熱門。白人說唱音樂代表痞子阿姆的輝煌讓人明白,說唱樂從來都不會過時,而且,它還會喋喋不休地說下去⋯⋯

(二)r & b

節奏布魯斯的全名是rhythm & blues,一般做「節奏怨曲」或「節奏布魯斯」。廣義上,節奏布魯斯可視為「黑人的流行音樂」,它源於黑人的藍調音樂,是現今西行流

行樂和搖滾樂的基礎，《公告牌》雜誌曾界定節奏布魯斯為所有黑人音樂，除了爵士和藍調之外，都可列作節奏布魯斯，可見節奏布魯斯的範圍是多麼的廣泛。

近年黑人音樂圈大為盛行的嘻哈樂和說唱都源於節奏布魯斯，同時保存著不少節奏布魯斯成分。

（三）浩室音樂

浩室是20世紀80年代由迪斯可發展出來的跳舞音樂。這是芝加哥的打碟手玩出的音樂，他們將德國電子樂團的一張唱片和電子鼓（drum machine）規律的節奏及黑人藍調歌聲混音在一起，浩室就產生了，一般翻譯為「浩室」舞曲，為電子舞曲最基本的形式，4／4拍的節奏，一拍一個鼓聲，配上簡單的旋律，常有高亢的女聲歌唱。

迪斯可流行後，一些打碟手將它改變，有心將迪斯可變得較為不商業化，低音和鼓變得更深沉，很多時候變成了純音樂作品，即使有歌唱部分也多數是由跳舞女歌手唱的簡短句子，往往沒有明確歌詞。漸漸地，有人加入了拉丁（latin）、雷鬼（reggae）、說唱（rap）或爵士（jazz）等元素，至80年代後期，浩室沖出地下範圍，成為芝加哥、紐約及倫敦流行樂榜的寵兒。

為什麼會叫「浩室」呢？就是說，只要你有簡單的錄音設備，在家裏都做得出這種音樂。浩室也是電子樂中最容易被大家所接受的。而M-人可說是浩室代表團體。浩室舞曲在1986年開始流行後，可說是取代了迪斯可音樂。

浩室可分為：電子合成舞曲也就是融合了催眠感的聲音、機械聲音的浩室樂（deep house），有著相當濃厚的靈

魂唱腔，又叫做加油站，蠻流行化的。像M-人，都是加油站團體。重浩室，簡單來說，就是節奏較重、較猛的浩室。進步的浩室沒有靈魂唱腔，反而比較注重旋律和樂曲編排，有一點像「演奏類」的浩室樂。像薩詩的專輯「it's my life」便是很好的進步發展的浩室專輯。「epic house」就是「史詩」浩室，有著優美、流暢的旋律和磅礡的氣勢，很少會有濁音在裏面（幾乎是沒有！）。bt的音樂就是很棒的史詩浩室，而它也被稱做「史詩浩室天皇」。其實連搖滾也有「史詩搖滾」，想像一下：帶有非洲原始風貌或是印地安人的鼓奏的浩室是啥樣？這就是非洲浩室。這種浩室除了有一般浩室穩定的節奏外，在每拍之間，會加入一些帶有原始風貌、零碎的鼓點，蠻有趣的。

不過，浩室的範圍太廣了，大家也不用硬要把一首曲子分類，這些只是告訴大家，浩室有很多種而已。到了90年代，浩室已減少了那前衛、潮流的色彩，但仍是很受歡迎的音樂。

（四）電子音樂（electrophonic music）

隨著時代的演進，音樂家有了更多製作音樂的方法。所謂電子音樂，就是以電子合成器、音樂軟體、電腦等所產生的電子聲響來製作音樂。

電子音樂範圍廣泛，生活周遭常常能聽到，在電影配樂、廣告配樂，甚至某些國語流行歌中都用，不過以電子舞曲為最。很多人認為電子樂是一種冷冰冰、沒有感情的音樂。其實電子樂也可融入搖滾、爵士甚至藍調等多種元素而充滿情感。

電子音樂的類型是多種多樣的，包括浩室、高科技舞曲、氛圍電子、迷幻舞曲、碎拍音樂、搖滾樂和電子樂結合、trip-hop（非洲舞曲）、drum'n'bass（快節拍複雜的鼓聲和低音表現）、electro（饒舌樂）、dub（具有壓迫感的音樂，拍子和低音加重，加入回聲效果音樂）、chill out（背景音樂）及小派樂風迷幻色彩音樂。

（五）朋克（punk）

歌詞中傳達某些叛逆思想及對生活環境、文化、社會、政治等的不滿情緒，而音樂缺乏協調性，無特定風格，是一種相當嘈雜的音樂，通常一群能將樂器弄出聲音來的人就可以組一個朋克樂隊。代表性樂隊：「叛客樂園」「性手槍樂隊」。

（六）迪斯可（disco）

discotheque 的簡稱，原意為唱片舞會，起先是指黑人在夜總會按錄音跳舞的音樂，在20世紀70年代實際上成了對任何時新的舞蹈音樂的統稱。與搖滾相比，它的特點是強勁的、不分輕重的、像節拍器一樣作響的4 / 4拍子，歌詞和曲調簡單。

1977年，因澳洲流行音樂小組「比吉斯」（bee gees）的電影錄音《週末狂熱》在美國掀起迪斯可熱。迪斯可經常在錄音室進行音響合成，製成唱片，但終因節奏單調、風格雷同，於80年代初逐漸被其他節奏不那麼顯著、速度稍慢的流行舞曲所代替。

(七) 雷鬼 (reggae)

起源於牙買加，20世紀70年代中期傳入美國。它把非洲、拉丁美洲節奏和類似非洲流行的那種呼應式的歌唱法，與強勁的、有推動力的搖滾樂音響相結合。

二、街舞的服飾文化

在嘻哈文化的初期，服裝有其自己的風格講究和用處。嘻哈服飾的典型穿著方式主要有：寬大的印有誇張標誌的T恤，同樣寬大拖杳的板褲、牛仔褲或者是側開拉鏈的運動褲、籃球鞋或工人靴、釣魚帽或者是棒球帽、民族花樣的包頭巾、頭髮染燙成麥穗頭或編成小辮子。

而相應的配飾則有：日式鬼神之類的文身（Tatoo）、銀質耳環或者是鼻環、臂環，駭客帝國的墨鏡、微型碟片隨身聽、滑板車、雙肩背包（Back－pack）等。

這些零星的服裝湊在一起，就組成了在美國風靡了整整20年的嘻哈時尚。然而寬大並非嘻哈穿著的全貌，仔細地細分，還是有差別的；玩滑板的朋友喜歡穿著滑板鞋，對於從事滑板運動時比較得心應手而且也比較耐用，並且搭配滑板品牌的服裝，如DVS、PTS、VOLCOM、EXPEDI-TION、DC等，皆是滑板運動用品中的著名品牌；而街頭籃球玩家較喜歡穿著Nike、adidas等運動品牌的簡單樣式球鞋，表現出乾淨俐落的風格，而更有一說指出adidas的鞋款多半為玩地板動作的舞者所喜愛；而在街服的品牌上，有知名的ESDJ、TRIBAL、JOKER、FUBU等，名牌服飾Tommy Hilfiger、POLO Sport、Nautica、OAKLEY及運動品牌

Nike、adidas也都是廣受舞者歡迎的品牌。

另外，在所有服飾中又分舊派及新派的風格、東岸和西岸的方式等。所以在一群尬舞群眾裏，可見到70～90年代風格共存的狀況，不論穿著效法年代為何，耳機隨身聽也是必備行頭；另外，風火輪滾到現在發展出的最新裝束就是頭巾，除了單獨系綁之外，現在更流行綁條頭巾後再戴頂帽子，頭巾只在額頭邊緣微微露出。

不過，不論是為了健身還是純粹為了趕流行，許多人已經習慣把做運動加入自己的生活形式裏，雖然運動的終極目的在於健身，穿著的服飾鞋子也以舒適安全為基本考量，不過款式夠時尚的運動服，讓自己做運動時也能不失流行，是時髦玩家必備的行頭。

要把那些司空見慣的服飾重新組合，穿出那種前所未有的嘻哈感覺出來卻也決非易事。到底怎樣才是嘻哈方式，回答簡單而乾脆：「你需要有那種感覺。」簡而言之，是「感覺」二字，而要說得透徹一些，這「感覺」二字則包括了天生的藝術天賦、音樂舞蹈感覺、對時尚敏銳的觸覺和品味、非常外向的性格、絕佳的英語能力和幽默感。也就是說，想淋漓盡致地穿出嘻哈感覺的人本身就要是非常酷的新新人類，找一個英語單詞來形容，最貼切的

就是「時髦、瀟灑」的了。所以，如果你自視自身的修養
還沒有到達上述的境界，就千萬不要貿然嘗試你還沒有感
覺到位的嘻哈，否則只會讓人覺得彆扭、造作，極不自
然。如果被那些已經在嘻哈方面頗有修養的人看到的話，
無疑是會貽笑大方的。

　　嘻哈作為時尚潮流，帶來的不應僅是幾身寬鬆肥大的
衣服與誇張的裝飾品。它最本質的內涵應該是一種生活態
度，輕輕鬆松活出個性，不需要刻意模仿別人，也不需要
穿著極端化。

　　以街舞張揚自我個性，展示青春的活力和激情，表達
勇於進取的生活態度──這才是街舞流行的最大價值。

第五章
街舞（street dance）的國際經典賽事

一、年度鬥舞大賽（Battle Of The Year，B. O. T. Y.）

年度鬥舞大賽是世界性的最權威的年度街舞大賽，1990年創辦於德國，第1屆只有齊舞比賽，從1991年起主要進行鬥舞比賽。每年年度鬥舞大賽在全世界分區進行預選賽，選出該區的幾支實力最強的隊伍，參加在德國舉辦的總決賽。年度鬥舞大賽吸引了世界上成千上萬的舞者去參與、競爭，還有眾多的觀眾，使街舞在世界的每個角落裏蓬勃發展，所以它也被稱為街舞界的奧運會。

在年度鬥舞大賽上，各國隊伍的舞蹈裏融入了本國的

特色：韓國隊的堅韌不拔，日本隊的標新立異，歐美隊的風格怪異，使年度鬥舞大賽成為不折不扣的國際大舞臺。冠軍隊將有一筆可觀的獎金和一座獎盃。

官方網址：battleoftheyear.com

二、國際霹靂舞比賽（International Break-dance Event，I. B. E.）

國際霹靂舞比賽是在荷蘭鹿特丹舉辦的純技巧性的霹靂舞比賽，包括各種形式的鬥舞：團隊鬥舞、1對1鬥舞、地板步鬥舞、力量動作鬥舞、霹靂女孩鬥舞、最長動作鬥舞（比賽頭轉、空中湯瑪斯、單手蹦等動作數量），⋯⋯該比賽自2001年開始每年舉辦一屆。

Lil Kev 在 IBE2004 鬥舞　　IBE 的 1 對 1 鬥舞

三、自由舞會（Freestyle Session）

第1屆自由舞會比賽於1997年11月21日在美國加州舉辦，創辦人是克羅斯・萬，每年舉辦一屆。現在加州的

「自由舞會」每年不定期地舉辦多場街舞比賽及嘻哈文化活動，並將比賽推廣到日本、歐洲和韓國，成為全世界的巡迴賽事活動。由於內容豐富、範圍廣、水準高，「自由舞會」影響力逐漸擴大，成為世界上重要的街舞比賽。

官方網址：www.freestylesession.com

四、快樂舞蹈（Dance Delight）

快樂舞蹈比賽是日本最大的舞蹈比賽。1992年在大阪創辦了第1屆「大阪快樂舞蹈」，由「天使塵霹靂者」（Angel Dust Breakers）的機構組織，一年舉辦兩次，參賽者來自大阪及其附近城市。大阪「快樂舞蹈」隊有大約40個團隊參加，每個團隊進行2分半鐘的表演，通常是齊舞。1994年創辦了「日本快樂舞蹈」比賽，這是全國性的比賽，每年夏天舉辦，參賽者是日本東、西、南、北四個地區比賽的前三名和前兩屆大阪的「快樂舞蹈」比賽的前三名。1999年和2001年在東京和橫濱分別舉辦了「快樂舞蹈」比賽。

官方網址：dancedelight.net

五、英國B-Boy冠軍賽
（IiK B-Boy Championships）

英國B-Boy冠軍賽在1996年創建於英國，是世界最主要的街舞賽事之一。來自世界各地的霹靂男孩，機械舞者、鎖

舞者、霹靂舞團以及嘻哈藝術家每年來到倫敦參加該比賽。2005 年比賽由克里茲‧萊格斯和阿弗里卡‧伊斯拉姆主持。比賽包括來自 8 個國家的霹靂舞團隊鬥舞，16 名霹靂男孩和 8 名機械舞者 1 對 1 的鬥舞，鎖舞者 2 對 2 鬥舞，以及打碟比賽。韓國的霹靂男孩聯隊「靈魂工程」舞團（Project5ou1）獲得團隊鬥舞冠軍。

官方網址：bboychampionships.com

六、鬥舞高手（Battle Master）

鬥舞高手是韓國的霹靂舞比賽，由裹維斯贊助，自 2003年起每年舉辦一屆，2004年的獲勝者是持續第一（Last For One），2005年的獲勝者是「大河」舞團。

七、B-Boy單位（B-Boy Unit）

B-Boy單位是韓國的霹靂舞比賽，2001年舉辦了第1屆，現在已經在全世界獲得了重要影響。2004年第6屆獲勝者是「表達」舞團，2005年第7屆獲勝者是「大河」舞團。

八、紅牛大賽（Redbull BC One）

　　由紅牛飲料贊助舉辦的世界性霹靂男孩比賽，2004 年在瑞士的比爾比安成功舉辦了第 1 屆。比賽選擇全世界16名頂級霹靂男孩參加，採用一對一鬥舞方式決出一名優勝者，奧馬（Omar）贏取了第 1 屆比賽。

　　在這以前，紅牛曾贊助了許多霹靂男孩比賽。憑著這些舉辦經驗，紅牛於2005 年 5 月 21 日在德國柏林舉辦了第 2 屆紅牛大賽。參加這次比賽的有來自美國的莫爾、馬什·歐莫、瑞尼和卡莫，來自法國的卓的、葡拉欣和利歐，來自韓國的紅10 和菲思，以及南非的班尼、丹麥的斯尼科、俄國的卓爾、巴西的派拉茲、德國的茨林和義大利的茲克。最終的比賽在利歐和紅10 之間進行，利歐獲勝。

　　比賽官方網站：www.redbullbcone.com

九、霹靂男孩挑戰賽
(Q–Boy Challenge)

霹靂男孩挑戰賽是韓國的霹靂舞比賽，2003年起舉辦，2005年5月舉辦了第5屆。

十、紅牛節拍 (Redbull Beat Battle)

紅牛節拍是2005年11月5日首次在英國倫敦舉辦的霹靂舞比賽，由克里茲·萊格斯創辦。

比賽方式十分特殊：先由4個打碟師製作出兩段8分鐘長的舞曲，然後交給事先選出來的全世界8個霹靂舞團，由這些團隊按照舞曲編排出一個8人的齊舞。在比賽當天，來自全世界的8個舞團齊聚倫敦進行表演，選出優勝隊伍。

參與首次比賽的舞團是：靈魂（英國）、賭徒（韓國）、想要的⋯⋯（法國）、飛行步驟（德國）等。

健身街舞篇

第六章
健身街舞概述

第一節　中國街舞的發展背景概況

今天的街舞來源於美國黑人的街頭文化，特別是後來發展出來的嘻哈文化（hip-hop），成為街頭文化的主要音樂和舞蹈的形式，這種街頭文化是整體的概念，包括了像滑板、輪滑極限運動，還有嘻哈音樂、說唱、塗鴉藝術等等，是一種情緒的釋放、個性的表達，之所以能夠受到年輕人的寵愛，還有一點就是真實、放鬆，從服裝、動作和精神上都是這樣。

街舞運動的誕生與美國20世紀經濟狀況、教育的發展、發揚個性的理念、專利法的實施和美國人民娛樂健身的需要等綜合歷史國情有著密切的關係。

一、街舞發展的因素

(一)經濟因素

縱觀整個20世紀的西方國家，1929—1933年，發生了資本主義歷史上最嚴重的經濟危機。1974—1975年，西方發達國家再次陷入戰後最嚴重的一次經濟危機。經濟危機

過程中，使其在短期內出現各大工廠倒閉、企業關門、失業人群暴增，大街上到處充斥著憤怒的人群，這給街舞運動的起源創造了必備條件，即：在美國1978—1986 年這 9 年的經濟危機中，由於物價升高及失業率的影響，人們有了更多的閒暇。

(二) 教育因素

西方的教育相對來說是最先進的，他們對教育的態度有自己獨到的理解。美國教育理念是「民主教育」，強調個人主義，張揚個性，學校是提供各種資料和刺激的場所，誘導青少年發揮潛能，建立自我，同時辦學模式的寬鬆性也給學生較多時間從事自己喜好的活動。

美國教育的發展歷程間接地體現了街舞運動起源的內涵，即：街舞運動表現出來的是張揚自我個性，展示青春的活力和激情，表達勇於進取的生活態度的現代美國人的精神發展趨向。

這與街舞起源時美國教育現狀是相吻合的，同時也論證了在美國教育背景下街舞運動起源的必然。

(三) 社會因素

街舞文化的產生與當時美國的社會背景是密不可分的。眾所周知，美國是一個民族的大熔爐，美國人的祖先來自世界各地，但仍有明顯的種族貴賤差異。向來，美國白人占統治地位，而且種族歧視在美國始終沒有根本消除。可以想像，在長期受壓抑的前提下，利用閒暇在街頭手舞足蹈地做上一段肢體運動，用以發洩內心的情感，這

無疑是一種很好的發洩方式。

個人主義作為美國人的一種精神，它肇始於早期移民的追求和信仰。美國的《獨立宣言》在個人發展過程中起到了巨大作用。《獨立宣言》使美國人強烈地意識到個人的價值和作用，激發了他們為爭取和維護個人自由和尊嚴而奮鬥的情緒，從而極大地促進了美國個人主義觀念的發展。這種個人主義觀念經過不斷發展已經深入美國人心，成為美國人民族精神的一個典型特徵，對美國人的生活態度和生活方式產生了巨大作用，甚至可以拿自己的生命作「賭注」。這也是美國人在練習街舞（競技街舞）具有危險性的情況下還是延續不息的重要原因。

(四)文化因素

與經濟的動盪相呼應，西方的文化研究經歷著一次「文化研究方向」的衝擊，出現了新的研究方法——「新社會文化史」。20 世紀 60 年代末、70 年代初，歐美等國家的一批歷史學家和教育學家希望出現一種新的方式「在結構主義，特別是後結構主義理論的指導下，吸收了社會學、人類學、心理學等等的研究方法」，形成一種新的「社會文化史的研究方式」。

其鮮明的特徵：反對一切形式的決定論，改變著過去那種文化從屬於社會和經濟的理解，強調文化的獨立性。

(五)其他因素

美國為了避免科研成果的重複和積壓，便於新技術的迅速推廣，保護新技術發明者的利益，早在1838 年就成立

了專利局，並重建專利法，確立專利制度。

「他們喜歡創新，不大尊重傳統，對任何事情都願意試一試，他們對各種情況的反應多半是很實際的，當他們找到解決具體問題的辦法時就欣喜若狂。」這種精神無時不在延續著，他們以「做自己，享受生命，勇於挑戰」為理念，創造了一種街頭文化——「嘻哈文化」。

街舞起源時並不是像現在這麼「健康」，除具有彰顯自我、隨意的特點外，還充滿了野性，初時曾受到美國地方政府的禁止，但它為不少商家招徠生意，特別是由於它迷住了一大批鬥毆成性的青年，使打鬥現象大為減少，所以不可遏制地生存發展下來。另外，在現代社會中，人們對生命健康的重視、對個性的渴望，使得街舞誕生並朝氣蓬勃地生存發展開來成了很自然的事。

20世紀下葉，美國的政治、經濟、教育、文化等各方面社會因素造就了一項新興的身體文化。從街舞所蘊涵的元素（包括音樂、舞蹈、塗鴉、刺青和衣著）中可以間接反映出：街舞不僅僅是一種運動方式，同時，它還代表著現代人生活的方式、追求的方式和自我實現的方式。

它的起源不是偶然的。它的產生是20世紀下葉美國社會發展的歷史產物，可以說，街舞的產生代表著現代「新新人類」的一種流行生活文化，而這種生活文化或者說身體文化（體育原理研究中稱之為身體文化），正隨著現代人的觀念變化而不斷地演化和變異。

由此可以推斷，從「迪斯可」到「霹靂舞」再到現在的「街舞」，都反映出相對應年代的人們思想觀念的變化與追求，不論是「生活文化」還是「身體文化」，都體現

出當時人們對待生命的真摯。這就是街舞運動風靡全球的
內在動力。

我國體育文化的發展，經濟與文化、經濟與體育有著
密切的關係。體育文化模式不是一成不變的，經濟的全球
化、現代化促進體育文化的全球化、現代化。隨著歷史發
展、科學進步及外來體育文化的影響，中國體育文化也在
不斷地變化和發展。

經濟越發達的地區，體育文化傳播越快、越廣泛，人
們接受新資訊也越快。人們在一邊繼承和發揚優秀的民族
傳統文化，一邊在吸收融合世界先進文化，特別是青年一
代，他們思想中傳統文化模式較少，他們喜歡各民族間的
橫向比較，對一切新的東西很敏感，容易接受新的觀念與
新的工作生活方式。

體育運動所需的那種不斷地開拓精神成為社會所追求
的高尚情操，激勵各行各業的人們著眼未來和整個世界，
這恰恰是現代化過程所需要的社會心理品質。

數千年歷史沿襲下來的道德觀念，經過這場偉大社會
的揚棄，在體育運動領域裏也獲得了新的演繹。在體育運
動中所提出的新概念、新觀念和新模式，潛移默化地進入
了社會現代化建設者們的精神生活，「競爭」「自由」
「超越自我」的概念，取代了信奉「中庸」「甘求安穩」
的處世哲學，使青年由老成持重向銳意進取轉變。

在健康有序、寬鬆和諧、開放高效、催人奮進的氛圍
內，更利於培養出自主創新、富有想像力、富有生活激情
的現代經濟社會所需要的積極進取的複合人才。

二、街舞在中國的發展

(一)街舞在中國的發展過程

作為核心是展示個性的嘻哈生活方式，符合時代發展潮流，也代表未來展示個性自由的發展精神。當嘻哈變成一種時尚潮流以後，也影響到了亞洲的青年文化。

在中國大陸，嘻哈是一個相對較新的現象。中國的嘻哈不是直接從美國進口的，它首先在中國周邊的日本、韓國停留，之後又到達臺灣，最後才到達中國並流行。

中國人是由日本和韓國才熟悉嘻哈的。日本大概是亞洲地區受此影響最多的國家。90年代中期，嘻哈的熱潮在日本爆發。現在的日本街頭，嘻哈服飾、塗鴉、街舞、滑板、嘻哈運動用品比比皆是，嘻哈已成為年輕人時尚生活的標誌。緊隨日本之後，嘻哈如熱病一樣在韓國青少年中流傳開。

「日流」「韓流」之後，嘻哈這把時尚之火又燒到中國大陸、臺灣。在中國風靡這兩個「流」的主要元素是亞洲嘻哈文化的元素——衣著和髮型，喜歡霹靂舞及嘻哈音樂。開始，中國的嘻哈還只是模仿鄰國。

這種模仿首先沒有很好地得到前輩和社會上一些保守的人的接受和喜愛，他們指責年輕的嘻哈人只是徹底地模仿外國的東西；他們認為這些嘻哈人的穿著和舉止就像沒有一份體面工作的閒人，甚至流氓。這些人經過一段時間後才慢慢認可具有強烈上升趨勢的嘻哈，中國的嘻哈人也是在這一段時間之後才找到各國嘻哈的共同點並構建了他

們自己的獨特個性。

在中國，街舞是廣為流行的文化運動和新興產業，即使人們未必真正能熟知其表達形式，它也能在中國都市流行。在我們聽的歌裏、看的電影裏、看的書裏和穿的時尚衣服裏，其無孔不入。但是孔孟文化與黑人文化的差異，註定了這股風潮在中國的發展需要一個漫長的過程。

中國青少年最早接觸街舞，始自20世紀80年代的美國電影《霹靂舞》，當時的霹靂舞（Break Dance）就是現在霹靂舞的前身。那個時候錄影機剛開始進入中國的家庭，《霹靂舞》的錄影帶由各種途徑傳遞到中國青少年的手中，那些最早擁有電視機、錄影機的青少年家庭成為霹靂舞的傳播中心。

滿大街一時間出現了許多頭紮花布、腳蹬回力球鞋的「馬達」──《霹靂舞》中的主角之一，名叫布加洛·施林普（Boogaloo Shrimp，街舞歷史上著名的舞者），就像大腦出了毛病一樣，一會兒一隻手到另一隻手「傳電」，一會兒前後左右地走起「太空步」，一會兒又對著空氣「擦玻璃」。

其實，連當時美國的媒體在第一次街舞狂熱中也搞暈了頭，他們把霹靂舞這個紐約的舞蹈名稱安在西岸舞蹈身上。電影《霹靂舞》應該叫做《瘋克舞》或者《鎖舞和爆舞》，因為它在加州拍攝，基本上反映的是西海岸的舞蹈。但是無論如何，《霹靂舞》對中國的影響巨大，中國內地因之幾乎與美國同步地出現了一大批街舞者，而且水準也相當高。已故青年舞蹈家陶金是當時知名的學習、實踐街舞的專業舞者。

　　1988年他拍攝了電影《搖滾青年》，其中運用了許多街舞動作，在當時的青少年中獲得極大反響。他還曾赴美國向著名的瘋克舞前輩塔科學習街舞，是包括臺灣舞者在內最早得到街舞高手面傳的中國人。

　　可惜的是，到了80年代末，霹靂舞在中國迅速地消失了。這主要有三方面的原因：

　　一是美國的影響。自1986年開始，街舞熱在美國逐漸降溫，過度的商業炒作使街舞很快成為大眾口中嚼剩的口香糖，流行藝人迅速竊取街舞成果，將之重新包裝成更易為大眾所接受的流行產品，真正的街舞卻遭到拋棄。霹靂舞在紐約成為過時的東西，全世界的霹靂男孩彷彿在一夜間被掃蕩一空；

　　二是「霹靂舞」沒有為社會所正確認識。跳「霹靂舞」的年輕人，除了藝術專業的以外，大都是不愛讀書、貪玩好動的學生或社會閒散青年，其中許多人是當時被稱為「痞子」的不良少年。80年代的社會意識遠沒有現在開放（即使在今天，街舞仍沒有完全被大眾所理解和接受），青少年對街舞的反感令街舞蒙上不健康的社會形象，從而沒有得到正確的對待，遑論引導與扶植了；

　　三是「霹靂舞」在當時沒有得以成長和發展的市場環境。美國的第一波街舞熱潮建立於大規模的商業宣傳和商業開發之上，80年代的中國連廣告都很少，根本談不上對街舞的商業包裝和開發。街舞者跳街舞除了滿足一下個人興趣之外，別無所得，沒有懶以生存的經濟基礎，作為一門非傳統的文藝形式，街舞在中國最終只能失去生命力。

　　街舞在中國的另外一個早期重要影響者是麥克‧傑克

遜，今天仍然有許多年輕人模仿他的舞步，可見這位「流行之王」的影響力。實際上，麥克·傑克遜是典型的「竊取街舞成果將之重新包裝成更易為大眾所接受的流行產品」的藝人，他的幾乎所有代表性的舞步都是學自美國地下街舞藝人。早在1974年，16歲的麥克·傑克遜作為「傑克遜五兄弟」演唱組成員在電視臺上演唱歌曲《舞蹈機器》（Dancing Machine），並跳起機器人舞，使這種舞蹈熱遍全美。

1983年，傑克遜在摩城（Motown）唱片公司25周年電視特別節目中表演了太空步（moonwalk），轟動一時。自《牆外》開始，他的每一張專輯都拍攝許多精良的音樂錄影，其中包括大量的舞蹈表演，舞蹈成為他音樂藝術的重要組成部分。《顫慄者》（Thriller）、《壞》（Bad）和《時光記憶》（Remember The Time）是舞蹈表演最精彩的三部音樂錄影，其中的舞蹈是瘋克舞、嘻哈舞、爵士舞相結合的新派街舞的經典之作，編舞者是紐約著名的街舞高手，其中有亨利·林克等人。而傑克遜在演唱會上的舞蹈表演更是風靡中國，持久不衰。

中國的街舞風潮也一度被那些流行產物所代替，造成了約5年的文化斷層。當1997年街舞文化再次以舶來藝術的身份登陸中國至今，其發展速度是非常驚人的。以上海、北京為兩個重要文化樞紐，包括天津、鄭州、武漢、廣州、深圳等幾乎國內所有大中型城市已經逐漸形成了較專業的街舞群體，國內專業級的舞團數量已超過20個以上，整個文化圈從舞蹈理念到舞蹈者的素質，都有不同程度的提高，而且各地的文化交流以及國外交流日益頻繁。

廣東的街舞深受紐約風格的影響，以霹靂舞為主，也有一批高水準的爆舞者。由於出現得早，經濟基礎又好，所以廣東的街舞水準一直領先全國，直到後來上海和北京的崛起。

由於多年來街舞團體之間的惡性競爭，近幾年來廣東的街舞市場一直在衰退。舞者們普遍存在嚴重的地域觀念，不願與其他地區的團隊比賽交流，孤芳自賞甚至夜郎自大，但廣東仍是全國街舞甚至嘻哈文化基礎最好的地區之一。上海的街舞受日本影響較大，新派街舞的水準領先全國，鎖舞、爆舞有個把高手，霹靂舞以風格動作為主。也許和風情性格有關，上海以及江南一帶較少有出色的霹靂舞團體。

上海很早就開辦了系統、正規的街舞培訓，7年來培養了幾代街舞學員，為上海甚至全國的街舞文化發展打下了很好的基礎。由於經濟發達，文化市場按照市場規律辦事，群眾基礎又非常好，所以上海的街舞市場很有發展前景。北京街舞文化的崛起雖然較晚，但最具有代表性。北京是被「韓流」影響最深、最廣泛的地區，隨著「韓流」的到來，北京湧現出大批的街舞青少年。

2002年，北舞堂這一擁有精湛舞技的優秀街舞團體出現，加之伴隨著全國性街舞比賽在北京的舉行，使北京的街舞獨樹一幟。

當中國舞蹈界還以保守的態度看待街舞運動，不能理解和拒絕接受它的時候，中國體育人卻以獨特的方式瞭解了它，並使其以中國特色的方式發展壯大。隨著全民健身活動的進一步開展，街舞作為健身運動也進入了各大城市

的健身中心，許多舞蹈、戲曲、雜技的專業從業者也開始練習街舞，街舞在各個藝術院校得到了廣泛的傳播。在大學校園中，許多舞蹈社團組織起來練習街舞，在大城市中學生利用課餘時間從事街舞活動則更為普遍，他們在居民社區中形成了青少年所特有的社區文化。

中央電視臺 5 套的體育頻道在幾年前就開設了街舞教學節目，3 套的舞蹈世界在 2003 年春節前也播出了特邀北舞堂拍攝的街舞專題節目。作為一種為青少年所喜愛的文化體育活動，街舞在全國各地已經廣泛傳播開了。

街舞比賽的舉行使其得到了長足發展。我國在2003年9月29日－11月19日，在中央電視臺、國家體育總局體操中心健美操委員會的聯合組織下，在健力寶集團的協助下，成功地舉辦了第1屆「健力寶爆果汽杯」全國街舞電視大賽，吸引了全國各個城市的幾百名街舞愛好者和街舞高手參加。它推動了我國街舞水準的迅速提高，也標誌著我國街舞運動已經邁向了正規的競賽大舞臺，為我國健身、休閒運動增添了新的元素。

2003－2008 年的動感地帶電視街舞大賽，參賽人數大大增加。參賽人員來自大、中、小學，專業舞團和社會各界，甚至還有韓國、日本的在華留學生，還有一支引人注目的由60歲大媽們組成的隊伍。這一切都說明在體育人的努力下，街舞運動得到了長足的發展。

隨著街舞運動在中國的普及和發展，在中國的各大城市的健身房和街舞工作室中，街舞運動已成為最熱門的健身項目。如今，中國的街舞者已經把中國傳統文化與街舞文化相結合，由中華民族的傳統音樂來演繹新潮的街舞，

把中國京劇的臉譜藝術和中華武術的真功夫融入到街舞的動作和造型中。

這標誌著我國街舞運動已經從民間活動邁向了正規的競賽舞臺，為我國健身、休閒運動增添了新的亮點。

文化適應過程對於任何外來文化來說都是必然的：在源頭上，文化可能是外國的，但在形式上，會變得本地化或地區化。在中國，嘻哈文化作為外來文化以一個間接的方式進入，仍然處在其發展的最初時期。由於中國和美國之間文化、社會、歷史、經濟、政治和語言差異，不同國家的嘻哈文化景象當然會有獨特的唯一的特色。

嘻哈文化在中國還處於開始的階段。在嘻哈文化與街頭文化、極端運動的概念方面甚至存在著一些混淆和誤解，但不可否認的是我們的青年和社會在迎接這一活躍的有創造性的新文化形式時，給與了更多的理解和寬容。隨著將來更多的努力和研究，嘻哈文化在中國將佔有更重要的位置，將在學術和文化研究上擁有自己的地位。

對於那些試圖加入嘻哈社團的中國青年，如果他們意識到並選擇創造一種新的音樂、舞蹈形式會更好，其他藝術形式是他們自己的，要含有中國青年的精神。

(二) 街舞在我國的發展現狀

隨著我國改革開放，外來文化如潮水般地滲透於五千年華夏文明。興起於20世紀80年代初的美國街舞運動以其獨特的魅力飄揚過海來到中國大地。近年來，街舞運動在我國大為流行，大有方興未艾之勢，主流社會開始接受這一邊緣文化並試圖引領其健康發展。嘻哈音樂在中國是一

項有利可圖的新興的和擴大的產業。雖然說唱在中國還不是已經發展好的類型，但是許多流行音樂歌手試著在他們的音樂中混合嘻哈風格，並且廣告商也在他們的廣告中使用說唱以吸引消費者的注意。

作為一個上升的音樂類型，嘻哈音樂甚至比曾經真正受歡迎的美國搖滾樂更有市場。嘻哈在中國還不是國家範圍的場面，大多數嘻哈社團的成員是城市青年，與嘻哈產品接近並且有經濟基礎。這可以看做是對初始國嘻哈文化初始路徑的偏離，這就是外國文化在有著不同經濟條件、不同膚色和不同歷史與傳統的另一個國家的文化適應。但是它與我國的教育、經濟、文化等領域的結合越來越緊密，並日益深入到我們生活的每個角落。

國外很多學者普遍認為街舞不僅僅是一種運動方式，更是一種文化，具有深厚的文化內涵和底蘊。作為一種「泊來品」、一種外來文化，我們要「取其精華、去其糟粕」。因此，我們應當深入分析研究這種新興運動背後的文化，以確保其在我國朝著正確、科學、健康的方向發展，使其更好地為全民健身戰略服務。

街舞項目發展正處於從完全自發和民間的狀態向規範化有組織轉型的重要階段，國家體育管理部門的組織和推廣將有效地推進這個轉型進程。

2003 年11月國家體育總局與中央電視臺聯合舉辦了「首屆中國電視街舞大賽」，至2008年已經是第5屆了，標誌著街舞運動已經正式被國家認可，成為一種新興的、有著巨大發展空間的青少年娛樂和健身活動。

我國的街舞愛好者本著健身和娛樂的原則把街舞分成

健身街舞和流行街舞，多元化的街舞發展吸引廣大青少年加入到科學、健康的街舞健身行列，使這種另類文化的運動形式更快走向主流舞臺，在全民健身這個廣闊的領域裏更好地發展。但這一革命並沒有完全成功。這並不意味著嘻哈瘋狂已經在中國深深紮根。

歷史文化差異是複雜的，我們與大洋彼岸的對方有不同的意識形態、社會價值觀和生活方式。我們不能期待它在中國繁盛，但我們可以期待異化的街舞為我們所用，為喜愛街舞的中國人的熱情和精力提供一個健康的出口，為青年一代的聲音提供一個說話方式，為他們創建自己的夢想和改變世界提供可能的工具。

1. 在全民健身中的發展現狀

我國的街舞愛好者本著健身和娛樂的原則把街舞分成健身街舞和流行街舞，健身街舞是融入了一些街舞元素的健身操，從專業角度來說，它更應該是一種有氧的健身運動、一種含有街舞元素的健身舞蹈，而並非真正的街舞。流行街舞其實就是美國黑人文化延伸出來的舞蹈，它不僅是一種有氧運動，而且更是一種文化和藝術形式。雖然開創了多元化街舞文化並存的大格局，但大格局的中心依舊是遵循本源性街舞文化特徵，圍繞本源性街舞文化開展的個體街舞活動內容。

街舞的規定動作包括走、跑、跳及其變化，以及頭、頸、肩、上肢、軀幹等關節的屈伸、轉動、繞環、擺振、波浪形扭動等連貫組合，既注意了上肢與下肢、腹部與背部、頭部與軀幹動作的協調，又注意了組成各個環節的各部分獨立運動。不僅具有一般有氧運動改善心肺功能、減

少脂肪、增強肌肉彈性、增強韌帶柔韌性的功效，還具有協調人體各部位肌肉群、塑造優美體態、提高人體協調能力，陶冶美感的功能。

因此，利用街舞的特點，根據大眾的需要與健身相結合，初步形成了具有中國特色的健身街舞。很快，它成為近來很多中老年人的健美減肥操，從而使更多的中國老百姓瞭解了街舞，人們不再歧視它，也不再認為它是不良少年的頹廢行為，從而使其走進了中國的千家萬戶。

街舞的外在表現時尚，運動強度適中，所以它進入健身房便成為可能。不過健身房的街舞在動作的選擇上更注重其安全性、鍛鍊價值、健康向上及個性表現力，所以練習者在消耗脂肪的同時，也緩解了精神壓力。我個人認為，健身房裏的嘻哈對於調節練習者的心理所起的作用更為突出。因此，有人稱之為「是唯一讓人帶著笑容進行訓練的運動」。

街舞，也稱嘻哈，它來自黑人街頭舞蹈，所以，另一種叫法是街頭舞蹈。街舞因其輕鬆隨意、自由個性和反叛精神而理所當然地受到年輕人的喜歡，在過濾掉原有街頭舞蹈的痞味和誇張之後，街舞名正言順地登上了大雅之堂——健身房。

因為它具有趣味性、娛樂性、群眾性等特點，且不受場地、時間、天氣等因素的限制，不僅可以豐富大眾業餘文化生活，還可以提高人們的協調、柔韌、爆發力等基本身體素質。在我國，各大城市均以不同形式出現了該項運動，具體表現為：健身俱樂部中的街舞健身活動、商業活動中的街舞表演、高校體育中的街舞教學等等。

街舞運動屬於新興的體育運動項目，這無不說明了健身街舞在我國已得到了廣泛的認可，而且已深入到社會的健身娛樂文化氛圍之中。

2. 在高校中的發展現狀

街舞融入了學校體育教育，學校體育的研究者發現街舞運動與體育競技文化的元素相似，其特有的刺激性、放縱性、宣洩性、冒險性，能釋放人的心理潛能，減輕心理壓力。隨著生活節奏的加快，人際交往的物質化和金錢化，緊張的都市人越來越感到生活的負累，越來越多的人選擇運動方式來調劑，青年人本來就是體育運動的愛好者，對新奇刺激的運動方式更會一拍即合。因此體育教育工作者把街舞引入了校園，使其成為學校體育教育的一部分，受到了廣大學生尤其是大學生的喜愛，很多大學都成立了街舞協會，為街舞在學校健康發展創造了條件。一些藝術院校還開設了街舞專業，體育院校開設了街舞課程，使街舞開始在中國登上大雅之堂。

這些說明了街舞運動在我國高校開展所具有的強大生命力，其發展潛力是巨大的，同時也說明高校是街舞運動發展的載體。

(三)中國健身街舞的發展概況

嘻哈文化走出美國傳遍世界，從創造並發展了許多新的街舞風格，比較注重其中的舞蹈性的「日流」，到融入自己的理解，創造了極具民族特點的嘻哈變體文化的「韓流」，到中國風格的「健身街舞」，它的發展就是在本源性街舞文化的基礎上吸取其精華，使其快速發展，為我所

用。儘管街舞是娛樂性的並逐步被主流成年人接受，但這種舞蹈沒有排除激烈的爭論。

街舞存在著受傷的危險，因為在舞蹈中有大量困難的和體操的舞步。就像其他任何劇烈的活動，身體傷害的定量危險肯定是存在的。為了讓更多的人感受外來的街舞文化，又減少對個人的極限挑戰和傷害的機會，健身街舞在中國誕生了。

健身街舞在中國以全民健身的鍛鍊方式和高校的課程方式的出現推進了項目的迅速發展，讓街舞從街頭走向「大雅之堂」。它在街舞風格的音樂伴奏下，以街舞的基本動作為表現形式，以健身為主要目的的運動類型。

不同於美國黑人那種原始的街舞，健身街舞捨棄了街舞中的頹廢與叛逆，去掉了難度較大及比較危險的地面動作，提倡安全性、健身性和身體全面發展的均衡性，把健身街舞作為一種健身方式引入我國，來適應於國內已掀起的全民健身熱潮。

健身街舞的外在表現時尚，風格獨特，鍛鍊部位全面，運動強度適中，練習形式輕鬆隨意，獨特的切分音樂和極酷的行頭都讓練習者在消耗脂肪的同時也緩解了精神壓力，因此，這個充滿活力和自由精神的運動項目必將吸引越來越多的健身愛好者，受到更多人的喜愛。

有了中國街舞文化的個性，就有了中國街舞發展的未來，我們可以既保留著美國街舞文化特色本質發展街舞，又向著大眾喜愛並普及、安全、科學的健身街舞的方向分化發展。

在這五屆全國街舞大賽中，對於健身街舞的「健身」

含義，有相當一部分隊還存在著認識上的不足。有的隊街舞的動作感覺、表現力都很好，可是缺乏多變的步伐移動；有的隊小動作小感覺多，但缺乏肢體的大幅度動作；還有的隊選擇以「鎖」為主的動作，基本上是上肢動得多，缺乏身體其他部分的結合動作。

這樣，就使得成套動作不能體現一定的運動強度，更談不到身體的均衡發展。因此，能否正確把握街舞的舞蹈特色動作，同時還要突出健身的目的，保持一定的運動強度，體現健康活力的感覺；既不能讓健身街舞成為變相的健美操，同時又要和純正的流行街舞區別開，這是一個極為重要的過程。

要正確理解健身的概念，即身體、手臂動作必須和步伐結合，避免原地長時間地停頓或做動作，全面考慮身體協調配合、均衡運動的要求，從思路上要跳出流行街舞的框框，現出健美操的影子，從根本上認識健身街舞的含義，只有這樣，才能使這個專案更好地發展下去。

作為體育工作者，對外來文化的瞭解、審視與探討是義不容辭的責任和義務，這不僅是為充實自我、擴大知識面，同時也為街舞運動在我國的健康發展建立理論基礎，為構建社會主義和諧社會盡一份微薄之力。

本書秉承同中求異的宗旨，從我國開展的街舞健身、競賽、教學培訓等活動的現狀與趨勢來對其分析和總結，借鑒移植外來的美、日、韓的街舞技術動作，結合我國街舞項目的發展現狀，為健身街舞（Fitness street dance）概念界定、建立理論的基礎支撐，進而設計出健身街舞（Fitness street dance）課程的教學體系，為高校健身街舞（Fitness

hip-hop）課程的開設、具體實施提供一套成熟可行的方案，有助於街舞向本土化方向的有效發展，讓更多的人能感受外來街舞文化，使其成為真正的為我所用的一個健身方式和教學項目。

第二節 健身街舞基礎知識

一、健身街舞（Fitness street dance）概念

健身街舞是在具有嘻哈風格的音樂伴奏下，由不同類型的肢體小關節動作和舞步的自由協調配合，達到健身、健心的目的的一種新興娛樂、觀賞型的融健美操、音樂、舞蹈、美為一體的身體練習。

健身街舞並非一般意義上的純體育項目。它是以體育健身為核心，以流行舞蹈動作為素材，體現時尚、活力，並帶有欣賞性和娛樂性的新興運動方式。

動作設計要求包含有一種或多種類型的街舞舞蹈動作，以健身為主要目的，以肢體的大幅度動作和步伐移動為「語言」，要體現一定的運動強度，避免長時間的停頓，並遵循健康和安全的原則。

動作中不得出現技巧性難度動作和對身體易造成傷害的動作，充分展示身體的協調性和動作的均衡性，充分發揮小肌肉群的運動，很好地彌補其他健身項目的局限，使鍛鍊更全面，同時由於它的動作多出現在音樂的弱拍上，使動作的韻律更富於變化，強度更易於減肥、健身，提高協調能力。

二、健身街舞特點

(一)變異性與本土性

街舞運動作為一種文化現象，風行於歐美，勁爆於日韓，流行於香港、臺灣和中國大陸，幾乎席捲全球。它的取材範圍越來越廣，在世界各國所表現出來的風格、形式也呈現變異性。

中國的健身街舞秉承嘻哈外來文化的魅力，體現美國人自由的思想文化內涵；追逐服飾裝扮的文化；感受震撼心靈節奏的嘻哈音樂的文化，締造與其不盡相同的本土的健身街舞文化和基本技術體系；把它作為一種娛樂和健身方式來推廣和普及，可緩解壓力，愉悅身心，陶冶情操，擴大視野，提高審美修養。

(二)流行性與參與性

健身街舞又是「流行」文化，它表現為動感十足，本身具有流行品質，而青年人往往是「流行」的始作俑者和最強有力的支持者，所以，雖然從誕生到流行只有約30年的時間，但所到之處掀起一陣陣的流行風暴，引得許多青年人持續「發燒」。

健身街舞不像體操那樣有嚴格的規定動作，而是讓舞者盡情發揮，在再創作中拓寬表現空間。自由的舞動、寬鬆的服飾、無盡的創造都吸引著人們的參與。

健身街舞項目不受場地器材等客觀因素的制約，練習者可以根據各自的興趣、特點、身體狀況和學習情況來妥

善安排好鍛鍊時間。以健身為目的，旨在增強人們體質，強度和難度都較低。近幾年來，街舞運動已經走進了大城市的健身俱樂部，而且吸引了不同年齡階段的群體，具有很強的參與性。

(三)趣味性和觀賞性

很強的節奏感染力的說唱音樂，帶動肢體小關節的律動。不同風格的音樂展現不同的身體律動，伴以跳動中哼唱的共鳴，為參與者增加無限的樂趣；健身街舞取瀟灑、捨頹廢，多點兒帥氣，少些病態為主要鍛鍊形式。

其內容和練習方式，在體育健身原則的指導下會有一些相應的改變，但它固有流行舞蹈所特有的表演性與娛樂性，也一同隨著基礎素材的移植而保留了下來，街舞音樂風格所匹配的動作是隨意、鬆弛的，並時常有小關節的運動，而且變化無常，再加上諸多創新且幽默的動作，增強了趣味性。

另外，對動作的自由創作的空間也凸顯了健康街舞的趣味所在。獨特的音樂節奏，協調流暢的身體動作組合，誇張而又略帶幽默的小感覺表現，變化多樣的造型和方向，無不體現著人類身體所追求的最高境界——健康和美麗。在鍛鍊身體的同時還提高了審美意識和藝術修養，是一項綜合藝術和體育的有趣味的項目；街舞音樂風格所匹配的動作是隨意、鬆弛的，並時常有小關節的運動，而且變化無常，再加上諸多創新且幽默的動作，不同風格動作的表現形式給予了人們更多的選擇空間，具有趣味性。

近年來，在世界範圍內相繼出現了各類大、中、小型

街舞表演和比賽、許多著名流行歌星的音樂電視中、耐克
（NIKE）、李寧、第五季等品牌的商業廣告，街舞的舞
姿、街舞的造型隨處可見。舞者在展示技巧、難度、表現
力、團隊配合等環節的基礎上，把街舞運動強烈的創新意
識滲透其中，在運動中表現的淋漓盡致，大大增加了街舞
運動的觀賞性，體現了街舞運動文化對其他社會活動的積
極作用和獨特的觀賞性。

（四）節奏的自由性

健身街舞音樂動感強烈，節奏變化莫測，在音樂特徵
上，除了較強的低音效果，還大量使用了切分音，即強調
音樂的切分音節奏，大多數動作在音樂的弱拍上完成，極
具特色。

在嘻哈音樂中，每節音樂有8個樂點，即8拍，每拍1～
2個動作，一個8拍可以做8～18個動作，甚至更多，動
作流暢中有停頓：在連接流暢的同時做少量空拍停頓，視
覺效果上形成強烈對比反差效果，動作因此更具有層次感
而增加了街舞的隨意、自然的舞蹈感覺。充分體現了個人
感覺的「自由性」。

健身街舞項目音樂節奏的特有的形式和內容，受到不
同年齡層次人的喜愛，特別能體現現代年輕人對時尚的追
求，對個性的宣洩和激情，使其具有青春的活力，在歡快
的氣氛中進行鍛鍊，沒有一絲刻意的堅持，只有歡快和盡
興，使人完全融入音樂中，讓人和音樂融成一個整體，把
生活的壓力宣洩出來，在身心放鬆的運動中，個性得到了
充分的展示，精神面貌和氣質都會有所改善和提高。

（五）隨意性和協調性

健身街舞的肢體表現是相對隨意的，具有自我創造的空間，在節奏一致、步伐一致的同時，身體隨意地添加和減少手臂或身體的小關節的動作，更加追求的是在音樂中身體自由的感覺和體現個人的動作風格特色，充分展示自己的個性。

在身體姿態方面，動作表現形式的不同，動作不要求「橫平豎直」，想跳好健身街舞就必須做到全身儘量放鬆，還可以在頭部、手臂等部位做一些自己喜歡的簡單變化，更強調動作的韻律感與爆發，進行再創造，盡情體現自己的個人風格，滿足了人們不願受過多約束的心理，心理的壓力也可以適當的釋放。

健身街舞是挑戰身體的協調性的健身運動，小關節非對稱性的動作，一拍兩動、一拍多動的動作節奏，快拍節內變換方向和路線，都是對身體協調能力的挑戰和培養。

（六）安全性和科學性

健身街舞課程的內容設計避免了流行街舞中觸及身體正常生理結構的技巧難度和複雜的身體動作，以健康安全為宗旨，融入了健美操、舞蹈的相關元素，達到一定的運動強度和負荷，使之在科學的有氧鍛鍊範圍之內安全有效地進行。健身街舞以健身為目的，旨在增強人們體質，強度和難度都較低。

一般來說，健身街舞鍛鍊者的心率在人體最大心率的60%～80%之間，而競技街舞則在人體最大心率的80%以

上，是符合各年齡層次、不同鍛鍊對象的鍛鍊水準的。

「健身街舞」在很大程度上彌補了其他健身項目的不足。比如器械和健美操是由循環練習來刺激肌肉，以局部為主，而「健身街舞」對肌肉的刺激是全面的，它的動作兼顧到頭、頸、胸、腿、髖等部位。

健身街舞的小關節、小肌肉的運動較多，經常練習能增加全身的協調性和靈活性，它的趣味性容易讓人集中注意力，忽略運動疲勞，快樂地、科學地舞蹈。

(七)蘊涵的挑戰性

街舞運動看似隨意、簡單，即興舞蹈，但其頭、臂、胸、腰、髖、膝、踝各部分的協調運動，特別是胸腰的軀幹運動，小肌肉群的協調力，若不經長期訓練處理對抗與協同肌的關係，是無法完成那些誇張的動作和富有激情的表演，是無法感染給觀眾的。

街舞運動也就是向自我挑戰的過程，是不斷完成挑戰自我、超越自我、展示個性的過程。

三、健身街舞功能與價值

(一)健身價值

1. 提高運動能力

經常進行健身街舞鍛鍊可以提高人體各關節的靈活性，特別是提高小關節的靈活性；提高各肌肉群之間的協調工作能力，使肌肉力量增大，彈性增強，使韌帶、肌腱等結締組織更富有彈性，可有效的避免運動損傷。

2. 增強心血管系統的機能

參加健身街舞鍛鍊者心率一般在120次／min到160次／min之間，按大眾有氧健身標準來看，心率在（220–鍛鍊者年齡）×（0.6，0.8）區間內是符合大眾健身運動規律的。長期參加健身街舞鍛鍊可以使心肌收縮力增強，心輸出量增大，供血能力提高，有助於向腦細胞供氧，增強大腦的思維創造能力。

由於循環系統能力的加強，向全身細胞提供更多的氧和養料，可加速體內新陳代謝的過程，減少脂肪的沉澱，延緩血管硬化，益於生命健康。

3. 改善消化系統的機能能力

健身街舞運動的髖部動作和小關節運動較多。髖部的運動使腰腹肌和骨盆肌得到了鍛鍊，進而加強了腸胃的蠕動，增強了消化機能，有助於營養的吸收和利用。

4. 減脂的效果

每天堅持40～60分鐘的健身街舞運動，不僅可以達到健身的目的，而且能消耗體內多餘脂肪，起到控制體重、健美形體的作用，特別對小關節周圍肌群的減脂具有良好的效果，這是其他運動項目達不到的。

（二）健心價值

隨著時代的發展和社會的進步，人們在享受科學技術所帶來的舒適生活和各種便利的同時，受到了來自方方面面的精神壓力。

研究證明，長期的精神壓力不僅會引起各種心理疾患，還會引起許多軀體疾病，如高血壓、心臟病、癌症

等。科學研究表明：體育運動可緩解精神壓力，預防各種疾病。健身街舞作為一項體育運動，動作優美、協調、全面鍛鍊身體，同時有節奏的音樂伴奏是緩解精神壓力的一劑良方。

另外，健身街舞鍛鍊加強了人們的社會交往能力。無論國內外，人們參加健身街舞鍛鍊的主要方式是去健身房，在健身街舞指導員的帶領和指導下集體練習，而參與健身街舞鍛鍊的人來自社會的各階層。因此，這種形式擴展了人們的社會交往面，把人們從工作和家庭的單一環境中解脫出來，大家一起跳，一起鍛鍊，共同歡樂，互相鼓勵，有些人因此成為終身的朋友。

(三) 經濟價值

健身街舞運動受到人們的歡迎和喜愛，切實收到了增強體質、健身的效果，其經濟價值是通過健身價值轉化而來的。國際運動醫學聯合會主席普羅科普說：「不鍛鍊的人，30歲起身體機能就開始下降，到55歲身體機能只相當於他最健康時的2／3，而經常鍛鍊的人到40～50歲，身體機能還相當穩定，當他60歲時心血管系統的功能相當於20～30歲不鍛鍊的人。」由此可見，經常參加鍛鍊的人可以有效地延緩衰老，從而使人們有更充沛的精力進行工作和學習，創造更豐富的經濟價值，更好地完成事業。

其次，健身街舞運動的經濟價值還可直接從物質收益上體現出來。流行往往伴隨著巨大的商業利潤，在這個原則下，各路商家成為街舞文化最積極的推動者。

根據世界唱片協會統計，全球唱片銷量約一半是街舞

風格音樂創造的。世界著名服裝品牌Nike、Adidas、Joker、Globe、Tribal、Nautica、Sens等等均生產街舞風格的服飾，而且所設計的產品很是暢銷。

從目前的情況來看，世界範圍內的街舞經濟圈正在逐步形成，已呈現出產業化的雛形。

(四)推進流行街舞發展價值

健身街舞的發展為流行街舞做好鋪墊和支持，流行街舞是以競技為目的，對人的身體素質、技術水準、藝術表現等方面有更高的要求。這可以有效地培養人們吃苦耐勞和持之以恆的精神。

我國近年來已舉辦數次全國性的街舞大賽，舉辦省、市級的街舞比賽不計其數，而隨著世界街舞運動的廣泛開展，成立國際街舞組織將不再是夢，組織和參加全球性街舞賽事將指日可待。

第七章
健身街舞動作內容

第一節　健身街舞的基本技術

一、律動技術（UP—DOWN）

律動技術：律動是街舞基本動作技術形式，身體隨著音樂起伏和搖擺，胸腔有重拍地連續不斷地雙向運動，配合氣息的運用上下起伏，一般分為重拍向上和重拍向下兩種。

up 是「上」的意思。所以 up 律動就是整個身體向上拉。這個動作的姿態主要靠胸、腰、腿和手臂的同時配合完成。頸部向上提，下巴向內收；胸部儘量向斜上方挺出；收腹；雙腿拉直；手臂半握拳下垂。

down 是「下」的意思。down 律動就是整個身體向下壓。動作姿態同樣是需要頸、胸、腰、腿和手臂的同時配合完成。向下的律動其實就是在向上的基礎上把以上身體部位向相反方向做運動。具體動作為頸向下放、下巴上抬；胸部儘量向斜下方收回；腰向前挺出；雙腿彎曲；手臂提起，半握拳。

Up-down 律動連接：掌握了向上和向下的身體姿態後，

就可以把「up」和「down」按照勻速連接起來做。注意每一組「up-down」是用一拍完成，即「up」半拍，「down」半拍，整個軀幹在做「up-down」的時候是始終呈「S」狀。掌握了「up-down」律動後，就可以學習舞步了。

二、彈動技術

身體彈動有節奏：身體的彈動主要體現在各個關節（踝、膝、髖、肩、肘、胸）等，包括膝關節的彈動、踝關節的緩衝、髖關節的屈伸。動作技術可以讓舞者把握住健身街舞的動作特點，尤其是肢體放鬆，雙膝始終處於微屈或彈動的狀態，整個身體動作的感覺是結合胸腔的「上下起伏」一起做的，身體其他部位的彈動也要靠相關肌肉的控制及交替收縮來實現，使動作律動感很強且收弛自然。它特別強調舞者的肢體自控能力和極度誇張的表現力，對身體關節起保護作用，避免運動損傷。

在教健身街舞動作時，按照教練員的分解動作程式進行，比如先學好下肢的動作，再逐漸加上上肢、頭部動作，先慢後快，不急於求成。

例如在最基本的點地和提膝動作中，踝關節的緩衝和髖關節的屈伸動作往往與之協調配合，使動作律動感很強且鬆弛自然，對關節也起到了保護作用。

三、控制技術

健身街舞的控制技術主要表現在肌肉的用力方式和用力順序兩方面。健身街舞的多數動作有很強的動感和力度美，為了表現這一特色，需要頻繁地使用肌肉的爆發力，

因此，肌肉的緊張協調與鬆弛必須協調控制，才可以達到應有的動作效果。

四、重心的移動和轉換技術

健身街舞的重心移動技術主要表現在動作的方向變化上，前、後、左、右的移動，使身體運動的路線發生豐富的變化。

健身街舞的重心移動技術主要是靠左、右腳支撐的變化過渡來實現的，除了上肢和軀幹的動作之外，這一技術動作佔據了很大的比例，它使健身街舞動作具有律動感和技巧性，從而展現健身街舞的基本特色。

第二節　健身街舞相關術語

健身街舞的動作包括頭頸、肩、胸、腰、髖、上肢、下肢、膝踝、軀幹的律動。由關節的屈伸、轉動、繞環、擺振、波浪形扭動等形式連貫組合，既突出各個環節的各部分獨立運動，又充分發揮上肢與下肢、腹部與背部、頭部與軀幹動作的協調配合。

一、上肢動作基本術語

● 舉：結合身體的上下律動起伏，手臂抬起並固定在某一方位上的姿勢，有前舉、側舉、後舉、側上舉、側下舉、側前舉、斜下舉、斜前下舉等。

● 屈：手臂關節角度縮小的動作，胸前平屈、兩臂上屈抱頭、兩臂肩側依次屈等。

●伸：手臂關節角度擴大的動作，有手臂前伸、上伸、側伸等。

●擺動：在某一平面內，自然的由某一部位勻速運動到另一部位，手臂擺動以肩關節或者肘關節為軸，有前後擺動、左右擺動、上下擺動等。

●振：手臂做加速度的擺，有臂上後振、臂側後振等。

●繞和繞環：手臂上舉或側舉、前舉和下垂姿勢開始，做向前、向後、向內、向外、向左、向右的繞和繞環。

●撐：手和身體某部分同時著地的姿勢。

●提：由下向上的運動形式，如提肩。

●沉：放鬆下降的動作形式，如沉肩。

二、軀幹動作基本術語

●屈：脊柱在矢狀面和額狀面的角度減小，如上體前屈、左右側屈等。

●傾：身體與地面形成一定角度，如前傾。

●轉：沿著身體的垂直軸旋轉，如上體左轉、上體右轉。

●振：上體做加速度擺動，如前屈振、側屈振。

●含：兩肩胛骨外開，胸部內收，如含胸。

●挺：胸部和腹部向前展開。

●繞環：沿著身體的垂直軸繞環，如上體左右繞環。

●波浪：指身體某部分臨近的關節按順序做柔和屈伸的動作，如前波浪、側波浪、後波浪等。

三、肢體術語

● 冠狀面：於左右方向垂直將人體分為前後兩部分的切面。

● 矢狀面：於前後方向垂直將人體分為左右兩部分的切面。

● 水平面：於水平方向橫斷將人體分為上下兩部分的切面。

● 冠狀軸：左右平行於地面，與矢狀面互相垂直的軸。

● 矢狀軸：前後平行於地面，與冠狀面互相垂直的軸。

● 垂直軸：上下方向垂直於水平面的軸。

● 同側：同側上下肢動作的配合，如左腿、左手。

● 異側：不同側上下肢動作的配合，如左腿、右手。

● 同面：上下肢動作在同一個運動面完成，如下肢側移動同時手臂側擺動。

● 異面：上下肢動作不在同一個運動面完成，如下肢向前移動同時手臂側擺動。

● 同時：上下肢同一時間完成動作。

● 依次：上下肢按順序完成同一性質的動作。

● 雙側：雙臂同時完成同樣的動作或下肢依次做相同的動作。

● 單側：單臂完成單個方向的動作。

● 對稱：雙臂同時完成相同的動作或下肢依次完成不同方向但相同的動作。

● 不對稱：雙臂同時完成不同的動作或下肢依次做不同的動作。

四、健身街舞基本步伐術語

● KNEE - SHUFFLE（膝步）：提膝側滑拖拽。

● CHA VHA CHA （恰恰恰）：三個交替的右左右步伐。

● CHASSE（快滑步）：併腿，邁出一步同時小跳換腳。

● DOUBLE TIME（雙時步）：向前低的踢腿，接後墊步。

● DOLPHIN（海豚式波浪）：開腿立全身波浪。

● FUNKY MARCHE（瘋克踏步）：踏步。

● FUNK KNEE UP（瘋克提膝步）：結合重心起伏提膝。

● GRAPEVINE（側交叉步）：向側交叉步伐。

● SINCOPATE JACK（開合步）：開並開步伐。

● JANET（珍妮特碾轉步）：併腳平行轉動。

● JAZZ　CROSS　STEP（爵士十字交叉步）：前踢腿接十字交叉步。

● KICK– POINT STEP （踢點步）：前踢腿接側點地。

● WAVE（上下波浪）：兩臂之間分九個部位的扭曲而完成的水平波浪、頭到腳的垂直波浪、一側手指到另一側腳部的交叉波浪、雙腿和肩臂之間眾多身體部位波浪。

● TWIST-KICK（轉膝踢步）：扭轉雙膝向斜下方踢

腿。

- STEP TOUCH（併步）：向側邁步收腿。
- SLIDE（側弓步滑步）：弓步向側滑動。
- RUNNING（弓步後蹬）：弓步向後蹬。
- ROBOT COP（機器人步）：小跳併步。
- PIVOT（軸轉步）：單腳轉體。
- TRUNDLE STEP（滾動步）：雙腳依次壓動，跟掌轉換。
- KICKAND HEEL TWIST（踢跳接腳跟拈步）：小踢腿，跳起，接腳跟碾動。
- JUMPS AND HEEL TWIST（跳接腳跟拈步）：小跳接腳跟腳掌碾動，腳掌向內、外碾動。
- MOON WALKING（太空步）：雙腳依次後滑。
- MAMBO（漫步）：雙腳依次向前、向後邁步。
- BUTTERFLY（蝴蝶步）：從站立位置兩腿分開，膝關節上提並向內、向外。
- SQUATTING（蹲）：雙膝併攏下蹲。
- JUMP—PAD STEP（小跳墊步）：小跳重心提起下落，右腳後插，左腳後斜前落地。
- SLANTING－CROSS STEP（斜跨步）：斜前頂髖胯部。

五、方向移動術語

- **原地**：動作無移動，地點不發生變化。
- **移動**：身體按照相應的方向運動的方式，地點發生變化。

● 向前：向著前面參考點的方向運動的方式。

● 向後：向著後面參考點的方向運動的方式。

● 向側：向著身體側面參考點的方向運動的方式。

● 轉體：身體繞垂直軸轉動，可以原地也可以繞著定點完成。

● 順時針：動作完成過程的路線與時針運動方向相同。

● 逆時針：動作完成過程的路線與時針運動方向相反。

六、肌肉名稱術語

部位／肌肉				
上肢	肱二頭肌	肱三頭肌	肱橈肌	肱肌
肩部	三角肌	岡上肌		
胸部	胸大肌	前鋸肌		
背部	背闊肌	斜方肌	菱形肌	豎脊肌
下肢	股四頭肌	膕繩肌	腓腸肌	比目魚肌
腹肌	腹直肌	腹外斜肌	腹內斜肌	腹橫肌
不應強化的肌肉	肩胛提肌	胸小肌	斜角肌	髂腰肌

第八章
健身街舞教學

第一節　健身街舞教學概述

健身街舞教學是教師（或教練員）有組織、有計劃地傳授和學生循序掌握健身街舞的知識、技術與技能，以增進健康，提高身體素質，培養綜合素質和能力的教育過程。在這一過程之中，參與者的身心得到了健康發展，有利於培養參與者良好的品格。

健身街舞作為一項新興的體育運動項目，它的本質決定了其必須遵循體育教學的規律和原則，同時，也必須根據健身街舞教學的特點，採用有效的教學方法和手段。

一、健身街舞教學任務

健身街舞教學任務是指在健身街舞教學中為實現健身街舞教學目的所提出的不同層次的教學要求。健身街舞教學有以下任務。

（一）培養學生的道德品質和審美觀

培養學生良好的道德品質、思想作風和不怕吃苦、敢於挑戰和持之以恆的精神。培養並形成科學的審美觀念。

健身街舞課程具有不同於其他項目的美育教育的特殊空間，應該充分地發揮此項目的特性條件，培養學生對不同的美的鑒賞能力。

(二)全面發展身體素質

身體素質是指參與者在體育運動中，各身體器官表現出的各種技能能力。它包括速度、力量、耐力、協調等若干方面。

身體素質是所有運動的基礎。人們在完成一定強度健身街舞動作的同時，娛樂了身心，有效地提高了身體素質，增進了健康；健身街舞具有集健身、娛樂、表演、時尚於一體的體育運動價值，屬於中強度的有氧運動，大學生正處於身體發育的最後階段，符合大學生的運動特點。

街舞的隨意性、誇張不拘的動作、強勁明快的音樂，重主動參與的過程和重個性的獨立和創造，重環境氣氛的歡悅和諧等特點均有利於學生的身心健康發展。

(三)培養能力

能力是一種無形的、促使人不斷發展的潛在品質。現代學校體育早已摒棄了對體育只是技術、技能的單純傳授的封閉觀念，能力的培養已經成為重要的教學任務之一。

健身街舞在知識、技術、技能的傳授中結合能力的綜合培養，培養學生的興趣，發揮學生的潛能，使其更好地運用於學習、鍛鍊和生活中。

(四)培養學生熱愛集體的意識

健身街舞的節奏明快多變,不規則動作多,小動作多,有較強的刺激;多變化的練習,健身美體的體育功效,可以調節人的情緒,有效地訓練學生注意力,提高神經活動的靈活性。

高校開設街舞教學,可以培養學生熱愛集體,提高學生的智力。

二、健身街舞教學特點

(一)健身街舞對場地和設備的要求簡單。

(二)健身街舞具有特殊的鍛鍊價值,是學生非常感興趣的課程,適用於各級各類學校的體育課教學。課程內容豐富,資訊來源廣泛,練習的過程多變而有趣。

(三)健身街舞是一個外來的項目,在學習中可以感受異國文化,挑戰中庸文化的個性體現方式,是一個獨具魅力的項目。

(四)健身街舞教學中的運動負荷屬中低強度,是一項有特色的健身有氧運動,可以提高機體的協調性、小關節的靈活性,創造新穎的課程形式來改善和發展機體的多項機能。

(五)健身街舞課程對學生創造性思維的啟發和培養是其突出的特點,源於不斷的自我創新,使這個項目具有無限的生命力。

第二節　健身街舞教學

一、健身街舞教學課在學校體育中的地位意義

遠在我國古代奴隸社會，就有「禮、樂、射、御、書、數」六藝教育，便開始重視對體育文化的傳習。現代社會，學校體育作為全面發展教育的重要組成部分，是社會的要求，歷史的必然。

健身街舞運動以其特有的風格特點進入高校，作為一種新興的教育手段存在於高校體育中，它對實現我國學校體育的目標有著不可估量的作用，同時具有一定的社會地位。

我國自改革開放以來，從計劃經濟到市場經濟，從應試教育到素質教育，體育教學也由傳統教學轉變為「快樂教學」。作為新興事物的街舞運動，自誕生之日起即深受青少年的青睞。

健身街舞運動在高校的開展不僅可以豐富高校體育教學的內容，以增強學生體質和身心健康為出發點，傳授健身技能和科學鍛鍊身體的原則，使學生樹立起終生健身的體育觀，培養出終生鍛鍊身體的興趣和能力。

為新興運動項目在高校的發展開拓新路，也是實施「終身體育」「以人為本」的現代教育理念的創新手段，其作用和意義不可小視。

二、健身街舞課程的教學特點和目標

體育教學是實現學校體育目標的途徑之一。健身街舞課程教學作為體育教學大系統中的組成部分，是實現學校體育目標的具體手段。根據健身街舞項目的特性，健身街舞課程教學的特點除具有體育教學的各項特點外，還顯現出如下特質：

(一) 教學目標方面

注重於學生身體協調性、靈活性的發展，團隊精神的培養及勇於表現自己的精神面貌。

(二) 教學內容方面

注重於街舞動作與音樂的結合，美育的滲透，藝術的交融，使學生在增進健康的同時提高樂感水準、美學知識和藝術修養。

(三) 教學的組織方面

側重於探究式的「快樂體育」教育，要求運用創新性教學手段、方法，加強師生間互動與交流，提高學生的人際交往能力。

健身街舞作為一項體育運動，其課程與一般體育選項課一樣，以「增強體質、增進健康」為核心目標，必須完成三項教學任務：

一是促進學生身體正常發育和各機能水準的提高；

二是完成課程基本知識和基本技能的教育；

三是培養學生的組織紀律和集體主義精神。

此外，根據健身街舞運動項目特點，健身街舞課程應提高學生的身體協調性，尤其在樂感及身體靈活性上得到加強和提高；使學生瞭解街舞運動起源、特點等專項理論知識；培養學生勇於表現自己、敢於競爭的精神風貌；培養學生的集體榮譽感和團隊精神，並發展學生個性，開拓學生創新思維。

三、健身街舞課程的教學目的和任務

健身街舞課程的教學目的和任務的確定，是制定健身街舞教學方針、計畫、策略、措施的依據，是健身街舞教學發展與改革的前提，也是一切健身街舞教學活動的出發點和歸宿。在我國普通高校，健身街舞作為一類體育運動項目，是學校體育實現其教育目標的手段、方式，故在確定健身街舞課程的教學目的和任務時，應充分考慮我國大教育形勢下體育教學的目的和任務。

由此，健身街舞課程的教學目的為：增進學生身體健康，培養學生的體育能力、良好的思想品德和意志品質，促使其成為全面發展的社會主義建設者和保衛者。

任務為：全面鍛鍊學生的身體，發展學生的體育才能，培養學生體育能力和鍛鍊身體的習慣，使學生掌握街舞的相關知識、基本技術和基本技能，向學生進行思想品德、意志品質教育和美育，促進學生個性的發展。

此外，根據健身街舞運動專案的特點，健身街舞課程應提高學生的身體靈活性和協調性，加強樂感，並培養其集體主義精神和勇於表現自我的精神風貌。

四、健身街舞教學大綱
（高校健身街舞選項課爲例）

（一）課程性質

根據教學計畫安排，街舞是爲體育教育專業本科學生開設的選修課。36學時，2學分。

（二）課程教學目標

目標／方向	教學目標
身體發展目標	發展學生健康街舞項目的綜合素質，開發肢體小關節律動能力，尤其是提高小關節肢體動作間配合的協調性。
技能發展目標	掌握律動基本技術、基本動作組合和2～3個套路組合。熟練教學方法的運用，培養和提高學生自編、自練、自我表演的以肢體爲語言的表達展示能力。
認知發展目標	認知項目基本概念、動作名稱和區別於其他項目的技術動作特點和表現形式、對項目活動規律及其與健身之間的關係充分運用和創新。
情感發展目標	培養學生的敢於表現、善於表現、勇於挑戰自身文化模式，追求自信向上的自我的執著精神和現代意識。
社會發展目標	具有參與和指導健身街舞Street Dance運動發展的意識。

（三）課程內容、基本要求與學時分配

健身街舞是一項有著時代氣息、充滿激情而又有著非凡吸引力的項目，自然會受到年輕大學生們的喜歡。

但是，此項目對身體的協調性和表現力上提出了較高

的要求,更適合已經有一些基礎的學生,如有健美操、藝術體操和體育舞蹈等項目鍛鍊史的學生,可能更加有利於他們在身體素質和動作能力上迎接更新的挑戰。同時,這種歡快奔放的運動形式還能夠起到緩解高年級學生的學習和生活壓力。

理論課內容	時數	實踐課內容	時數
街舞的發展史簡介、國內外發展現狀	1	身體基本部位律動組合	6
健康街舞的形成與發展	1	基本步伐組合	8
國內外各大賽事介紹	1	健康街舞的套路組合	12
教學錄影片及影視教材的觀賞分析	1	健康街舞自編套路組合	2
		流行街舞、霹靂舞技巧簡介	2
		考試	2

1. 實踐課的身體基本部位練習組合

對於健康街舞最基礎的技術練習就是要從重心的律動的練習開始,認識音樂的節奏,同時讓身體的重心能夠上下地不鬆懈地有彈性地配合音樂起伏運動。

然後針對頭、頸、肩、胸、腰、腿、膝各個關節結合重心律動的起伏進行律動練習,並且適時的改變動作節奏,一拍一動、一拍兩動,並逐漸組合在一起,形成一套完整的身體基本部位的練習組合,來提高身體的每個部位與音樂節奏的協調律動。

2. 基本步伐組合內容

健身街舞的基本步伐是在借鑒 7 種不同風格的流行街舞的舞步基礎上結合健美操等其他項目選取了一些以安全健康為宗旨的「站立的地面移動舞蹈」（Stand-moving dance），即站立完成的步伐動作。基本步伐的掌握後可以根據音樂的節奏自由地進行組合，並加上方向的變化、動作拍節的變化和手臂的自然配合，就形成了健身街舞的基本步伐的完整組合。

主要有教師講解、示範、領帶，增加學生對健身街舞練習素材及形式的瞭解，掌握基本步伐的要領和規格，使學生能較高品質的完成。

英文名稱	中文名稱	英文名稱	中文名稱
KNEE-SHUFFLE	膝步	CHA VHA CHA	恰恰恰
CHASSE	快滑步	DOUBLE TIME	對時步
DOLPHIN	海豚式波浪	FUNKY MARCHE	瘋克踏步
FUNK KNEE UP	瘋克提膝步	GRAPEVINE	側交叉步吸腿
SINCOPATE JACK	開合步	JANET	珍妮特碾轉步
JAZZ CROSS STEP	爵士十字交叉步	KICK-POINT STEP	踢點步
WAVE	上下波浪	TWIST-KICK	轉膝踢步
STEP TOUCH	併步	SLIDE	側弓步滑步
RUNNING	弓步後蹬	ROBOT COP	小跳併步
PIVOT	軸轉步	TRUNDLE STEP	滾動步
KICK AND HEEL TWIST	踢跳接腳跟捻步	JUMPS AND HEEL TWIST	跳接腳跟捻步

續表

英文名稱	中文名稱	英文名稱	中文名稱
MOON WALKING	太空步	MAMBO	漫步
BUTTERFLY	蝴蝶步	SQUATTING	蹲步
JUMP–PAD STEP	小跳墊步	SLANTING–CROSS STEP	斜跨步

3. 實踐課的套路組合內容

這個部分是教學的主要部分，教師自選音樂，按照基本步伐組合通過節奏的變化、重複次數的變化和示範面的變化來創編一套有情節、有小配合、有造型、有隊形變化等等的套路組合。要求講解清楚、動作規範，並最終要求學生能夠獨立、熟練地完成套路組合和瞭解教師的創編方法。

4. 實踐課的自編套路內容

學生 6～8 人自由成組，選擇完整曲目，依照音樂的風格和節奏，結合基本技術及編排的原則、要求和變化要素，集體創編套路動作。教師引導，使學生熟知健康街舞的技術特點和變化特點，能獨立完成創編出一套小組合。在實踐中提高學生的教學組織能力、創編能力和培養相互協作的精神。

5. 理論課內容

對街舞的發展史、國內外發展現狀進行介紹，瞭解街舞的外來文化背景。介紹健康街舞的形成與發展，瞭解其形成的本土化文化背景，並對國內外的各大賽事和教學錄影片及影視教材的觀賞分析來開闊學生的視野和對街舞項目感官上的認識和模仿。

(四)課程考核內容

健身街舞的教學最終還要由考試來對學生學習的效果進行評定，在培養學生興趣的同時提高運動技術及體能。考試方法採用一次性考試與平時表演性小考查相結合，技能水準與平時表現相結合（平時分10%），技能實踐考試：採用分組自編組合的形式（占80%），理論考試：對自編動作的圖示（10%），對學生進行綜合評價。

(五)考核標準

內容 \ 評定 \ 標準		100~90分	89~80分	79~70分	69~60分	60以下
自編動作	技評	動作編排有創意，動作熟練、連貫，節奏感強，表現力豐富	動作編排較有創意，較熟練，表現力較好	動作編排較有創意，不熟練，表現力一般	動作編排無創意，不熟練，表現力差	抄襲他人動作，表現力差

(六)完成措施

1. 認真備課，嚴格要求，採用現代化的教學手段進行教學。

2. 適應社會發展培養學生能力，讓學生掌握較多的健美操素材，提高學生編舞和教學能力。

3. 認真進行教學改革，研究教學方法，不斷提高教學

品質。

4. 對於大綱所規定的內容，可根據教學計畫安排進行增減，同時不斷吸收新的教學內容，進行開展教學活動。

(七) 教材與參考書

健美操指導員教材——街舞；街舞VCD資料。

第三節　健身街舞教學的方法和手段

教學方法是指向特定課程與教學目標、受特定課程內容制約、為師生所共同遵循的教與學的操作規範和步驟。教學方法選用是否正確，直接影響教學任務完成的品質。隨著教學實踐和教學思想的發展，教學方法呈現出多樣化的發展趨勢。

健身街舞是一個新興的課程，它的教學要遵循直觀性和啟發性的教學原則，運用講解示範法等傳統的教學方法。隨著社會的不斷進步，當代教學論十分重視學生智力、能力、創造性和非智力因素的培養和發展。

2004 年 2 月 10 日，國家教育部頒佈《2003—2007年教育振興行動計畫》（以下簡稱《計畫》）。關於進一步深化高等學校教學改革，《計畫》明確提出：「以提高高等教育人才培養品質為目的，進一步深化高等學校的培養模式、課程體系、教學內容和教學方法改革。」

健身街舞的教學不能一味地沿襲「口傳身教」的傳統教學方式，要求在採用常規教學方法的基礎上，以現代科技為先導，借助現代科技媒體，高效地收集、編輯、整理

各種教學資料，並以錄影的形式保存，用以補充和深化課堂教學的內容，擴大學生的知識面，是加深對所學內容的理解的電化教學手段。由直觀形象的畫面使學生獲得充分感知，激發學習的興趣，使學生在美的形象的感染下潛移默化地受到教育、陶冶情操。健康街舞的教師要以示範法為主，把健康街舞本身所具有的價值潛力和技術要領形象地展示給學生。

健身街舞的教學模式應該採取多種模式相結合的形式。「三基型」注重傳授基本技術和基本技能；「快樂型」和「康樂型」調動學生興趣，重視學生身心健康；「俱樂部型」樹立學生終身體育思想，培養終身體育習慣。積極式教學模式為主體，並結合傳統教學方式的健身街舞選項課教學模式，且積極進行教學手段創新，走在新時代教育科學的前沿。

此外，健身街舞課程還應選用多媒體輔助課件教學、啟發誘導法、快速聯想法、發現與解惑法等新興的教學方法。以下我們著重介紹幾種健身街舞課程中常用教學方法。

一、講解與示範法

街舞動作的不對稱性決定了一個動作往往包含多種因素，所以，示範是街舞教學中的重要方法。正確的示範可以使學生由直觀的感性認識在大腦中建立正確的動作表像，獲得正確的動作概貌，提高學習興趣，激發學習自覺性。示範中應該注意示範位置、示範面、示範速度、示範技巧等因素的選擇。

　　教學中示範位置頗為重要，要選擇適宜的距離和角度，有利於學生的觀察。示範與講解緊密地結合起來，簡潔易懂，科學準確，蘊含啟發性和藝術性的適時講解與示範相結合會收到最佳的教學效果。

二、分解與連貫法

　　健身街舞在套路教學中常採用分解和連貫結合的練習法。健身街舞的小關節動作較多，成套動作包含的動作也較多，在教學過程中，教師可先將成套組合動作拆分，將該組合中所有基本單個動作歸納出來，逐個講解動作技術要點並示範，動作應由易到難，當學生學完兩個基本動作之後，可將兩個動作組合起來，循環練習，當學生掌握了第三個基本動作後，可將前三者連貫起來進行練習。依此類推，教師可以先以背面示範帶領學生做動作，之後由學生獨立完成。

　　分解法可以把結構比較複雜的動作或組合按一定的規律分成幾個小段落分別進行教學，最後達到全部掌握的方法。分解法的使用是為了更好地完整地掌握動作，所以分解法只針對較複雜的部分，連貫法與分解法的選擇和使用能夠有助於學生對技術的掌握，獲得更佳的教學效果。

三、滾動重複練習法

　　不改變動作的整體結構，按照動作的要領滾動教授，再結合重複練習的方法。由單個動作到小串動作的滾動教學，再針對個別有難度的動作進行重複練習，用滾動重複量的積累和強化訓練，使學生對基本舞蹈動作形成最初的

表現意識。也可重複小的段落或者成套動作。重複練習法有助於更好地鞏固動作技術和在重複的練習過程中改進和提高動作技術收到良好的教學效果。但在重複過程中要避免重複不規範的動作。

另外，健身街舞是一種有氧練習，因此必須保證練習的時間和強度。在教學課中，我們通常只進行2×8拍或4×8拍的組合教學，所以，老師首先可要求學生對基本單個動作重複循環練習，然後把多個動作連貫起來進行組合的循環練習，把學和練緊湊地結合起來，從而達到合理的時間和強度。

通常，練習時要求脈搏達到並保持在130～150次/分鐘。要在獲得重複練習效果的基礎上掌握好重複的次數，避免體能的消耗，失去練習的興趣。

四、正誤對比法

健身街舞的動作中小關節的動作比較多，協調性比較強，在動作練習的過程中對個別動作進行正誤對比的演示，可以更好地快速糾正錯誤動作，形成正確示範的良好印象，有助於教學效果的提高。

五、「小團隊」教學法

還採用「小團隊」教學形式讓學生組成集體，形成師生之間、學生與學生之間的多邊互動，營造生動、和諧的課堂氣氛。

「小團隊」形式組織教學比賽，學生自己擔任裁判員，使學生在更大範圍裏交流技術、擴大交往、增進友

誼,提供展示自己的舞臺,調動學生的積極性,培養學生的創新及競爭意識,加強集體榮譽感,提高學生的綜合能力,樹立正確的體育觀念。以集體為單位的表演和競賽,提升了學生學習熱情,提高了學習效率。

六、網路教學法

充分利用豐富的資訊資源,觀看不同種類、風格的街舞教學片、比賽錄影片,製作街舞理論及技術網路教學課件、時尚健身操教學光碟、教學考試集錦光碟,使學生對該運動的起源、發展、形式等問題有初步且直觀的認識,為學生的自主學習、互相學習提供了極大的便利。

學期結束時,將教學比賽的精彩鏡頭拍攝下來刻成考試集錦光碟,使其成為大學生活的美麗花絮,激發學生的學習興趣,有效提高了教學品質。還可以由網路平臺,便於師生交流和學生回饋。公開個人郵箱位址及在校園bbs上進行師生交流,拉近了師生的距離,提高了教學效果。

第四節 健身街舞課程的教學評價

一、教學與評價

學生的學習評價應是對學習效果和過程的評價,由學生自評、互評、教師評定等方式進行。

評價中淡化甄別、選拔功能,強化激勵、發展功能,把學生的進步幅度納入評價內容。

（一）教學效果評價

對教學效果評價採用三方面客觀的評價方法，即教學專家評價、任課教師自評和學生評價。這有利於從教學主管部門、教授者以及被教授者的三種不同角度對教學品質進行客觀的評價，該評價方式的實施對提高街舞課教學品質和改進教學中各個環節因素具有重要的意義。

（二）教學檢查

在整個教學過程中，分不同時期對教學進行檢查是提高教學品質的有效措施，對檢查中反映出的諸多問題能夠及時地回饋給教學部門，有利於迅速調整教學計畫、內容安排，提高教學品質和效率。主要體現在：

1. 運用提問的方式進行檢查；

2. 運用「小團隊」間的競賽進行檢查；

3. 在學生中採取自由討論的形式進行資訊的回饋等等。

二、健身街舞教學的注意事項

健身街舞是一項新興的運動項目。健身街舞教學中的「新」，不能簡單地體現在教學內容的獨特和新穎上，而是伴隨著科技的不斷發展和進步，運用現代化教學手段進行組織和教學方式上的創新。此外，我們在健身街舞教學方面還應該注意：

（一）相關部門對新興運動項目的發展應引起重視，積極引導新興運動項目在高校中的發展方向，並加快健身

街舞理論研究步伐。

（二）大膽起用年輕教師，加快教學創新步伐。廣大的青少年是健身街舞運動的主力軍，剛步入教師職業的年輕教師有著充沛的體力，對新興事物具有強烈的嚮往和渴求趨向，且接觸新鮮事物的能力較強，把年輕教師推向「一線」，引領新興運動項目的教學和科研工作，不僅對年輕教師教學水準和業務水準的提高大有裨益，而且對加快高校人才梯隊建設具有重要意義。與此同時，學校應對年輕教師積極引導，切實做好年輕教師的培養工作，逐步形成老、中、青的人才梯隊培養體系，使年輕教師在良好的教學和科研氛圍中茁壯成長。

（三）在確定健身街舞課程教學計畫、內容、方法等問題上，應根據各校特點和實際情況等因素綜合考慮。

（四）健身街舞動作的更新速度很快，通常一個學期就要更新教學內容，同時，對教學中的回饋資訊應不斷整理、加工，並迅速調整教學計畫安排。

（五）學生反覆從事健身街舞動作練習，極易產生心理疲勞和厭學情緒，只有學生長期保持樂觀情緒和良好機體，才能激發活動興趣，保持興趣的長期穩定，從而有利於提高教學品質和效率。因此，對每節課的組織和教法不能千篇一律，甚至每節課的教學內容也要不斷變換。

（六）對學生成績評價的尺度應靈活掌握。學生身體素質的差異會造成學習效果的不同，建議把學生努力程度和進步幅度作為評定成績的參考依據。

第九章
健身街舞教學課程

　　健身街舞是有計劃、有組織、有目的的師生教與學的過程，透過課堂教學可以引導學生對街舞的認識。

　　學習健身街舞的基本動作，注重於學生身體協調性、靈活性的發展。激發學生的學習興趣，培養學生觀察、思考、自主學習、合作學習的能力，加強團隊精神的培養及勇於表現自己的精神面貌。注重於街舞動作與音樂結合，美育的滲透，藝術的交融，使學生在增進健康的同時提高樂感水準、美學知識和藝術修養，引導學生對美的追求，培養學生的審美能力。

第一節　健身街舞課的結構

　　健身街舞課的結構是指構成教學活動的相對穩定而又有區別的基本組成部分及各部分活動順序和時間分配，即健身街舞課的結構組成、組成內容、內容的順序安排、組織教法及時間分配等。

　　健身街舞課是準備部分、基本部分、結束部分為主體的多段教學課程，課程遵循健身街舞課程的教學特點，遵循人體的生理機能能力和心理活動的變化規律。以90分鐘的健身街舞教學課為例：

一、準備部分

準備部分的時間為15～20分鐘。課堂常規5分鐘，任務是組織學生，明確本次課的內容和要求，激發學生的興趣和積極性，以飽滿的情緒和熱情開始學習。

熱身練習10～15分鐘，將身體和情緒都調動起來，內容選取學生自編初級小組合，以健身房的授課形式領帶教授，充分活動身體的關節和肌肉為基本部分的教學，做好充分的準備。

二、基本部分

基本部分的時間一般在50～60分鐘。教學任務是基本技術的鞏固和學過內容的復習，充分地掌握健身街舞的知識、技術、技能，發展身體素質和綜合能力的培養。

教學內容包括健身街舞的基本技術、基本律動、健身街舞的組合、套路等。

三、結束部分

結束部分的時間為15～20分鐘。結束部分的任務是有組織的結束教學任務，小強度的素質練習提高健身街舞相關的專項身體素質，拉伸放鬆練習使學生恢復到安靜狀態，並進行小結和課後作業的佈置。

結束部分的內容包括腹肌、背肌、抱膝跳與健身街舞相關的專項素質練習和拉伸放鬆的練習，可以借鑒瑜伽、芭蕾形體等元素達到放鬆身心的目的。

第二節　健身街舞課的準備

一、備課內容

健身街舞的備課內容要根據教師、學生、教材的具體情況而定。

(一)學生情況的瞭解

學生是教學的對象，因人施教，充分瞭解學生的自身水準和能力，選擇相應的教學目標、教學方法和手段保證教學過程順利進行，教學任務順利完成。

(二)鑽研教材和教法

教師應該認真地學習和分析教學大綱和教材，更多地鑽研健身街舞相關的拓展資料，準備好教材的補充材料，比如圖解、光碟等，充分領會教材在教學中的指導意義。

明確教材的目的性，分析教材的特點，關注教材的重點、難點，並結合這些內容考慮採取何種相適宜的教學方法和手段，是教師備課的一個重要的環節。

(三)準備音樂

課前要收集大量的音樂素材，按照課程內容的需要進行剪接、編輯、製作，掌握練習過程中音樂的更換和重複的交替轉換，避免學生難以把握節奏和音樂重複的枯燥。

(四)編寫教案

　　教案是根據教學進度編寫的，這是教師課前準備的一項重要工作，也是上好一堂課的品質保證的前提，要認真鑽研教材和教學方法進行編寫。

　　教案的編寫一般分為四個步驟：確定教學任務，明確學生本次課所要掌握的技術點；安排課的內容和教學方法，準確、合理地選擇教學內容，重點要突出，教學方法要因教授內容的不同選擇相適宜的教學方法；教學時間的分配，根據學生要掌握的技術點的難易程度來確定時間的分配，尤其是對於新授內容和復習內容時間的合理分配，更好地完成教學任務；科學安排課的密度和負荷，按照教學內容的運動量來科學地安排教授順序，調整練習重複的次數，保證適當的間歇。

健身街舞課的教案範例

第 7 週　第 13 次課＿＿月＿＿日　星期 三 第 五 節

教學內容	教學目標	
1. 初學健身街舞套路組合(二)動作技術 2. 復習健身街舞的基本律動和基本步伐組合的動作技術 3. 健身街舞基本素質練習	1. 鞏固學生健身街舞專業技術的基本功 2. 全面地提高學生的健身街舞的技術水準 3. 培養學生表現力、協調性等素質 4. 在教與學中體會集體配合的團結精神	
教學內容與步驟 （主要包括：準備部分、基本部分、結束部分、小結……）	組織教法與要求	時間安排

續表

教學內容	教學目標	時間安排
準備部分 一、課堂常規 1.體育委員整隊 清點人數 2.宣佈上課　師生問好 3.宣佈本課教學的內容和目標 4.教師點名 5.檢查服裝，安排見習生 二、熱身練習 街舞的表演性簡單動作組合	組織：******** 　　　******** 　　　******** 要求：快、靜、齊 　　　見習生隨堂聽課 組織：******** 　　　******** 　　　******** 教法：學生自己領做，其他 　　　學生跟做口令提示， 　　　音樂伴奏 要求：動作準確連貫，教法 　　　準確，口令清晰	5分鐘 10分鐘
基本部分 一、復習街舞的基本律動(一二) 重心律動（UP-DOWN） 頭部：屈、轉、擺 肩部：錯肩、旋肩 胸部：振、含展 腰髖部：頂、轉、繞 波浪：單側左、右，前、後、 　　　上、下 易犯錯誤：波浪的依次動作不 　　　　　　連貫 膝：彈動 腿：點地、吸腿、踢腿、蹬 腳：跟掌碾動　腳掌轉動 二、復習健身街舞的基本步伐 　　組合（一） 1.半蹲跳—交叉膝—壓肩撤步 2.點地吸腿—側蹬交叉落 3.交叉步前進 易犯錯誤：交叉步重心移動錯 　　　　　　誤	組織：******** 　　　******** 教法：慢速領做口令練習法 　　　音樂伴奏 要求：動作到位、規範； 　　　動作方向正確； 　　　膝關節的彈動； 　　　動作與音樂協調統一 糾正方法：兩人手臂為參照 　　　　　　物波浪練習 教法：慢速領做口令練習法 　　　音樂伴奏 要點：律動的轉腳跟的碾動 　　　發力點在踝關節 糾正方法：身體傾倒慢速前 　　　　　　進 要點：碾轉時腳跟腳尖重心 　　　的轉移 糾正方法：提踵落地，跳起 　　　　　　落地 要求：動作到位、規範	10分鐘 50分鐘

續表

教學內容	教學目標	時間安排
4. 腳跟捻轉—單雙交換—小跳出拳 5. 點轉—上步吸腿跳 6. 頂髖併腿跳 易犯錯誤：落地技術 7. 彈踢腿吸腿開合跳 8. PUSH 追步 9. 腳跟捻轉 三、初學街舞的套路組合(二) 1. 街舞步伐變換穿插 要領：步伐轉移和銜接過程中的重心移動 2. 跳起—轉身—交叉轉—前進小跳 要領：轉動的重心保持 四、柔韌練習 俯臥撐，腹肌、背肌20個，2～3組	動作方向正確，銜接順暢，動作與音樂協調統一 教法：教師邊講解示範慢速領做，口令練習法，音樂伴奏 要求：動作到位、規範動作方向正確 教法：口令提示，學生獨立練習法 要求：膝、背伸直控制，控制時間在4秒以上，肩、肘、背、臀在同一平面上	10分鐘
結束部分 1. 整理活動—放鬆組合 2. 小結，佈置課後練習 3. 宣佈下課，師生再見	要求：起伏高度在低於45°的位置，腹肌起時呼氣，落時吸氣 要求：背肌起時控制2秒鐘 要求：充分放鬆 認真完成課後練習	5分鐘
課後評議與小結	課外作業　街舞的基本律動	

第十章
健身街舞創編

第一節　健身街舞創編的目的

一、提高並改善健康水準

　　健身街舞作為一種健身鍛鍊形式，其中的一些對關節、肌肉有可能造成損傷的動作已經被盡可能地避免，而一些高強度的技巧動作也不會被採納，教練員採用的分解及循環式的教學方式，使練習過程易於掌握，運動持續不斷，保證了健身街舞所具備的有氧鍛鍊的功效。

　　健身街舞的動作變化豐富，規律性不強，而且多數動作都是涉及小關節和小肌肉群的，為了增加動作的動感和美感，身體各個部位的配合動作也較多，節奏變化忽快忽慢，很多動作出現在音樂的弱拍上（一拍兩動），需要練習者全力調動個人的協調性。可以說，街舞的練習過程對改善人的協調能力是卓有成效的。

二、改善精神狀態

　　健身街舞採用的是舞蹈動作，在動感十足的音樂伴奏下進行練習，很容易使人興奮起來，使壓抑、低迷的情緒

提高到比較積極的水準。健身街舞自由奔放的動作形式以及充分展示自我的風格取向，使人們的身心得到愉悅，特別是在緩解精神壓力、調節人的情緒方面起著積極作用。

三、娛樂與表演

由於健身街舞綜合了音樂、舞蹈、表演等項目的特點，因此它具有較強的藝術性及表現力，人們在從事這項活動的同時會感到身心愉悅，動感的動作、音樂的支援也會給旁觀者帶來美的感受。

把健身街舞的精華與藝術手段有機結合，可以創編出藝術效果極佳的表演作品，同時把我們平時的鍛鍊套路加以鍛鍊，也可以成為很好的表演內容，不但能給人們帶來賞心悅目的感受，同時對項目本身也起著提高、帶動的作用。

四、競　賽

健身街舞作為一個運動項目，體現了人體在力量、柔韌、節奏感、審美及表現力等諸多方面的綜合能力。根據它的不同特性，按動作的難易、運動強度的高低區別出不同的層次，可以作為評價運動能力、健康水準等方面的標準。

從2003年我國首屆全國街舞電視大賽到今年舉辦第2屆全國街舞電視大賽，街舞已逐漸成為備受歡迎的體育項目，影響日益擴大。競賽是由對街舞運動愛好者的舞蹈感覺、難度動作、身體協調性以及完成情況等的評價而進行的，健身街舞的創編顯得尤為重要。

第二節 健身街舞創編中的重要因素

健身街舞是一項由音樂表現的運動，因此，動作要素與音樂要素是它的兩個最重要的組成要素，這兩個部分是相互獨立、相互依存的，既有各自獨特的表現形式，又相互聯繫。健身街舞的創編者必須認清其基本的表現形式與兩者之間是以什麼相通、相連，同時要掌握空間要素、服飾要素、時間要素的整體結合。

一、動作要素

健身街舞是以身體各關節的靈活性、肌肉的彈性、身體的協調性為基礎，在身體各部位的參與下的一種健身的運動項目，從嚴格意義上說，健身街舞是身體姿態控制基礎上的有節律的彈動和速度控制技術。

舞蹈作為健身街舞當中的重要因素，舞蹈動作本身有很多要素，其中三點是非常重要的：位置——包括人體相對空間的位置，四肢相對軀幹的位置等等。節奏——主要指動作與動作串聯後的彼此之間的時間關係。過程——包括兩個方面，首先是路線與方向，指動作與動作連接過程中肢體的運動軌跡。

其次是時間，在連續過程中所用的時間。良好、科學的符合健身街舞要求的舞蹈動作會使我們更容易接近乃至達到目標，反之則會事與願違，甚至對人造成傷害。

優美大方的健身街舞動作可以使人賞心悅目，並給人帶來歡樂，從而延緩疲勞現象產生，反之，則使人退避三

舍,產生厭惡心理。

　　一套健康街舞成套動作是由幾十個單個動作組成的,這些動作是構成成套及組合動作的基本單元。健身街舞是以健康為目的的中低強度的有氧運動,它提倡的是健康和安全的原則,因此,選擇的動作既要體現出街舞的特性,又要具有表演性和藝術性,還要注重動作的科學性和安全性,不能出現技巧性動作及對身體易造成傷害的動作,如經過倒立的技巧性動作、霹靂舞當中的反關節、頭頂倒立,頭頂旋轉等動作。

　　編排中要發揮想像力,除了採用街舞特色的機械舞(Popping)、鎖舞(Locking)、電子(Electric)、電流舞(Wave)、爵士(Jazz)、浩室(House)等多種風格的類型,還要有目的地採用舞蹈素材和吸收其他項目的動作,或根據教學對象的個人特點來選擇或創編動作,使動作更具有個性化特徵。

　　比如對爆發力強的男孩來說,創編的動作要具有一定的強度和力度感,可以選用機械舞的動作;對女孩,可以創編一些輕盈、靈巧的、能充分表現出女性肢體美感的動作,比如爵士。一般來說,創編的動作對肌肉的刺激應是全面的,不僅要運用上、下肢、腹部、背部和軀幹的協調動作,同時還要注意加強小關節的運動和各個關節的獨立運動,要使人體的各部分都得到充分的鍛鍊。

　　在健康街舞的編排中,除了確定動作內容,選擇動作風格和創新動作也是要考慮的因素,這些動作可以基本確定組合或成套動作編排的價值和水準。

二、音樂要素

音樂是聲音的藝術。它作為完整的藝術形式，有著自己獨特、系統、完整的表達方法與方式。健身街舞動作在音樂的伴奏之下，具有生命力與藝術性，可以說為健身街舞插上兩隻翅膀，使健身街舞擴大了表現空間。

健身街舞的成套編排必須和音樂的風格、節奏、內涵、情緒相吻合。健身街舞音樂是非常有特點的嘻哈節奏，在音樂特徵上，不但具有較強的低音效果，更強調音樂的切分音節奏。選擇音樂時，除了傳統的美國黑人說唱音樂外，帶有街舞特點的嘻哈節奏的音樂都是可以嘗試的。音樂的節奏要清晰，旋律要優美、能引發意境創作、容易讓人留下深刻印象。

音樂的節奏與速度嚴格控制著健身街舞的節奏與速度，因此，在很大程度上控制著運動的強度。要注意音樂的完整性和連接部分的流暢性，特別是多首音樂剪接而成時，不能生硬或隨意拼接，要根據成套的結構或是具體要求確定音樂的長短起伏。

音樂的風格引導控制著動作的風格，音樂的風格要突出個性，要具有一定的渲染性和聽覺刺激性，要能感染練習者的情緒，產生共鳴，起到帶動的作用。音樂風格受時代、民族地域、環境、作者等因素的影響，因此，我們應尊重音樂的風格，唯有這樣，動作與音樂才能協調，音樂才能有力地支撐起動作。

音樂有調控腦細胞興奮的作用，因此，在音樂伴奏下進行鍛鍊可以延緩疲勞現象的出現，同時健身街舞音樂動

感、強勁的節奏可以影響人的情緒，使得在練習的過程中獲得樂趣。

三、空間要素

編排健身街舞成套動作要充分利用空間，空間主要表現在動作路線、隊形變化及移動上。一套健身街舞必須用不同的方向路線把動作貫穿起來，形成高低起伏，左右變化，前後移動的圖案，因此，在編排中，要避免方向單一，路線單調，隊形移動缺乏變化。

在集體項目中，隊員在完成動作時還要由一定的隊形、路線等變化來體現成套動作的空間變化，要合理分配場地的使用率，不能過多地使用同一塊區域或空間，也不能在中間或兩邊停留的時間過長。

編排的成套動作中隊形變化要豐富，一般在2分鐘左右的成套動作裏，至少要有5～6次甚至十多次的隊形變化，各隊形大中有小，小中見大，以小變化求大效果，使成套動作的流動感增強。

為了保證一定的運動強度，在注重大幅度的身體動作時還要注意腳下步伐移動的自然性、靈活性，移動的路線要清晰，變隊形的步伐移動要突出一個「巧」字，不能生硬地為了變隊形而特意做動作，要把動作和變隊形巧妙地融合在一起，使成套動作更豐富更流暢，富於美感。

四、服飾要素

最初，練習街舞的美國黑人青少年是因為貧窮，所穿的衣服均以大號為主，為的是穿的時間能長一些，而為了

突現群體特色，他們愛選用怪異的服飾來表現自己的與眾不同，隨著街舞的發展，街舞服飾形成了自己獨特的風格如T恤、牛仔、寬鬆的運動裝、休閒服毛線拉帽、鴨舌帽、禮帽以及各色的頭巾、髮帶和精心打造的髮式等充滿了潮流前沿的時尚符號，在細節上就營造出了「嘻哈」氛圍。

選擇的服裝既要方便動作的練習，要有良好的透氣性，還要考慮是否符合街舞的特點、服裝的搭配與成套動作的主題思想、音樂的風格特點之間的聯繫，跳什麼舞，就要搭配與之相對應的服裝，只有貼切的服飾，才能為成套動作增色，起到畫龍點睛的效果。因此，服裝要素是成套動作編排中必須考慮的一個要素。

五、時間要素

編排健身街舞組合或成套動作時必須要考慮時間的長短。在編排教學或表演性動作時，時間長短可以靈活選擇，一般和目的任務、練習者的具體情況動作內容的多少有關。如果是參加比賽，則要根據具體的規則要求，在規定的時間範圍內進行編排。

不管是哪種形式的編排，都要受一定的時間限制，所以，時間也是編排動作的要素之一。總之，編排要素的合理運用對健康街舞的深入開拓都將起到不可忽視的作用，只有使編排更豐富多彩，突出個性並富有獨創性，才能促進這項運動不斷向前發展。

第三節　健身街舞創編的指導思想 與原則

要是健身街舞創編活動沿著正確的軌跡進行，僅僅瞭解相關知識與目的是遠遠不夠的，任何活動都是按照自己的特定規律與原則進行的，健身街舞在創編中有其不同的指導思想與原則。

一、健身街舞的指導思想與原則

(一) 健身街舞創編的指導思想

健身街舞的宗旨是提高人體的健康水準，所以健身是創編的最重要的指導思想。一切的設計編排都要遵循這一思想宗旨進行，由健身街舞運動來提高人體的健康水準，發展人的運動素質，改善人的形體。

在創編中要充分發揮健身街舞專案的特色，使人的頭頸、軀幹、四肢各個部位都得到全面、充分的鍛鍊。

(二) 健身街舞創編的原則

1. 安全有效原則

健身街舞的目的是在安全地鍛鍊身體、增進健康的基礎上感受街舞文化，所以在編排中要選取安全的動作，再追求動作的有效性。許多流行街舞的動作都是挑戰身體極限的反關節動作，在健身街舞的編排中是不可出現的。健身街舞的編排要突出全面性和適度性。

練習套路動作的編排首先應包含各種走、跑、跳、轉以及全身各關節的屈伸、轉動、環繞、擺振、波浪等動作連貫組合，突出健身街舞全面協調人體各個部位肌肉群，塑造勻稱的身體功能。其次應根據練習者的身體素質和動作水準來確定動作難度和運動強度。

健身街舞的難度主要體現在：同時節拍參與運動的肢體多少；單位時間內動作多少；方向變化的快慢；相同動作選擇音樂速度的快慢。

應注意，動作編排不管難易程度如何，最重要的是跳出健身街舞的韻味，並強調健身街舞不受年齡限制，隨意、自然、適度健身的項目特點。

2. 全面性原則

健身街舞的創編必須堅持全面發展身體的原則，編排內容的選擇要注意對人體鍛鍊的全面性。使人體的各部位的關節、肌肉、韌帶得到全面的發展，循環系統、呼吸系統、消化系統和神經系統得到良好的改善。

具體的動作編排要選用上下肢動作的不同形式的銜接，關注動作的對稱性發展，使身體得到均衡、全面的發展。

3. 針對性原則

健身街舞的創編要針對學生的健康水準、身體能力與技能水準的高低來選擇相適宜的動作，掌握動作的難易度和學生的接受能力，不僅達到健身的目的，而且從中得到樂趣。因為人與人之間有個體差異，除了個性上的差異，還有運動能力、身體素質、技能水準、外形等差異，在創編中應充分掌握運動者的個性特徵及各方面情況，並充分

地挖掘個人的特點，掌握針對性的原則進行創編才能收到良好的創編效果。

4. 運動負荷安排的合理性

健身街舞要嚴格地把運動負荷調控在中小強度，使之保持運動中的呼吸供氧。為了有效地達到最佳鍛鍊效果，把負荷調控在最佳範圍之內是非常重要的。

日本神戶女子大學補園一仁教授在《關於長壽與健身，增強體質新理論》一文中，把心率作為衡量運動負荷的一種方法。他把同年齡運動最高心率和實際運動心率進行比較，把運動強度劃分為3個區。他認為，「當運動著的平均心率達到此運動者最高心率的60％～80％時為健身區，此時心率越高對身體的影響越大，鍛鍊效果越明顯。」高於80％為強化訓練區，這表明不但運動強度大，而且對身體的影響更劇烈。當低於60％為消遣區，只起到一般性活動的作用。

若使健身街舞運動負荷的安排符合人體運動的合理生理曲線要求，必須遵循人體運動的生理規律，即運動負荷由小到大、心率變化由低到高再到低的過程，同時相應的動作編排也是由易到難、速度由慢到快、強度由弱到強，達到一定的負荷後再逐漸減小，總體上呈正向曲線。

在編排中達到相應的負荷會受到下列因素的影響：動作速度、重複次數、動作幅度、時間、肌肉用力、動作變化、動作移動。在相同的時間內，動作速度越快、重複次數越多、幅度越大、肌肉用力越長、動作變化越多、動作移動越大則運動負荷就越強，反之越小。所以，在編排中要關注影響運動負荷的因素的合理使用。

5. 動作設計的藝術創新性

健身街舞的動作內容豐富多彩，蘊涵著創新性，健身街舞動作、音樂沒有一個很嚴格的規定，這就給編排者更多創新的空間，也給練習者更多想像的空間。

健身街舞運動改變了以往「填鴨式」「標準答案」灌輸法，沒有了更多的條條框框，在編排中能表達一定的主題，演繹一個故事，選擇一個與故事相吻合的音樂來突出藝術的效果，給動作帶來生命；動作設計前後銜接流暢巧妙，突出個人創新。

總之，一套健身街舞在達到預期運動效果的基礎上把主題、音樂、動作設計巧妙充分地創新就是一部好作品。

第四節　健身街舞的創編過程

創編的過程是指創編健身街舞時的先後步驟與流程。有序地進行這些步驟，可以提高創編的效率及品質，也有利於我們對其結構及形式進行分析，以便下一步的修改工作。

一、創編的方式流程

舞蹈和音樂是街舞創編中的兩個重要因素。就目前編排街舞的趨勢來看，一般分為兩種：

第一種為先編排舞蹈後選擇並製作相匹配的音樂，這需要編排者具備超強的樂感和製作音樂的能力；

第二種為先選擇音樂後編排舞蹈，這種方式在現今非常流行，它的操作簡單，不必具備專業的音樂知識，只需根據音樂的風格、節拍的特點等條件來創編動作。

　　兩種方式各有利弊，第一種方式在編排舞蹈動作時比較順心，但在音樂的匹配方面需要專業的音樂製作技巧，一般人難以做到完全領會編排者創作細節以達到感覺一致的，而且編排者去完成沒有音樂靈魂的創作也是非常枯燥、沒有靈感的。

流程一

制定目標

結合目標思想構思成套的結構

素材的選擇與確定

按創編原則組合動作與分段

按成套順序完成成套動作組合

音樂的選擇與剪輯

評價與修改

　　第二種方式在音樂的選擇方面比較順心，但在編排舞蹈動作時受到音樂風格、節拍等條件的制約，創編的思想和突發創意會受到現有音樂的阻礙。所以，真正的精品作品的音樂製作與動作的創編是需要反覆地修改磨合的。

流程二

制定目標

構思整體音樂思想

音樂的選擇與剪輯

素材的選擇與確定

建立基本結構

按創編原則組合動作與分段

按成套順序完成成套動作組合

評價與修改

二、創編過程

（一）制定目標與整體構思

創編的第一步就是制定創編的目標，用明確的目標來表現創作的目的性，減少編排過程中的重複性勞動和過多的彎路。

制定目標時首先要瞭解這套健身街舞編排出來的目的是用於教學、健身、表演還是競賽。教學和健身的目標就要多注重功能的選擇、編排的對象及客觀的條件。表演和比賽要多注重表演和比賽的類型、規則、對象和最終的成績。

另外，在目標中確定套路的風格，它決定著成套動作的個性創意和藝術價值。圍繞著目標和已確定的編排風格，根據編排者個體的強項去進行整體的構思，構造框架，為接下來的具體操作做好準備。

（二）音樂的選擇和剪接

音樂的選擇要充分符合健身街舞的特點，根據創編的目標和整體的構思風格選擇音樂的風格。健身街舞的一套動作可能會需要幾段音樂的合併剪接，選定音樂後要反覆地聆聽、感受和體味，看是否與你的構思風格吻合，是否能夠激發你的想像和靈感創編出有個性特色的動作。

根據創編目標選擇相應的音樂進行剪接合併篩選，劃分出音樂的段落，在選取一些有變化有個性的小過渡銜接來完成你的音樂，創編出獨特新穎的作品。

(三)動作素材的選擇和確定

動作素材的收集源於平時的學習和積累，當目標確定之後，創編者就要針對不同的目標在素材庫中找到適合目標的動作，既要鮮明地體現目標，又要適合完成者的水準。尤其是一些能夠代表整體構思創意的代表性主體動作的選擇更是要多次反覆才能確定。

聆聽音樂段落的旋律拍數，將選擇的主體動作連接成組合，與音樂段落組合達成一致，如有小的拍數差異，加入一些巧妙個性的小過渡進行銜接，這樣就完成了一個個小的組合的創編。

(四)建立套路的基本結構框架

框架結構支撐著成套動作，好比人體的骨骼。健身街舞的結構要科學地、鮮明地、有序地遵循健身街舞的創編原則。

一般分為開始、幾個段落、段落間的過渡、結束。要關注動作結構與音樂的融合、與音樂段落的吻合，充分地發揮創編者的創意靈感，創編新穎而有特色的動作。

(五)按創編原則組合動作

組合動作指的是把兩個以上的單個動作串聯起來的動作串，這些動作的串聯要依據創編的原則，可以按照先後的順序或者打亂順序進行組合，也可以根據創編者的靈感自由地組合。

（六）按成套順序完成成套動作的組織

當基本組合完成之後，按結構的框架組合動作，審視連接的順暢與否，是否能充分地突出創編的總體構思，進行適當的調整和小過渡的補充。

（七）評價與修改

當一套動作初步完成後，要進行初步的實踐。創編者先按照創編的目的、原則和步驟進行自我評價和修改，然後通過專家和同行或多媒體的拍攝分析進行進一步的評價和修改，從而使成套動作更趨於合理和完善。

注意把握創編的整體性原則性方面的大方向上的評價，一些小的細節可以在練習中繼續修改，直到套路成型。

第十一章
健身街舞與音樂

第一節 健身街舞音樂

　　音樂是聲音的藝術，它作為完整的藝術形式，有自己獨特的系統、完整的表達方式。街舞是一種快樂的宣洩，音樂是讓人著迷的精靈，更是街舞表達感情的工具，當你伴隨著旋律開始扭動時，你會覺得自己屬於整個世界。

　　健身街舞動作在音樂的襯托下，更具有生命力與藝術性。可以說，音樂為健身街舞插上兩隻翅膀，使街舞擴大了表現空間。如果說動作構成了健身街舞的鍛鍊與原始的衝動，那麼音樂則為健身街舞注入了靈魂，並使內心的激動吶喊出來。因此，在街舞的練習和表演過程中要充分重視音樂的選擇和運用。

　　健身街舞一般需要低音重、節奏感強、熱情奔放的音樂。任何一種音樂都能有一種內在意境，都能表達情感，好的音樂本身就是充滿美感的。因此，在街舞的練習中，指導老師要善於發掘音樂中的美，好的老師不僅要擅長舞蹈動作的示範和演練，還要能完全理解和欣賞舞蹈所選的音樂，並能引導學生去理解音樂，感受其中的美。這樣才有助於學生進一步完善自身動作，相得益彰。

音樂的節奏與速度，嚴格地控制著動作的節奏與速度，並在很大程度上控制著運動的強度。僅就速度與節奏而言，時間一定，節奏與動作越複雜、越快，強度就越大，反之越弱。

音樂的風格指導著動作的風格。音樂風格受時代變化、民族地域、環境、作者等因素影響，因此，我們應當尊重音樂的風格，唯有這樣，動作與音樂才能協調，音樂才能有力地支撐其動作。

音樂的強弱變化為動作的力度與起伏造成了內在的條件，使動作與音樂在結構上產生聯繫，加之曲調與節奏的變化、動作起伏，從而產生韻律感，使健身街舞的動感更強。

音樂的情緒有控制健身街舞動作與腦細胞興奮的作用，因此，在音樂伴奏下進行鍛鍊可以延緩疲勞現象的出現，同時音樂的情緒同樣可以影響人的情緒，在動感十足的音樂下進行練習，很容易使人興奮起來，使壓抑、低迷的情緒提高到比較積極的水準。

一、熱愛音樂

音樂反映的是人們對周圍事物的認識與感受。

一個身心健康的人對周圍事物有著濃厚的興趣，因此，熱愛健身街舞的人必須是熱愛生活與音樂的人。

(一) 聆聽音樂

這是培養音樂修養的初級階段，由耳、腦、神經的傳導系統來完成這一過程。人們對音樂的喜好建立了他們對

音樂的初步瞭解，如優美的旋律、震撼的音響、豐富的節奏等等。

在經過一段瞭解之後，應該有目的、有步驟地瞭解不同風格與形式的音樂，反覆聆聽，感受音樂帶給我們的美妙之處，這樣有助於我們主動地選擇那些美妙而恰當的音樂，為我們創編健身街舞積累動作素材，建立靈感，表達內心激情服務。

(二) 分析與理解音樂

「音樂是舞蹈的靈魂」。從街舞運動誕生以來，音樂和舞蹈間的發展就處於相助相長的辯證統一之中，它們相互發展且相互制約。因此，街舞動作的發展史也可以說是街舞音樂的發展史。

街舞運動的音樂美主要表現在音樂節奏和樂曲風格上。一首好的街舞音樂往往伴隨著節奏的不斷變換和獨具風格特色的曲風，往往使人在獲得精神享受的同時，浮想起日常的生活片段，憧憬美好的未來。

街舞音樂的節奏美主要體現在音樂節奏的快慢、疏密、高低、動靜等方面；街舞音樂的曲風美主要體現在樂曲風格的選擇上，如爵士樂、金屬樂、美國鄉村樂等方面。

瞭解不同的音樂給我們帶來聽覺上的享受與內心的震撼之後，我們應主動地理解音樂想帶給我們什麼。我們可以透過音樂旋律的起伏達到變化、高潮的迭起來聯想，用自身經歷體驗感受音樂表達的內在情感、事物的本質與精神。

在解答我們提出的問題時，除了上述的旋律、節奏、和聲等因素外，不妨從音樂的高潮製作、音樂的風格與樂思、音樂的發展與過渡等因素中，選擇健身街舞的結構、動作風格。

二、健身街舞教練員的音樂修養

音樂使健身街舞動作產生了新的生命力，生成了使動作向前發展的動力。作為喜愛健身街舞的人，應該主動提高自身的音樂修養，豐富自己的音樂知識，從而使練習者在得到科學、安全、有效的軀體健康的同時獲得精神上的快樂。

第二節　健身街舞教練員應具備的音樂素質

一、音樂的基本表現手段

(一)旋　律

旋律即曲調。構成旋律的要素有：音的高低、音的長短、音的強弱，把這幾個要素按創編者的意圖組織起來，就會出現具有一定意義的一系列音樂線條，即旋律。這是創建音樂形象的主要手段，最能引起人們的注意，也是一般聽眾首先感受到的。

旋律進行是有方向性的，它的方向主要靠音的高低來區分。旋律的方向主要分為：

上行——音由低向高進行，反之是下行；環繞旋律以一個音或一定的音區為軸上下上下反覆出現，或在一定區域內反覆循環；

平行——音在一個高度上進行；

波浪——音由低到高再由高到低的旋律線。

在音樂中，音高是由低向高排列的，這些音分成不同的區域（音區），低音區聲音低沉渾厚，中音區柔和溫暖，高音區明亮華麗。因此，旋律的進行就產生了不同的反差，加之旋律又利用不同音的長短組合與強弱變化，於是形成了豐富多彩的從低沉到明亮、從急促到舒緩、從弱到強的起伏變化。

我們可以參考旋律為我們提供的風格、起伏、發展條件，選擇動作的風格、強度變化與動作連接。比如，音樂是爵士風格，就可以採用一些爵士舞的動作，音樂加速時，動作也隨之加速等。

(二)句法音

音樂像語言一樣，旋律及其他組合因素必須是合乎條理、清晰的句法。它是從人們的生活與對話規律中產生的。

音樂的句子是靠小節組成的，一般兩小節為一樂節，兩樂節為一樂句（四個小節），樂句又分為前樂句與後樂句，前後樂句相加為八小節。前後樂句同時組成一個樂段。

樂句與樂段在音樂中很重要，它們往往可以形成一個音樂形象。大多數音樂是屬於對稱的，而街舞中同樣也應

該是八拍對稱的。我們要把動作與音樂的句法對應起來，形成相輔相成的關係，切忌破壞音樂的句法而形成不協調的相互關係。

常見的破壞句法的錯誤有兩種情況，第一種情況為音樂是完整的，而教練員卻聽不出來，把音樂的開始與動作的開始分離開來。第二種情況是在剪接音樂的時候破壞了音樂的完整句法，使本身完整的動作組合與音樂相脫離，導致練習者的聽覺感知、心理感受、與動作本身的不協調或錯位，從而影響了健身街舞本身的完整與完美。

(三)節奏與拍子

節奏的概念指時間長短的組織關係，它不但存在於音樂之中，同樣也存在於所有運動著的事物中。音樂的節奏給音樂以活力與動力。

拍子是指音的強拍與弱拍的組合方式。基本的拍子組合方式有單拍子、兩拍子、三拍子，其他幾種拍子組合都是由這幾種拍子演變而成的，又叫做混合拍子或複拍子。

健身街舞節奏變化忽快忽慢，很多動作出現在音樂的弱拍上（一拍兩動）。

(四)音樂的其他表現手段

除了以上幾種表現手段外，音樂還可以其他的表現手段來增強音樂的表現形式。比如：速度的變化、力度的變化、音區的變化、演奏形式的變化、表情手段的變化、對比等等。

以上的表現手段極其鮮明地影響著音樂作品的形象、

意境，是極有效的發展手段。

　　音樂的各種基本表現手段在作品中通常是綜合運用的。如果掌握並瞭解這些表現手段，就會對音樂作品有較為清晰的分析，能夠把動作與音樂融為一體，從而使動作更具有生命力。

第三節　健身街舞的音樂特點和　　　　常見的音樂種類

一、健身街舞的音樂特點

　　音樂是舞蹈的靈魂。健身街舞的音樂以電子樂器、說唱、磨片等多種元素合成音效為主。街舞的音樂很有特色，節奏強勁，風格熱情奔放，體現出一種時尚的鮮明的動感美，並且大量地使用切分音，音樂節拍大多選擇在每分鐘 90～120 拍。

　　音樂的節奏與速度，嚴格控制著動作的節奏和速度，因此，在很大程度上控制著運動強度。在實際運用時，可依據練習物件的身體條件和運動水準來確定。

二、健身街舞常用的音樂風格

　　不同的街舞有著不同的音樂類型與之相配合，健身街舞多選擇最為流行的嘻哈音樂，有著較強的低音效果，它包括饒舌（Rap）說唱和較節奏藍調（R&B）複雜的節奏以及電唱機的音效，還有爵士樂、迪斯可、搖滾樂、輕音樂、浩室等音樂的類型。只要創編出與音樂節奏適宜，與

創編風格吻合的動作就可以，在中國的很多流行街舞和健身街舞的比賽中經常會使用一些流行的歌曲。

只要把握住動作風格與音樂的融合就是一種有新意的創作。這裏只介紹幾種常用的音樂風格。

(一) 嘻　哈

街舞的音樂多為嘻哈曲風，這個不用多講，因為嘻哈曲風本來就非常有節奏韻律，適合跳舞。那些發明街舞的黑人們是不聽其他的音樂的，街舞就是在嘻哈音樂中產生出來的，所以，街舞是離不開嘻哈音樂的。

從 20 世紀 80 年代初到 2000 年，從舊派到新派，從沒有人喜歡刮唱片到人人為街頭音樂而瘋狂，這一種文化帶給這個世界的衝擊超出了人們的想像。二十年來，嘻哈文化在美國植下了根，成功地結合了娛樂、商業、音樂甚至政治。它是一個獨立而有色彩的團體意識，它是堅固而難以取代的文化形式，它不只是我們常常說的「黑人音樂」，也不只是流行歌手主打樂節奏藍調。嘻哈音樂就是嘻哈文化，它有著人一樣的性格情緒長相。

(二) 迪斯可

迪斯可原意為唱片舞會。迪斯可音樂由爵士樂不斷演變而成，多帶著唱，快節奏，重音不斷地重複，主要表現的往往不是歌曲的內容，流行於20世紀六七十年代的歐美，源於美國。

迪斯可起先是指黑人在夜總會按錄音跳舞的音樂，70年代實際上成了對任何時新的舞蹈音樂的統稱。與搖滾相

比，它的特點是強勁的、不分輕重的、像節拍器一樣作響的4／4拍子，歌詞和曲調簡單。

1977年，因澳洲流行音樂小組「比吉斯」（bee gees）的電影錄音《週末狂熱》在美國掀起迪斯可熱。迪斯可經常在錄音室進行音響合成，製成唱片，但終因節奏單調、風格雷同，於80年代初逐漸被其他節奏不那麼顯著、速度稍慢的流行舞曲所代替。

迪斯可音樂的主要特點是它的旋律繼承了爵士樂的切分節奏，更強調打擊樂，多採用單拍子，重複不間斷地出現，表現出旺盛的精神力量。

（三）搖滾樂

搖滾樂又稱滾石樂，是從爵士樂中派生出來的音樂。它有快有慢，往往反覆出現一種節奏型，帶有搖擺的感覺。它繼承了爵士樂演奏的即興性、打擊樂的多樣性及其在樂隊中的重要位置。

（四）浩室（house）音樂

浩室音樂是於80年代自迪斯可發展出來的跳舞音樂。這是芝加哥的打碟手玩出的音樂，他們將德國電子樂團「發電站」的一張唱片和電子鼓（drum machine）規律的節奏及黑人藍調歌聲混音為一，浩室就產生啦！一般翻譯為「浩室」舞曲，為電子舞曲最基本的形式，4／4拍的節奏，一拍一個鼓聲，配上簡單的旋律，常有高亢的女聲歌唱。迪斯可流行後，一些打碟手將它改變，有心將迪斯可變得較為不商業化，低音和鼓變得更深沉，很多時候變成

了純音樂作品，即使有歌唱部分也多數是由跳舞女歌手唱的簡短句子，往往沒有明確的歌詞。

漸漸地，有人加入了拉丁（latin）、雷鬼（reggae，瑞格源在西印度群島）、說唱（rap）或爵士（jazz）等元素，至80年代後期，浩室衝出地下範圍，成為芝加哥、紐約及倫敦流行榜的寵兒。

為什麼會叫「浩室」呢？就是說，只要你有簡單的錄音設備，在家裏都做得出這種音樂，浩室也是電子樂中最容易被大家所接受的。而M-人可說是浩室代表團體。浩室舞曲在1986年開始流行後，可說是取代了迪斯可音樂。浩室可分為：電子合成舞曲，也就是融合了機械聲音的浩室樂（深浩室）有著相當濃厚的靈魂唱腔，又叫做加油站，蠻流行化的。像M-人，是加油站團體。

重浩室，簡單來說，就是節奏較重、較猛的浩室。進步的浩室沒有靈魂唱腔，反而比較注重旋律和樂曲編排，有一點像「演奏類」的浩室樂。像薩詩的專輯「it's my life」便是很好的進步發展浩室專輯。

「epic house」就是「史詩」浩室，有著優美、流暢的旋律和磅礴的氣勢，很少會有濁音在裏面（幾乎是沒有）！bt模式的音樂就是很棒的史詩浩室，而它也被稱做「史詩浩室天皇」。其實連搖滾也有「史詩搖滾」。

想像一下：帶有非洲原始風貌或是印地安人的鼓奏的浩室是啥樣？這就是非洲浩室。這種浩室除了有一般浩室穩定的節奏外，在每拍之間，會加入一些帶有原始風貌、零碎的鼓點，蠻有趣的。不過，浩室的範圍太廣了，大家也不用硬要把一首曲子分類。這些只是告訴大家，浩室有

很多種而已。到了90年代，浩室已減少了前衛、潮流色彩，但仍是很受歡迎的音樂。

　　浩室音樂很適用於健身街舞的創編，因為它的旋律速度快，鼓奏的形式多用於步伐，有助於提高健身街舞運動的強度。

(五)說唱樂

　　節奏布魯斯的全名是rhythm & blues，一般譯做「節奏怨曲」或「節奏布魯斯」。廣義上，說唱樂可視為「黑人的流行音樂」，它源於黑人的藍調音樂，是現今西方流行樂和搖滾樂的基礎，《公告牌》雜誌曾界定，所有黑人音樂除了爵士和藍調之外，都可列作說唱，可見節奏布魯斯的範圍是多麼地廣泛。

　　近年，黑人音樂圈大為盛行的嘻哈樂和說唱樂都源於節奏布魯斯，並且同時保存著不少節奏布魯斯成分。

(六)爵士樂

　　爵士樂產生於 19 世紀末 20 世紀初的美國，是歐洲文化與非洲文化的混合體。爵士樂主要來源於黑人社會的勞動歌曲、婚喪儀式、社交場合上演唱或演奏的散拍樂，它吸收了歐洲音樂的和聲手法，最初以即興演奏為主，其獨特的切分節奏貫穿全曲。

　　爵士樂的主要特點：

　　1. 旋律由連續不斷的切分節奏組成，這種特別的方式對全世界的流行音樂影響很大。

　　2. 即興演奏。

3. 強有力的打擊樂器。

4. 變化多端的節奏。

5. 音色鮮明而強烈。

6. 和聲豐富，爵士樂常常是表現一種歡樂喜悅的氣氛，just fun（意為：「只是為了歡樂」）是他們的格言。

(七)輕音樂

輕音樂包括很多種類，上面提到的各類音樂都屬輕音樂範疇。輕音樂至今沒有一個固定的定義，通常指那些輕鬆愉快、生動活潑而又淺顯易懂的音樂。它一般不表現重大的主題思想和複雜的戲劇性內容。

輕音樂大致分為五類：

1. 輕鬆活潑的舞曲。

2. 電影音樂和戲劇配樂。

3. 通俗歌曲和流行歌曲。

4. 日常生活中的舞蹈音樂和民間曲調。

5. 輕歌劇。

第四節　音樂選擇與剪接

音樂作為健身街舞的組成部分，在創編中是不容忽視的。街舞音樂要符合街舞的特點，節奏鮮明、熱烈，具有蓬勃的精神。要根據創編的目的選擇音樂的風格，突出個性，對練習者起到鍛鍊的作用。根據成套動作的結構或是具體要求，確定音樂的長短、起伏，或根據音樂的長短、起伏來確定成套動作的結構與動作。

當選中一首音樂時，首先應該反覆聆聽，確定需要的部分。

第二，要用心去感覺，音樂給了你什麼，想像用身體動作表達音樂的意境。當你能夠觸摸到音樂為你帶來的感動時，你離成功的創編就不遠了。

第三，考慮音樂的主題部分，主題部分的樂句一定要完整。

第四，考慮音樂如何精彩地開始與結束。

第五，考慮開始、主體、結束以及各個段落的銜接與過度。

最後，按照自己的意願把各個部分連接起來。當然，如果你有能力和設備自己創作音樂，那是最理想的。在使用已出版的音樂作品時，往往要根據需要進行剪輯。

我們應尊重音樂原有的完整性，當我們決定取捨音樂的某一部分時，不能破壞音樂的基本結構形式。在剪輯時可以剪去某一整段或保留某一段，如果需要破壞樂段，音樂前後的連接要自然、完整。

第十二章
健身街舞組合範例

　　健身街舞作為一種有氧健身運動，與健美操項目相似的健身功效已得到共識，但在發展身體的小關節的靈敏性和肢體各部位配合的協調性方面有更為突出的功效，同時在學習的過程中也增加了相應的難度。

　　在此，把健身街舞的基本律動、基本步伐、初級健身街舞動作組合、中級健身街舞動作組合介紹給大家，提供一個由易到難完整的學習過程的動作範例。

一、健身街舞的基本律動組合　38個八拍

　　將身體各部位的基本動作進行相互組合，加上方向變化的因素，結合音樂節奏的變化要素創編基本的律動組合，充分地掌握健身街舞動作的律動技術。

　　街舞中半拍的動作很多，在此用「And」表示，簡寫為「A」。每個八拍動作都以動作相同、方向相反再完成一遍，做到動作的對稱性練習和提高。

第一八拍
　　（1）步伐：1-4拍兩腿併攏站立，屈膝彈動，胸腔向下，A拍向上，5、7拍側邁步屈膝彈動，6、8拍屈膝收腿。
　　（2）手臂：1、2、3、4、6、8屈臂於胸前。

 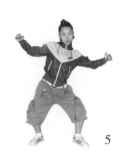

1、2、3、4　　　　A　　　　5

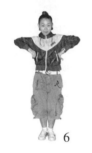 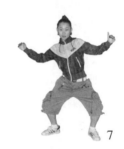 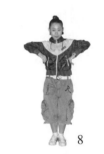

6　　　　7　　　　8

（3）手型：握空心拳。

（4）面向：1點。

第二八拍

（1）步伐：兩腿開立。

（2）手臂：直臂自然下垂。

1　　　2、4、6、8　　　3　　　5　　　7

（3）手型：五指自然併攏。

（4）面向：1點。

第三八拍

（1）步伐：1、2、3拍兩腿開立，1、3隨擺頭方向頂髖，5、6、7、8併腿站立頭繞環一周。

（2）手臂：1、2、3、4、8手臂身體兩側自然下垂，5、6、7屈臂扶頭兩側。

（3）手型：1、2、3、4、8五指自然併攏，5、6、7五指張開。

（4）面向：1點。

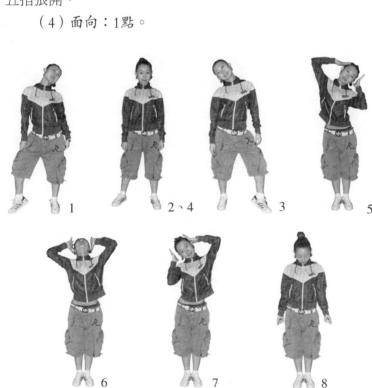

第四八拍

（1）步伐：1、2、3、4、5、6、8兩腿開立，7側邁出一步成弓步。1、2拍左提肩，3、4右提肩，5、6拍提雙肩，7拍雙肩後繞環。1、3、5後都有A拍的向上。

（2）手臂：雙臂自然伸直下垂。

（3）手型：五指自然併攏。

（4）面向：1點。

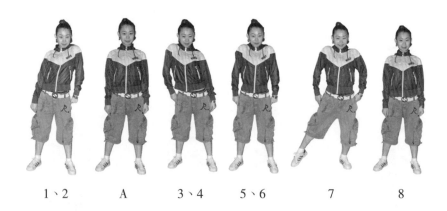

| 1、2 | A | 3、4 | 5、6 | 7 | 8 |

第五八拍

（1）步伐：1、3拍側出一步成弓步，2、4拍屈膝向下，5、6提左肩，中間的A拍上提右肩，7、8拍前上方提肩。

（2）手臂：1、3隨身體轉動自然擺動，其他動作手臂在身體兩側自然下垂。

（3）手型：五指自然併攏。

（4）面向：1拍7點；3拍3點；其他方向1點。

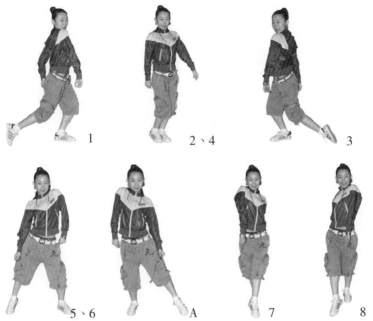

第六八拍

（1）步伐：1、3、5、A 拍兩腿開立，向內振胸，2、4、6、7、A、8 拍併腿站立，2 拍向內振胸，6、7、A、8 拍胸繞環一周。

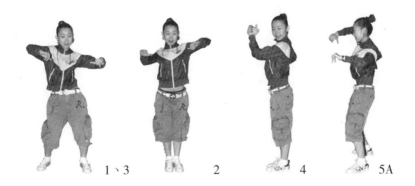

6　　　　　　7　　　　　A　　　　　　8

（2）手臂：1、2、3、5、A、5 拍抬雙臂，屈臂，上臂、前臂成 90° 與肩平行，6、7、A、8 穿手經側平舉到兩臂自然下垂。

（3）手型：4 拍擊掌相握，其他動作拍握空心拳。

（4）面向：1、2、3 拍 1 點；其他動作3點。

第七八拍

（1）步伐：1、A、2、3、A、4 拍兩腿開立斜前頂髖、收髖，5、6拍右腳前交叉送髖，7、8 拍腳下碾轉繼續轉髖繞環。

1、2、A　　　A、3、4　　　5　　　　　6

7　　　　　　　　A　　　　　　　　8

（2）手臂：1、A、2、3、A、4拍隨髖自然斜前擺，
5、6、7、8拍手臂身體兩側自然下垂。

（3）手型：半握拳。

（4）面向：1-6拍1點；7拍8點；A拍5點；8拍1
點。

第八八拍

（1）步伐：4拍吸腿，1、2、3拍兩腳開立腳跟腳掌
依次碾動，5、6、7、8拍前、後、左、右頂收髖。

（2）手臂：1、2、3拍兩手臂成 S 型擺動，5、6、8

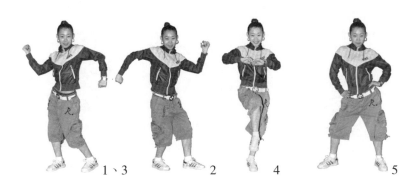

1、3　　　　　　2　　　　　　4　　　　　　5

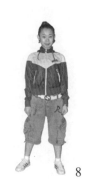

拍兩手叉腰，7拍屈臂於胸前。

（3）手型：半握拳。

（4）面向：1點。

第九八拍

（1）步伐：1、3拍展胸向側成弓步，2、4拍含胸吸腿，5、6、7、8拍兩腿開立自上而下的身體波浪。

（2）手臂：1、3拍側平舉，2、4拍一前一斜下方屈臂，5、6、7拍身體兩側自然下垂，8拍屈臂於胸前。

（3）手型：半握拳。

（4）面向：1點。

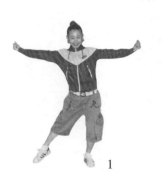

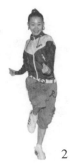

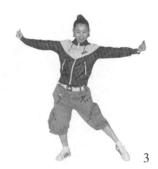

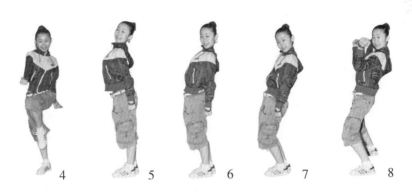

4　　　5　　　6　　　7　　　8

第十八拍

（1）步伐：1-4 拍兩腿併攏轉膝，身體和髖隨之擺動，5-8 拍一次擺腿，胸、腰、髖隨之協調擺動。

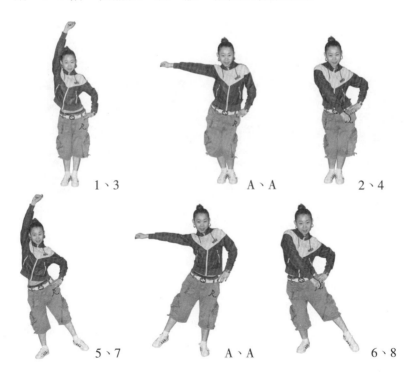

1、3　　　　　　A、A　　　　　　2、4

5、7　　　　　　A、A　　　　　　6、8

（2）手臂：1、3、5、7拍經側到上擺，2、4、6、8拍經側到下擺，A拍側擺。

（3）手型：半握拳。

（4）面向：1點。

第十一八拍

（1）步伐：1-4拍前走四步並收，5、7拍前踢腿展胸，A拍雙腳一前一後成內八字含胸，6、8拍成外八字再含胸收腹降低重心。

（2）手臂：6拍雙臂體側自然下垂，1-7拍手臂與下肢相對自然擺臂，6、8拍鎖舞定格。

（3）手型：半握拳。

（4）面向：1點。

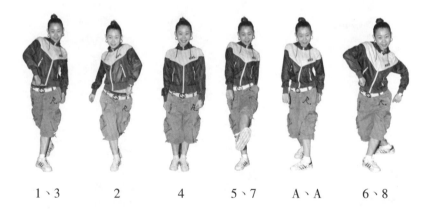

| 1、3 | 2 | 4 | 5、7 | A、A | 6、8 |

第十二八拍

（1）步伐：1-4拍後退四步並收，5-8拍後交叉轉體一周。

（2）手臂：1–3 拍手臂與下肢相對自然擺臂，4 拍向側斜下舉，5 拍左臂前屈，右臂後斜下舉，6–8 拍身體兩側斜下舉。

（3）手型：半握拳。

（4）面向：1–5 拍 1 點；6–8 拍逆時針轉回1點。

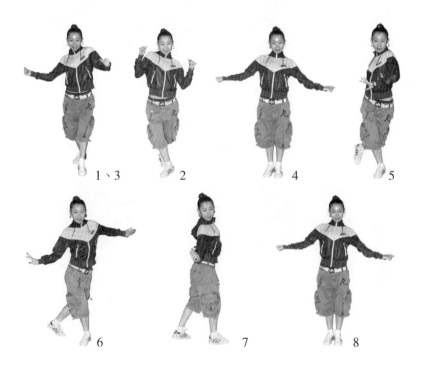

第十三八拍

（1）步伐：1–4 拍兩腳依次滾動步，5、7 拍開腿小跳，6、8拍腳跟腳掌碾動。

（2）手臂：1–4 拍與下肢相對自然擺動，5、7 拍雙臂斜下舉，6、8拍雙臂成 S 型或 W 型彎曲。

（3）手型：5、6 拍五指自然張開。

（4）面向：1-4 拍 8 點；5-8 拍 1 點。

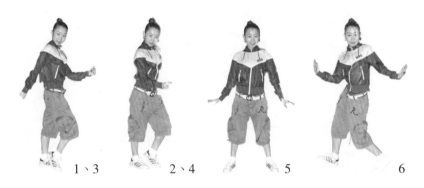

1、3　　　　2、4　　　　5　　　　6

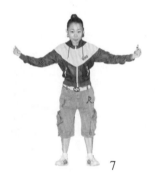
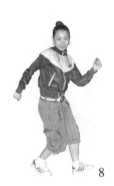

7　　　　8

第十四八拍

（1）步伐：1-4 拍雙腳內外八字平移，5-8 拍單腳向前、向後碾動腳跟，併腳。

（2）手臂：1-4 拍身體兩側自然下垂，5-7 拍手臂隨下肢相對自然擺動，8 拍體側自然下垂。

（3）手型：半握拳或分指掌。

（4）面向：1 點。

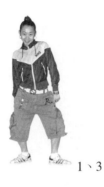

1、3　　　　　　2、4　　　　　5、6、7

1A、2A、3A　　　　6　　　　　　8

二、健身街舞的基本步伐　28個動作

共28種步伐，每個步伐變換音樂節奏，由慢到快重複四次，鞏固健身街舞的下肢基本步伐技術。

1. 膝步（KNEE-SHUFFLE）

一般描述：提一側膝向同側滑步拖拽。

技術要點：吸腿時支撐腿微屈膝，側滑時重心隨滑步移動。

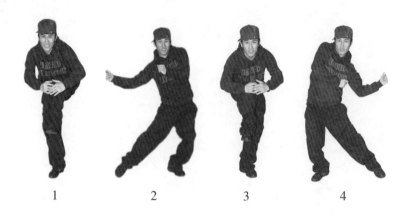

1　　　　2　　　　3　　　　4

2. 恰恰恰（CHA VHA CHA）

一般描述：兩隻腳依次交替做右、左、右或左、右、左的步伐。

技術要點：左右腿重心的轉換。

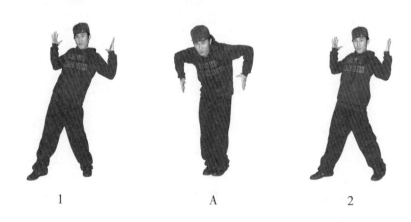

1　　　　　A　　　　　2

3. 快滑步（CHASSE）

一般描述：併腿站立，側滑出一步不收腳直接跳換腳。

技術要點：向側滑步移動時重心跟上。

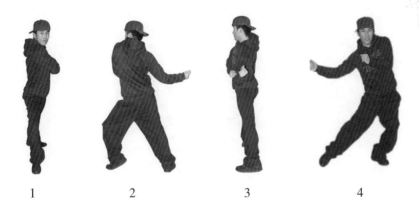

1 2 3 4

4. 雙時步（DOUBLE TIME）

一般描述：向前低的踢腿，接後墊步。

技術要點：小踢腿不要帶動重心，重心在兩腿中間。

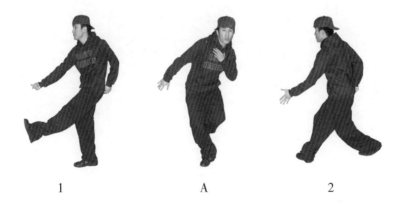

1 A 2

5. 海豚式波浪（DOLPHIN）

一般描述：開腿立全身波浪。

技術要點：身體依次發力傳遞。

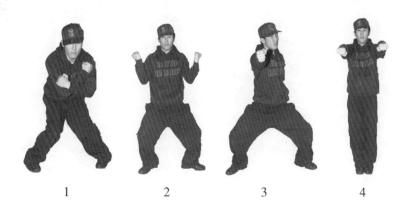

6. 瘋克踏步（FUNKY MARCHE）

一般描述：走四步。

技術要點：行進時重心起伏，膝踝彈動。

7. 瘋克提膝步（FUNK KNEE UP）

一般描述：一腿支撐，一腿提膝。

技術要點：胸腔下沉收腹，重心起伏牽拉腿部上收。

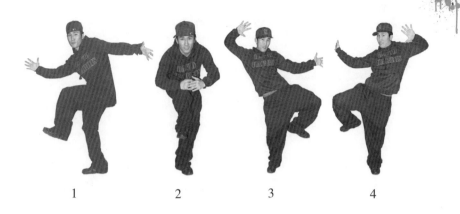

1　　　　2　　　　3　　　　4

8. 側交叉步（GRAPEVINE）

一般描述：一腳向側邁一步，另一腳在其後交叉，隨之再向側邁步，另一隻腳併攏。

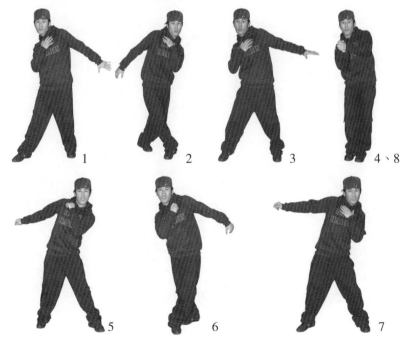

1　　　　2　　　　3　　　　4、8

5　　　　6　　　　7

技術要點：左右交叉換腳時重心的轉移。

9. 開合步（SINCOPATE JACK）

一般描述：跳成兩腿分開、合併、再分開步伐。

技術要點：重心在身體中間，收腹，大腿內側用力。

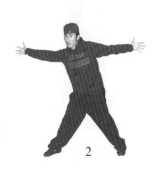

1　　　　　　　　A　　　　　　　　2

10. 珍妮特碾轉步（JANET）

一般描述：併腳平行站立，平行轉動雙腳腳掌、腳跟。

技術要點：腰腹發力，身體帶動腳跟腳掌平行轉動，屈膝，身體鬆弛。

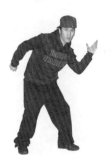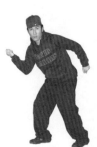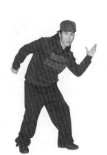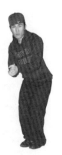

1　　　　　　2　　　　　　3　　　　　　4

11. 爵士十字交叉步（JAZZ CROSS STEP）

一般描述：右腳向前小墊步跳一步，左腿自左向右擺腿，左腿落在右前方，右腳後撤至右後方，左腳落左後方，成十字交叉步。

技術要點：小墊步時重心留在後邊，向前送髖擺腿，髖隨十字步伐轉動。

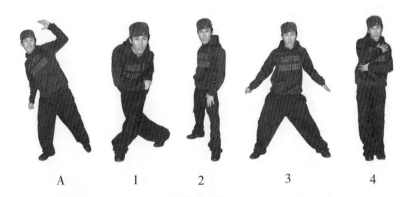

A　　　1　　　2　　　3　　　4

12. 踢點步（KICK–POINT STEP）

一般描述：左腳小踢腿，右腿側點。

技術要點：後移重心前踢腿，重心前移側點地。

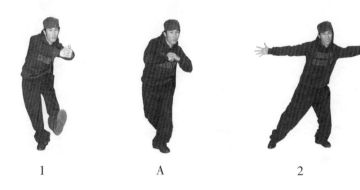

1　　　　　A　　　　　2

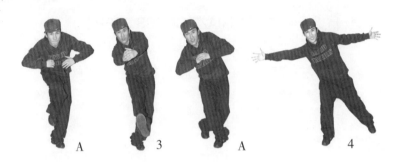

A 3 A 4

13. 上下波浪（WAVE）

一般描述：兩臂之間分九個部位的扭曲而完成的水平波浪、頭到腳的垂直波浪、一側手指到另一側腳部的交叉波浪、雙腿和肩臂之間眾多身體部位波浪。

技術要點：身體部位或手臂依次發力傳遞。

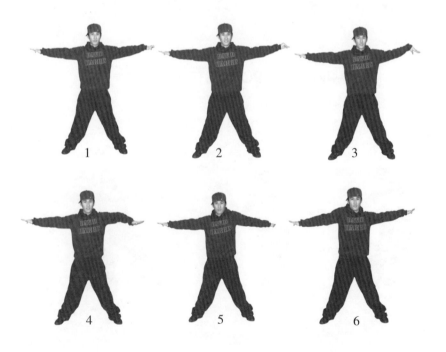

1 2 3

4 5 6

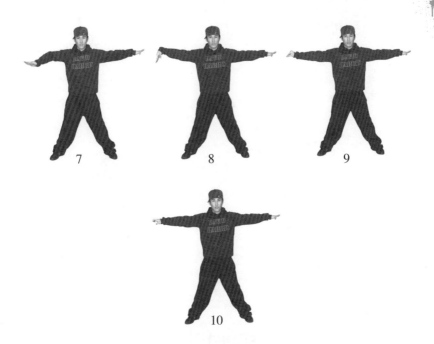

14. 轉膝踢步（TWIST-KICK）

一般描述：雙膝向左向右扭轉，向側踢腿。

技術要點：腳掌發力碾動雙膝，屈膝，腰髖配合帶動腿側踢。

15. 併步（STEP TOUCH）

一般描述：一腳邁出，另一腳隨之併攏，同時雙腿微屈向上小彈動。

技術要點：雙膝保持彈動。

1　　　　　　　　　　2

16. 側弓步滑步（SLIDE）

一般描述：一腳邁出成弓步，另一腳隨之併攏，同時雙腿微屈向上小彈動。

技術要點：重心隨滑步移動，雙膝微屈，身體重心起伏。

1　　　　　2　　　　　3　　　　　4

17. 弓步後蹬（RUNNING）

一般描述：像跑步一樣，腿向後蹬。

技術要點：身體前傾，身體先收再展，腿微屈向後蹬。

1 2 3 4

18. 機器人步（ROBOT COP）

一般描述：一腳向側跳出，另一腳跟併。

技術要點：收腹，向上小跳，重心左右移動。

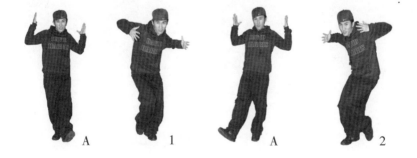

A 1 A 2

19. 軸轉步（PIVOT）

一般描述：一腳向側邁一步，另一腳後插轉體。

技術要點：重心平穩，轉體手臂帶動。

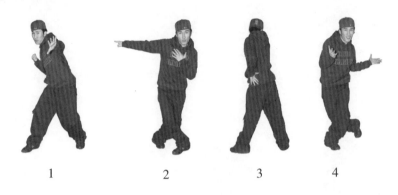

<center>1　　　　　2　　　　　3　　　　　4</center>

20. 滾動步（TRUNDLE STEP）

一般描述：上體正直，左腳下壓，右腳跟提起，右腳下壓，左腳跟提起。

技術要點：腳跟、腳掌的交替轉換。

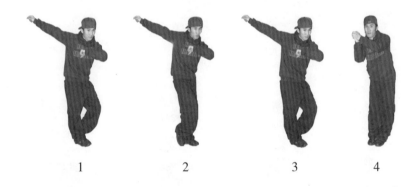

<center>1　　　　　2　　　　　3　　　　　4</center>

21. 踢跳接腳跟碾步（KICKAND HEEL TWIST）

一般描述：左腳前踢，落地成外八字，再轉成雙腳內八字。

技術要點：勾腳屈膝前踢，中心在最高點，落地屈雙膝，降低重心，成內八字時重心最低。

1 A 2

22. 跳接腳跟碾步（JUMPS AND HEEL TWIST）

一般描述：雙腿小跳起，落地接腳跟碾動。

技術要點：重心在腰腹，轉髖轉膝帶動腳掌跟轉換。

1、2 A 3、4 A

23. 太空步（MOON WALKING）

一般描述：雙腳依次向後，腳跟過渡到腳掌交替退後。

技術要點：大腿內側收緊，腳跟過渡腳掌。

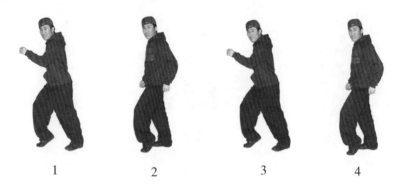

1 2 3 4

24. 漫步（MAMBO）

一般描述：一腳向前邁出，屈膝，重心隨之前移，另一腳原地踏一步，再上一腳邁出，併腳。

技術要點：兩腳保持依次交替落地，重心隨轉動而移動。

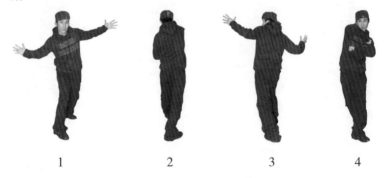

1 2 3 4

25. 蝴蝶步（BUTTERFLY）

一般描述：站立，兩腿分開，膝關節上提並向內向外，同時支撐腿向內向外碾轉。

技術要點：中心在支撐腿上，收腹，膝關節發力內外轉動。

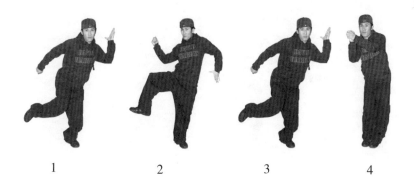

1　　　　　2　　　　　3　　　　　4

26. 蹲（SQUATTING）

一般描述：站立，跳成兩腿併攏全蹲或分腿半蹲。

技術要點：屈膝緩衝，降低重心。

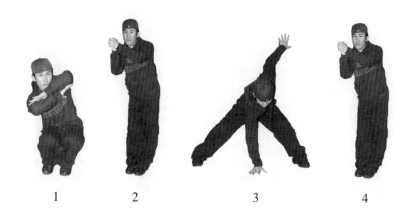

1　　　　　2　　　　　3　　　　　4

27. 小跳墊步（JUMP-PAD STEP）

一般描述：小跳，重心提起下落，右腳後插，左腳斜前落地，兩腿併攏下蹲。

技術要點：提高重心，雙腳依次落地屈膝，身體隨重心後傾。

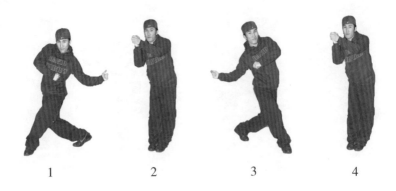

1 2 3 4

28. 斜跨步（SLANTING–CROSS STEP）：斜前頂髖跨步

一般描述：一腳斜前邁一步，同時頂髖收髖再頂髖。

技術要點：頂髖時髖部水平移動，同時結合身體的上下律動，身體重心在髖後，膝關節屈。

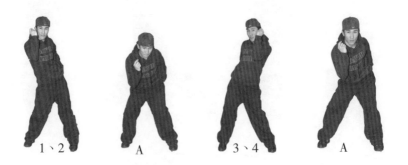

1、2 A 3、4 A

三、初級健身街舞組合　16個八拍

第一八拍

（1）步伐：1–2 拍右腳前點地，沉、提、沉右肩，3 拍右弓步滑步，4 拍併腿站立。5–8 拍與 1–4 拍動作相同，

方向相反。

（2）手臂：1-2拍身體兩側隨肩自然屈直，3拍側平舉彎曲，4拍兩臂屈於胸前，手相握。

（3）手型：1-2拍半握拳，3拍五指併攏，4拍擊掌。

（4）面向：3拍2點；7拍6點；其他拍1點。

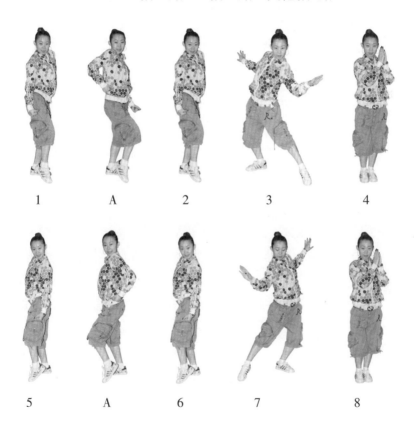

1 A 2 3 4

5 A 6 7 8

第二八拍

（1）步伐：1-4拍前走四步，5-8拍左右腳依次展胸前點地，然後含胸收腿。

（2）手臂：1-4拍隨走步自然擺動兩臂，5、7拍體側斜下舉，6、8拍兩臂屈於胸前，前臂與地面平行。

（3）手型：半握拳。

（4）面向：1點。

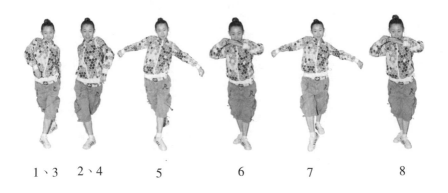

| 1、3 | 2、4 | 5 | 6 | 7 | 8 |

第三八拍

（1）步伐：1-4拍右腳前點地，展胸，左右頂髖，5-7拍上體隨右腳前點地、後點地、前點地前後傾斜，8拍收腿振胸。

（2）手臂：1-4拍雙臂彎曲在頭上和髖前擺臂，5-8

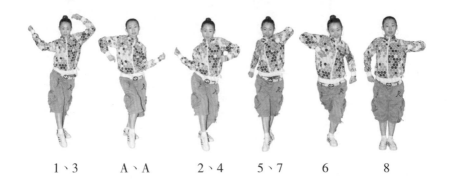

| 1、3 | A、A | 2、4 | 5、7 | 6 | 8 |

拍與點地步伐相同，前後擺臂。

（3）手型：半握拳。

（4）面向：1點。

第四八拍

（1）步伐：1–2拍含胸半蹲到展胸併腿，3–4拍右腳前點地展胸頂髖2次，5–7拍上體隨右腳前點地、後點地、前點地前後傾斜，8拍收腿振胸。

（2）手臂：1拍自然伸直扶膝，2拍直臂臂向上相握。3–4拍雙臂屈在頭上和髖前擺臂，5–8拍與點地步伐相對前後擺臂。

（3）手型：半握拳。

（4）面向：1點。

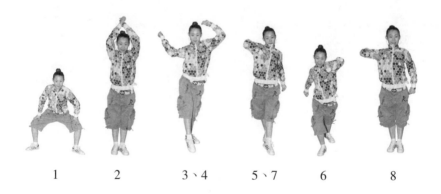

| 1 | 2 | 3、4 | 5、7 | 6 | 8 |

第五八拍

（1）步伐：1–2拍右腳前點地沉、提、沉右肩，3–4拍右腳上步恰恰步，5–8拍與1–4拍動作相同，方向相反。

（2）手臂：1–2拍身體兩側隨肩自然屈直，3–4拍右

臂伸直經前向側平舉到身體兩側自然下落。5-8拍與1-4拍動作相同方向相反。

（3）手型：3、A、7、A拍一指型，其他半握拳。

（4）面向：3、8拍7點；4、7拍3點；其他拍1點。

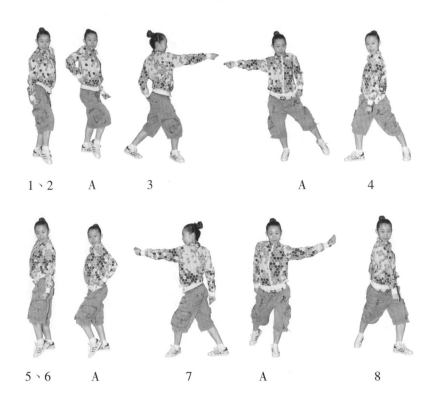

1、2　　A　　　3　　　　　A　　　　4

5、6　　A　　　7　　　　　A　　　　8

第六八拍

（1）步伐：1-6拍雙腿依次上步點地，7拍右腳上步，8拍左膝步。

（2）手臂：1-3拍雙臂隨上步自然擺臂，側點時同側手臂側平舉微屈，4拍右臂伸直前指，5-7拍雙臂微屈體

側向右、左、右方向擺動，8拍右臂伸直前指。

（3）手型：1-4五指併攏，5-8拍半握拳。

（4）面向：1點。

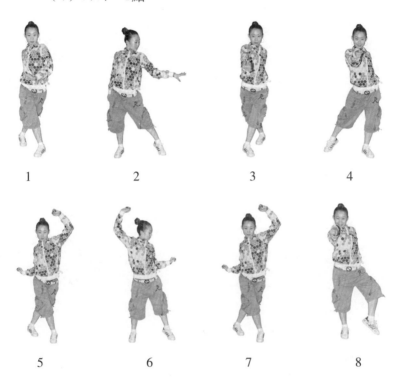

1　　　　　　2　　　　　　3　　　　　　4

5　　　　　　6　　　　　　7　　　　　　8

第七八拍

（1）步伐：1-4拍上左腳左併步，5-8拍撤右腳右側併步。

（2）手臂：1-4拍右臂斜前自然伸直，5-7拍雙臂自然伸直於身體兩側，8拍屈臂於胸前擊掌。

（3）手型：8拍擊掌，其他拍半握拳。

（4）面向：1點。

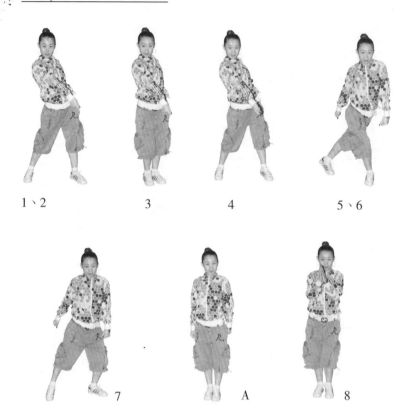

1、2　　　　　3　　　　　4　　　　　5、6

7　　　　　A　　　　　8

第八八拍

（1）步伐：1-2拍右腳前點地沉、提、沉右肩，3-4拍右腳上步轉身併腿站立，5-8拍兩腳依次前點地轉膝轉髖。

（2）手臂：1-2拍身體兩側隨肩自然屈直，3-4拍兩臂上舉微屈到擊掌，5-8拍兩臂向上微屈，隨髖膝扭轉手相對上上下下擺動。

（3）手型：半握拳。

（4）面向：3拍5點；其他拍1點。

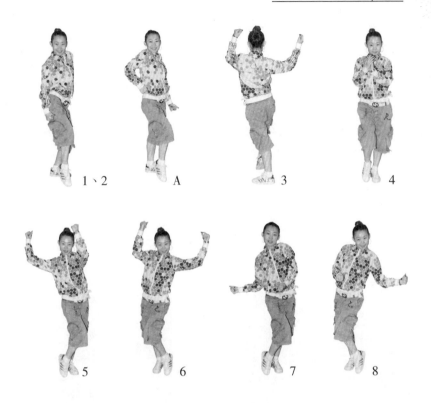

1、2　　　　　A　　　　　3　　　　　4

5　　　　　6　　　　　7　　　　　8

第九八拍

（1）步伐：1-8 拍左右腿弓步滑步收 4 次。

（2）手臂：1-8 拍側平舉微屈接胸前屈臂擊掌。

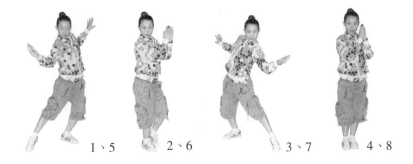

1、5　　　　　2、6　　　　　3、7　　　　　4、8

（3）手型：五指微張開。

（4）面向：1、5拍8點；3、7拍2點；其他拍1點。

第十八拍

（1）步伐：1–2拍左小腿內踢外踢，3–4拍左腳前點後點，5–8拍左腳上步軸轉一周成併腿站立。

（2）手臂：1–4拍隨步伐雙臂相對自然擺動，5–8拍隨著轉手臂帶動成兩臂自然體側收。

（3）手型：五指伸直微張。

（4）面向：1點。

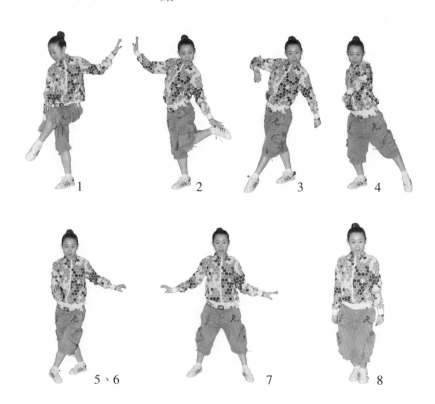

1　　　　　2　　　　　3　　　　　4

5、6　　　　　7　　　　　8

第十一八拍

（1）步伐：1–2 拍右膝內轉、外轉、上吸腿，3–4 拍2 個恰恰步，5–8 拍併腿屈膝半蹲－彈直雙膝－左膝步－併腿站立收。

（2）手臂：1–4 拍隨步伐手臂自然擺動，5 拍扶膝，6 拍胸前屈臂相握，7 拍雙臂上屈成 W 型，8 拍收於身體兩側。

（3）手型：1–4 拍半握拳，5–8 拍五指伸直微張。

（4）面向：1點。

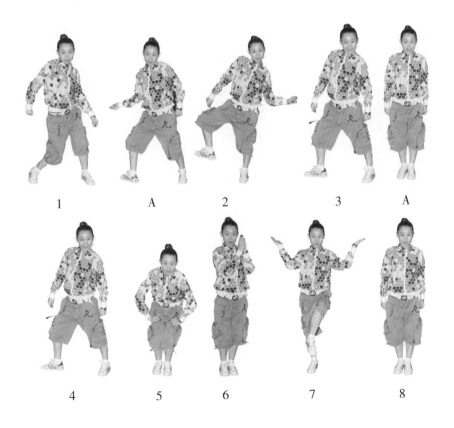

1 　　 A 　　 2 　　 3 　　 A

4 　　 5 　　 6 　　 7 　　 8

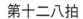
第十二八拍

（1）步伐：1-4拍兩腿依次側膝步，5-6拍上左腳前移重心，7-8拍合胸半蹲接屈膝半蹲收。

（2）手臂：1-4拍手臂吸腿相對直臂下壓，5拍直臂前平舉，6拍拉於胸前屈臂，7拍直臂扶雙膝，8拍體側直臂落下。

（3）手型：半握拳。

（4）面向：5、6拍8點；其他拍1點。

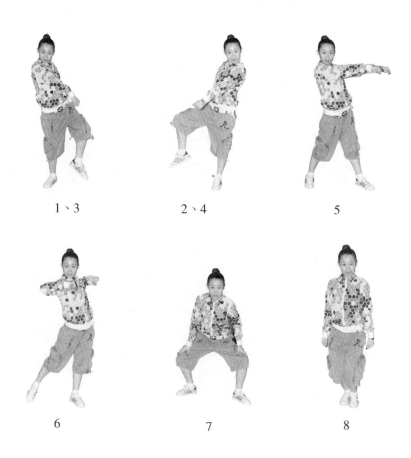

1、3　　　　　　2、4　　　　　　5

6　　　　　　7　　　　　　8

第十三八拍

（1）步伐：1–4 拍雙腿分別向兩個方向小跳步，5–8 拍同 1–4 拍。

（2）手臂：隨小跳步伐自然擺動。

（3）手型：半握拳。

（4）面向：1 點。

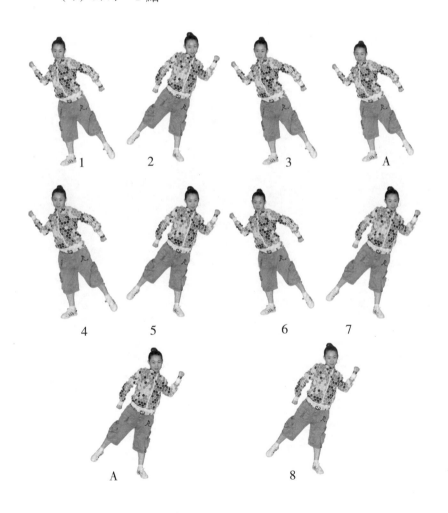

1　　　2　　　3　　　A

4　　　5　　　6　　　7

A　　　8

第十四八拍

（1）步伐：1-4拍左腳向左出腳，左轉身併步，5-8拍繼續併步轉回。

（2）手臂：1、5拍左臂左斜下方伸直，4、8拍雙臂屈於右肩上方相握，其他拍手臂體側自然伸直。

（3）手型：1、5拍五指微張開，4、8拍擊掌，其他拍半握拳。

（4）面向：1、6、A、7、8拍1點；2、A、3、4、5拍5點。

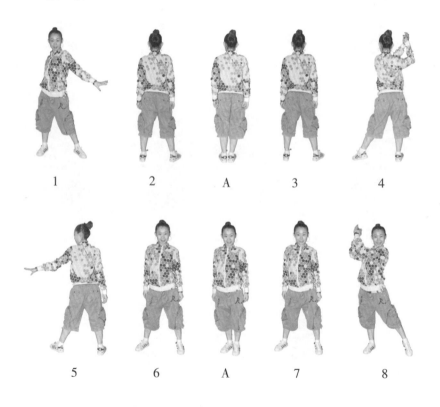

1 2 A 3 4

5 6 A 7 8

第十五八拍

（1）步伐：1–4 拍屈雙膝左右擺髖，5–8 拍向右向左的恰恰步。

（2）手臂：1–4 拍隨髖同側屈雙臂自然擺動，5–8拍隨恰恰步在身體兩側相對自然擺動。

（3）手型：半握拳。

（4）面向：1 點。

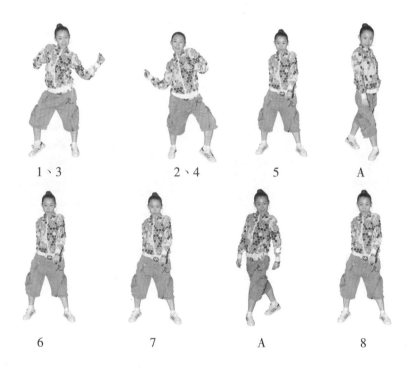

| 1、3 | 2、4 | 5 | A |

| 6 | 7 | A | 8 |

第十六八拍

（1）步伐：1–4 拍轉膝步接膝步，5–8 拍上步併腿收接內外內轉左膝。

（2）手臂：1、3拍隨轉膝步相對屈臂擺動，2、4拍雙臂屈於胸前扶腿，5-6拍雙臂斜下舉後擺接屈臂胸前擊掌，7-8拍隨內外轉膝同向內外內擺前臂。

（3）手型：6拍擊掌，其他拍半握拳。

（4）面向：1點。

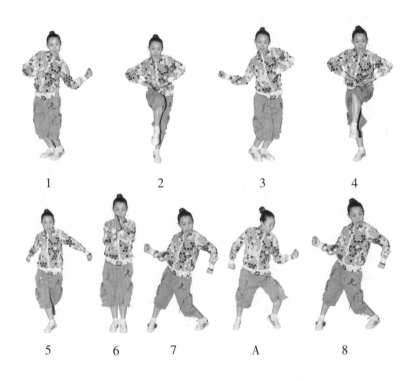

1　　　　2　　　　3　　　　4

5　　　6　　　7　　　A　　　8

四、中級健身街舞組合　16個八拍

第一八拍

（1）步伐：1、3拍展胸側蹬，2、4拍含胸斜後點地，5拍左腿上步重心留後，A拍收右腿重心前移，6拍含

胸，右腳前交叉下蹲，7、A、8拍併腿站立，左、右、左沉提肩。

（2）手臂：1、2拍屈臂右擺，3、4拍屈臂左擺，5拍雙臂微屈前伸，A拍拉回胸前，6拍身體兩側自然伸直，7、A、8拍屈臂立掌壓左胸。

（3）手型：1、2、3、4拍五指張開，5、A、6拍半握拳，7、A、8拍五指併攏。

（4）面向：5、A、6拍8點；其他拍1點。

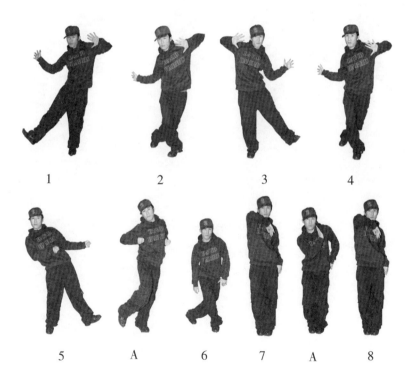

1 2 3 4

5 A 6 7 A 8

第二八拍

（1）步伐：1、3、5、6、7、8拍向側弓步滑步，展

胸提肩，2、4拍併腿站立，A拍併腿屈膝含胸。

（2）手臂：1、3、5、6、7、8拍向同側屈雙臂，2、4拍頭上擊掌，A拍體前屈肘。

（3）手型：2、4拍相握擊掌，其他半握拳。

（4）面向：1點。

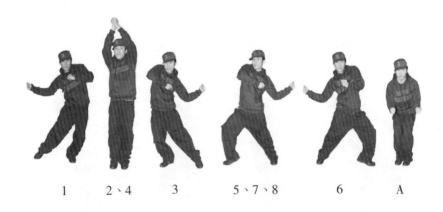

| 1 | 2、4 | 3 | 5、7、8 | 6 | A |

第三八拍

（1）步伐：1拍含胸前踢右腿，A拍右腳落地，左腿後踢，2拍右腿在前弓步，3、A、4拍與1、A、2拍動作相同方向相反，5拍右腿支撐含胸向前，左腿屈盤於右腿膝前，A拍開腿半蹲含胸向下，6拍直腿併攏站立，7、A、8拍右腿後交叉恰恰步。

（2）手臂：1、3拍手臂伸直向前，A、A拍屈臂於胸前，2拍左手在前，右手在側，4拍屈臂，手於胸前扶下頜。

（3）手型：1-3A拍五指自然併攏，4拍半握拳，5拍一指型，其他拍半握拳。

（4）面向：2拍2點；4拍8點；其他拍1點。

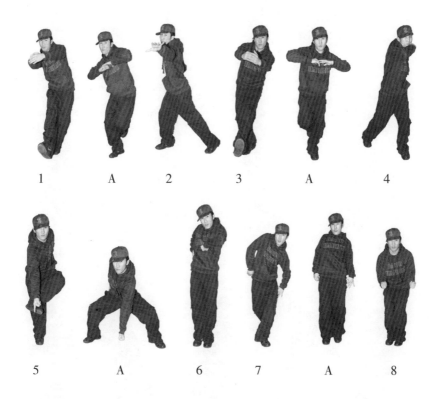

第四八拍

（1）步伐：1–4拍斜後方開合步，5、A、6拍兩腿開立，6拍屈膝彈動，7拍上右腳轉身，8拍右腳斜後插同時含胸。

（2）手臂：1–4拍雙臂一屈一直，屈臂後拉。直臂前斜上舉，5拍右臂屈臂夾肘，A拍前臂下壓，6拍右斜下方，7拍屈右臂扶頭，8拍兩臂相握微屈左擺。

（3）手型：1–2拍五指張開，3–4拍一指型，5、A拍

五指併攏，6拍指響，7拍五指併攏，8拍擊掌。

（4）面向：1-2拍2點；3-4拍8點；5-6拍8點；7拍2點；8拍1點。

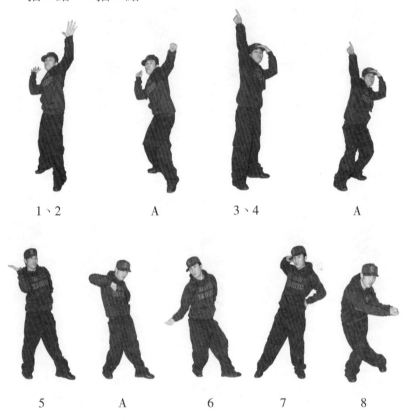

1、2	A	3、4	A

5	A	6	7	8

第五八拍

（1）步伐：1-8拍兩腿開立比肩稍寬，髖部隨著重心的左右移動而左右擺動。

（2）手臂：1、3、5、7拍側平舉，2、4拍轉身側平舉，6、8拍胸前屈臂交叉。

（3）手型：半握拳。

（4）面向：2拍3點；4拍7點；其他拍1點。

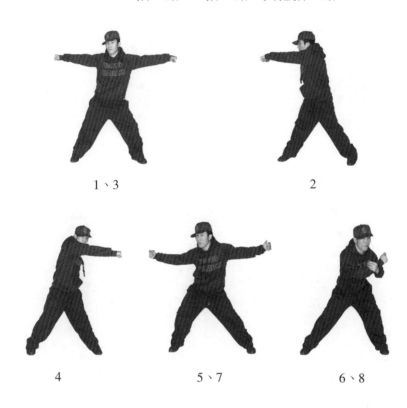

1、3　　　　　　　　　　　　　　2

4　　　　　　　　5、7　　　　　　6、8

第六八拍

（1）步伐：1-3拍兩腿開立，4拍右腳後交叉，5-8拍右轉走步一周。

（2）手臂：1、3拍直臂微屈上擺，2拍直臂微屈下擺，4拍屈臂在左擊掌，6-7拍手臂隨走步自然擺動，8拍直臂微屈相握。

（3）手型：1-7拍半握拳，8拍擊掌。

（4）面向：1–4 拍 1 點；5 拍 3 點；6 拍 5 點；7–8 拍 1 點。

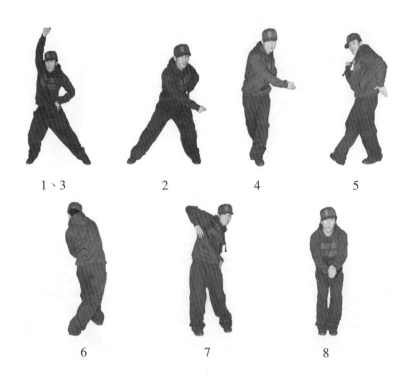

1、3　　　　　　2　　　　　　4　　　　　　5

6　　　　　　　7　　　　　　　8

第七八拍

（1）步伐：1–4 拍兩腿開立比肩稍寬，左右移重心，身體隨之傾斜，5 拍展胸側弓步，A 拍右腿後插含胸，6 拍含胸半蹲，7–8 拍海豚波浪。

（2）手臂：1、3 拍一手扶腰，一手經右從頭上向左下擺動成直臂，2、4 拍雙臂屈於腰前夾肘。5 拍左臂伸直，右臂屈於胸前，A 拍右臂伸直於體前，左臂扶於右臂肘處，6 拍屈肘成 90° 於體側彎曲，7 拍屈臂胸前交叉，A

拍屈臂於體側成小 W 型，8 拍直臂前平舉。

（3）手型：1、3 拍五指張開，2、4 拍半握拳，5、A 拍一拳一掌，6-8 拍空心拳。

（4）面向：1 點。

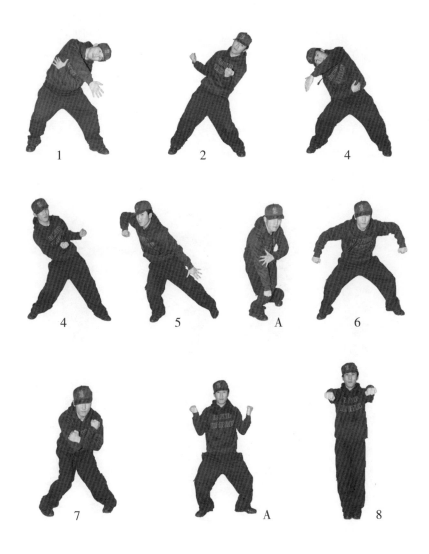

第八八拍

（1）步伐：1、2拍上步，A拍併腿站立，3拍右腳支撐跳步，4拍兩腿開立，5拍右腳斜前上步，A拍半蹲跳，6拍併腿站立，7-8拍右腳後插做恰恰步。

（2）手臂：1、A拍左手直臂前平舉，2拍雙臂前平舉，3拍側平舉，A拍屈臂於胸前，4拍落於體側，5拍右手側平舉，A拍雙手側平舉，6拍上、前臂成90°彎曲，7拍右臂內彎曲，左臂外彎曲，A拍胸前屈雙臂，8拍雙臂微屈右側相握。

（3）手型：1-2拍五指分開，3-4拍五指併攏，5-8拍半握拳。

（4）面向：8拍3點；其他拍1點。

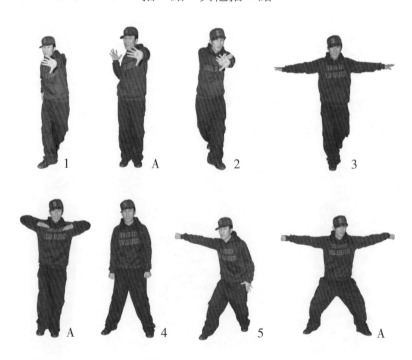

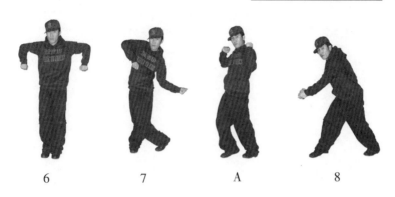

6　　　　7　　　　A　　　　8

第九八拍

（1）步伐：1、3 拍含胸分腿半蹲，2、4 拍屈膝併腿半蹲，5 拍前踢右腿，身體重心後移，6 拍右腿在前、左腿在後，屈膝半蹲，7、8 拍併腿站立，身體後仰。

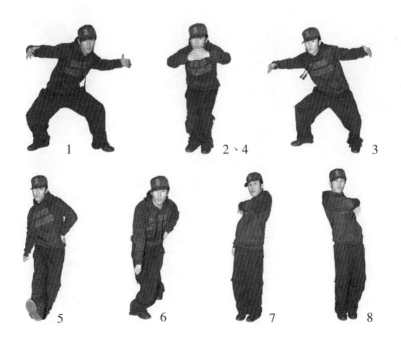

1　　　　　　2、4　　　　　3

5　　　　6　　　　7　　　　8

（2）手臂：1、3 直臂微屈側舉，2、4 拍屈雙臂胸前相握，5 拍右手體側自然向下伸直，左手叉腰，6 拍與5 拍方向相反，7-8 拍屈臂扶肩。

（3）手型：1-4 拍五指併攏，5-8 拍半握拳。

（4）面向：1 點。

第十八拍

（1）步伐：1-2 拍含胸，右腳上步做恰恰步，3-4 拍含胸，左腳上步做恰恰步，5、6 拍併腿站立，A 拍左膝步含胸，7、8 拍兩腿開立展胸，8 拍直立併腿。

（2）手臂：1-4 拍隨恰恰步自然擺動，5、A、6、7、

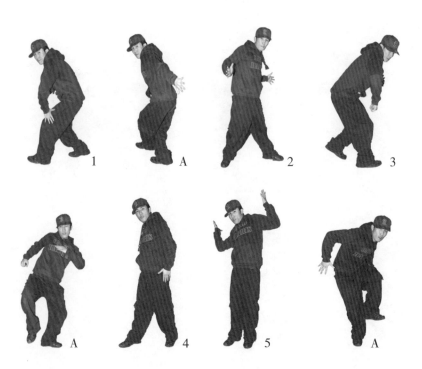

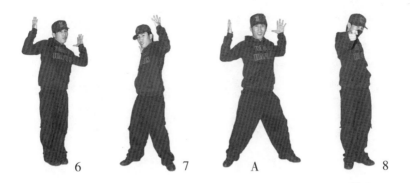

6 7 A 8

A 拍體側屈臂，上臂、前臂成 90°，8 拍體前屈臂扶下頜。

（3）手型：1~7 拍五指微張開，8 拍半握拳。

（4）面向：1、A 拍 2 點；2 拍 8 點；3 拍 7 點；A、4 拍 1 點；5~6 拍 1 點；7 拍 2 點；A、8 拍 8 點。

第十一八拍

（1）步伐：1、3 拍小跳墊步，2、4 併腿站立，5、7 拍側踢腿展胸，6、8 拍屈膝向後插腿。

（2）手臂：1 拍屈臂胸前相握，2、4 拍屈臂胸前擊掌，3 拍體側斜下舉，5~8 拍雙臂一屈一直於身體兩側。

（3）手型：1、3 拍五指併攏，2、4 拍相握擊掌，5~8

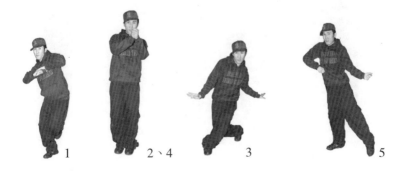

1 2、4 3 5

6

7

8

拍半握拳。

（4）面向：1 點。

第十二八拍

（1）步伐：1 拍展胸併腿站立，A 拍含胸前邁左腳，2、3 拍含胸併腿屈膝蹲，A 拍左腿後撤一步，4 拍併腿站立。5、A、6、A 拍 V 字步伐，7-8 拍側併步。

（2）手臂：1 拍雙臂體側微屈，A、2、3 拍體側自然下舉，A 拍提肘，上臂與肩平行，4 拍屈臂向上成 W 型，5 拍右臂側舉，A 拍雙臂側舉，6 拍右臂屈左臂伸直側平舉，A 拍雙臂屈於胸前，7-8 拍雙手左側微屈外推。

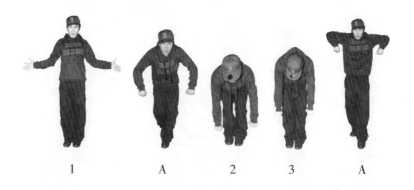

1　　　　　A　　　　　2　　　　　3　　　　　A

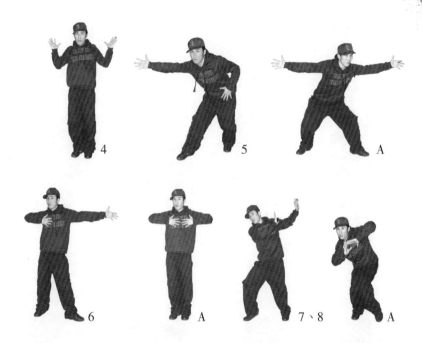

（3）手型：1、4拍五指張開，A、2、3、A拍半握拳，5-8拍五指微張開。

（4）面向：1點。

第十三八拍

（1）步伐：1-2拍前踢右腿接滾動步到左腿在前，含胸，雙腿屈，3-4拍與1-2拍相同，5拍分腿半蹲，6-8拍轉身，胸繞環逆時針走一周，成併腿展胸立。

（2）手臂：1-4拍手臂隨下肢相對自然擺動，5拍側平舉，6-8拍雙臂自然在身體兩側最後成雙臂屈，上臂、前臂成90°。

（3）手型：1-4拍半握拳，5拍五指張開，6、7拍半

握拳，A、8 拍五指併攏。

（4）面向：2、4、5拍8點；6拍5點；其他拍1點。

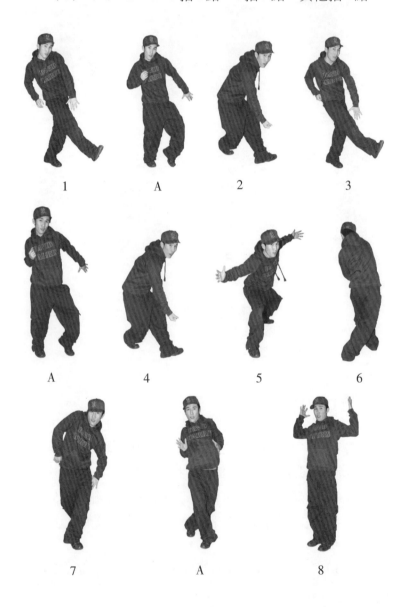

1　　　　　A　　　　　2　　　　　3

A　　　　　4　　　　　5　　　　　6

7　　　　　A　　　　　8

第十四八拍

（1）步伐：1、2拍含胸左膝步，A、A拍併腿站立，3-4拍左腳前邁恰恰步，5、6、7、8拍兩腿開立，A、A拍含胸，兩腿併攏彎曲。

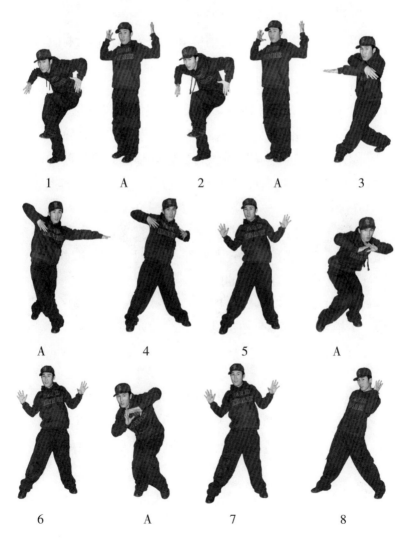

| 1 | A | 2 | A | 3 |

| A | 4 | 5 | A |

| 6 | A | 7 | 8 |

（2）手臂：1、2 拍上臂、前臂成 90° 上舉，A、A 拍上臂、前臂成 90° 下舉，3-4 拍雙臂提前直臂交叉到右臂屈、左臂直拉開展胸，最後成上臂、前臂成 90° 含胸，5、6、7 拍雙臂向上彎曲成 W 型，A、A 拍雙臂屈胸前，8 拍屈臂於胸前。

（3）手型：1-4 拍五指併攏，5-7 拍五指分開，8 拍半握拳。

（4）面向：1 點。

第十五八拍

（1）步伐：1-4 拍前踢右腿到兩腿開立接小跳墊步成兩腿開立，5-8 拍右弓步前進——收腿——左弓步前進收腿——右弓步後退——兩腿開立半蹲——併腿直立。

（2）手臂：1-4 拍雙臂胸前彎曲交叉——向側斜下舉微屈打開——雙手身體左側後擺——左手屈臂於胸前。

（3）手型：五指分開。

（4）面向：1-4 拍 1 點；5、A 拍 2 點；6、A 拍 8 點；7 拍 4 點；A、8 拍 1 點。

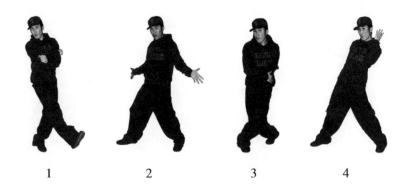

1 2 3 4

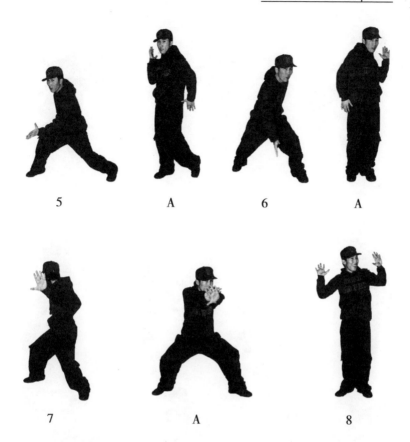

5 A 6 A

7 A 8

第十六八拍

（1）步伐：1、2、3、4拍側膝步，身體相對側拉，A、A拍後插腳半蹲，5-8拍經前向側划左腿，逆時針轉一周成開腿立。

（2）手臂：1-4拍雙臂隨下肢在身體兩側自然地一屈一直的相對擺動，5-6拍雙臂提前交叉展開成右臂屈左臂側平舉，7拍右手在前扶胸，左手在後扶背，8拍雙臂成側平舉微屈向上。

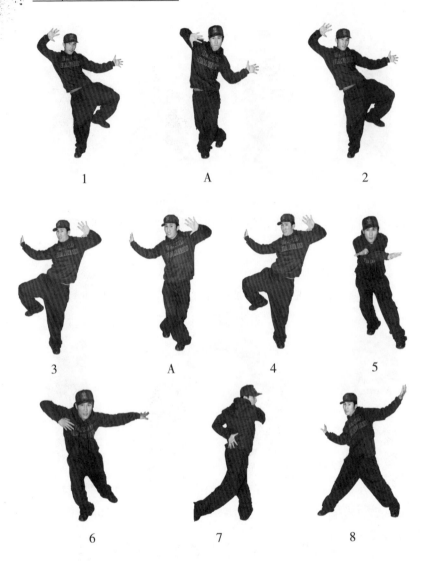

1 A 2

3 A 4 5

6 7 8

（3）手型：五指微分開。

（4）面向：7拍6點；其他拍1點。

街舞發展篇

第十三章
街舞特殊課種介紹

街舞特殊課種在街舞風格的音樂伴奏下，結合街舞基本動作，運用輕器械（如籃球、踏板、滑輪等）表現的一種運動形式。

一、籃球街舞

(一)起源、發展

籃球街舞，是一種將街舞運動和籃球運動相結合的新興健身形式。它是在街舞動作的基礎上加入籃球運動中的運球、傳球等動作，巧妙地將後者靈活多變的特點融入到前者的一種特殊的舞蹈表現形式，它把籃球運動匯於舞蹈中，使其成為了「籃筐以外的運動」。

籃球街舞是在跳一種獨特的舞蹈，球是展現舞蹈靈魂的重要道具。

(二)作用和基本動作

在我國，籃球街舞尚處於萌芽階段，僅在我國部分地區出現過，或是籃球比賽中場休息時間有過類似的表演，現階段應該從創編動作的價值和推廣為主。

1. 籃球街舞的創編價值

（1）籃球街舞具有新穎性、創造性和趣味性；

（2）它的創編主要是針對娛樂健身方面，對籃球運動技術和街舞運動技巧有輔助提高的作用。

2. 對大眾健身的作用

進行籃球街舞練習可以促進機體心血管系統的形態、機能與調節能力，產生良好的適應性，從而提高了有氧工作能力，因此，該運動專案是可以應用於大眾健身的，且是一種較好的健身方式。街舞還具有廣泛的可接受性，是可以運用於大眾學習的。

3. 對提高籃球技術水準的影響

籃球街舞對提高籃球控球能力效果顯著，尤其是對於籃球初學者。用該運動培養學生控球能力，既可以實現「快樂教學」，又可從中提高技術水準；對籃球初學者實施此法，可在短期內提高學生的控球能力，根據控球能力的提高對籃球其他技術水準提高的關聯性，使其對籃球運動更感興趣。

4. 籃球街舞的推廣

（1）由於該項運動的學習需具備一定的舞蹈基礎和一定的籃球球感，調查表明，國中學生由於身體素質等方面的影響難以接受，高中學生較難接受，高校學生普遍較容易接受。因此，該項運動應面向16歲以上的人群，以青年為主，建議在正式學習前，應掌握一定的籃球基本控球技術和街舞基本動作，以減輕難度，激發學習興趣。

（2）由於籃球街舞動作的創編靈活多變，個人可根據自身特點、所要達到的目的等不同因素進行自我創編。

（3）由於該項運動正處於萌芽階段，所以，創編動作應以簡單易學為原則，激發學習興趣為主，適當兼顧動作的美感。

（4）在學習該運動中應使用以橡膠制的籃球為主，不僅有利於初學者練習球感，而且價格便宜，經濟實惠。

二、踏板健身街舞

(一)起源和發展

踏板街舞是在街舞的基礎上發展而來的。它是將街舞運動配合使用踏板而形成的一種舞蹈表現形式。在表演中要充分體現出對踏板合理的運用，並能夠正確地表現出踏板的特點。

街舞訓練是小肌肉群的運動，配合使用踏板不但可以強化膝關節周圍的肌群，而且可以提高肌肉彈性和關節靈活性，同時還可以強化下半身肌群。

踏板街舞因受器械的局限，動作簡單易學，動作節奏適中，較容易掌握，但在學習和訓練中一定要循序漸進。從一些簡單動作開始，平衡上下板，均勻呼吸，待動作熟練和運動強度適應後，逐漸增加手臂和腿的配合動作。

(二)踏板街舞的作用

踏板街舞是上下臺階的運動，所以，它同其他運動的效果有所不同。它具有有氧運動的健身功能，能全面提高身體的協調性、心肺功能和肌肉耐力，促進身體組織各器官的協調運作，使人體達到最佳機能狀態，提高人們學

習、工作的效率，還可以陶冶情操。

1. 消耗能量、增加心肺功能

因踏板具有一定高度，在板上完成的動作和在地面上完成的動作相同，那麼板上比在平地上消耗體力要多。在一定程度上，踏板運動比地面的街舞動作難度大、運動負荷大，可使心肌和血管的彈性得到增強，心臟的容量增大，提高心臟的收縮力和血管舒張能力，使心臟的功能得到充分的提高，身體能承受更大的負擔量。

同時提高了呼吸系統和消化系統的功能；大大地提高人體的技術水準和人體的活動能力。

2. 加強腿和臀的鍛鍊，改善肌肉的線條

有些人認為，踏板街舞容易使腿部肌肉過度發達，從而使腿變粗，這種擔心是多餘的，因為發達肌肉最有效的方法是進行大重量、少次數的高強度的負荷抗阻練習。踏板是用自身的重量，多次地重複上下板動作，主要是大腿主動肌及臀部肌肉用力做功。

因此，踏板操的練習屬於在充足供氧的狀態下，在一定的時間裏，用自身的重量進行的一種抗阻力練習，能夠消耗腿部、臀部多餘的脂肪，突出肌肉的線條而又不增加肌肉的圍度。加之踏板操動作中的舒展與伸拉，對塑造和改善腿部、臀部肌肉很有效果。

3. 增加難度，發展協調性

街舞本身就是一個充分動用小肌肉群和小關節運動的協調性很強的項目，加上踏板，就更增加了動作的難度和挑戰性，對提高身體的協調性有突出的鍛鍊作用。

(三)踏板街舞的基本動作

踏板的使用方式有兩種，一種是橫板，一種是縱板。如果橫板和縱板結合使用，可以提高練習興趣和健身效果。踏板的一般尺寸長 90～110 公分，寬為 40 公分，高為 10 公分，這樣的高度適用於初學者。隨著練習者運動強度得到不斷增加和運動技術的逐漸熟練，踏板高度可以逐漸增至 20～30 公分。

練習踏板街舞各種動作的變換都是在基本動作的基礎上產生和發展的。踏板街舞的基本動作，是結合地上街舞動作而發展變化的。

基本步法是體現練習者下肢動作基本姿態的主要練習手段，待基本步法熟練後，加上上肢動作、方向和節奏的變換，可以使踏板街舞變得生動有趣。

1. 緩衝彈動

緩衝是有氧運動的基礎，也是踏板操的基礎。它是依靠踝關節、膝關節、髖關節的屈伸和彈動而產生的。踏板操的緩衝可緩解下板時地面對身體的衝擊力和阻力。上板時的緩衝可使腿部肌肉充分地得到收縮和對抗的鍛鍊，掌握健身街舞動作的起伏與上下板的彈動動作之間連接的安全、自然是非常重要的。

2. 控　制

控制是人體肌肉的緊張和鬆弛的協調配合。在整個運動中身體的基本姿態應得到控制，保持身體的自然挺拔。在踏板操中主要是板上、板下、左右的移動的動作，需要腰、腹、臀的肌肉控制的同時又不失去街舞動作鬆弛自如

的特點，對身體起到平衡、固定和安全的作用，可保證下肢動作更好地完成。

3. 重　心

在運動中重心的移動是保證身體安全、平衡和流暢的重要因素之一。運動時身體的重心是隨著運動而發生變化的。踏板操中重心的移動主要體現在上板、下板的路線過程中。在完成動作時雙腳的交替用力和身體軀幹向腳的動作方向同時跟進，這是踏板操中的重心移動的關鍵。

(四)踏板街舞的基本要求

1. 踏板應穩固地放在地上，以免晃動。

2. 踏板的高度要因人而異。

3. 初學者可雙手叉腰先練習下肢動作，待動作熟練後再加上上肢配合。

4. 身體要保持正直，腹、臀部收緊，保持身體平衡。

5. 上板時，重心要處於板的正上方，不能腳在板上而身體重心在後，防止板的不穩定。

6. 上板時，腳跟觸板後再過渡到全腳掌。

7. 每次上踏板時，控制好腿部肌肉，腰背部挺直，使肌肉處於正常、活躍的狀態。

8. 在板上時，要全腳掌在板上，不能腳跟在板下。

9. 下板時由前腳掌著地過渡到全腳掌，緩衝落地，避免踝、膝、腰的損傷。

10. 下板時，不能雙腳同時跳下板。

11. 身體側對板時，先上靠近板的一側腿，不要交叉腿上板。

12. 單腿在板上時，支撐腿保持一定的彎曲度。

13. 保持呼吸，不要屏氣。膝蓋保持一定的彈動，以減少對腿部損傷、減輕背部緊張。

14. 任何以前有膝關節問題的練習者，在上踏板操課前必須進行體格檢查。

三、輕器械健身街舞

輕器械　輕器械街舞在街舞風格的音樂伴奏下，結合街舞基本動作，運用輕器械（如拐杖、棍、綢帶、健身球等）表現的一種運動形式。

要體現出對器械或道具合理而充分地運用，並能夠正確地表現出器械或道具的特點。

第十四章
街舞競賽的組織和裁判法

第一節 街舞競賽的意義、種類 和內容

一、街舞競賽的意義

開展各種形式的街舞比賽活動，對促進街舞運動的普及與發展具有十分重要的意義。由賽事來正確地引導這項運動的發展，改變人們對街舞的印象，形成街舞健康向上的形象。同時把中國街舞介紹給世界，更借此機會與國外先進街舞觀念交流、碰撞，領略最新潮的街舞趨勢，兼收並蓄，全面振興中國街舞的新生力量。

(一)擴大社會宣傳面，使更多的人瞭解街舞，熱愛街舞

在比賽中，街舞以其時尚、青春、動感、熱情的表演，使觀眾受到感染，振奮精神，增添樂趣，改變人們對街舞的印象，形成街舞健康向上的形象。

(二)有利於提高該運動項目的競技水準

比賽為參加者提供了切磋技藝的機會。透過比賽，各參賽隊可充分展示技藝特色，互相觀摩學習，廣泛地交

流，既能增進友誼和團結，又能開拓思路，提高技術水準。

(三)透過賽事來正確地引導這項運動的發展

裁判員由學習規則、比賽評分提高業務水準，獲得實踐經驗，成為推動街舞運動的骨幹力量，並對該項目的發展起到導向作用。另外，比賽還能為街舞的研究提供有效資料，促進街舞理論與技術的全面發展。

二、街舞競賽的種類

街舞競賽可分為流行街舞（又稱競技街舞）、健身街舞和輕器械街舞。

流行街舞始於黑人街區的一種自由、鬆弛、誇張、獨特的舞蹈和運動形式，它是以競技為主要目的的運動類型。可設集體舞：集體舞蹈型街舞、集體霹靂舞，單人舞：男單舞者、霹靂男孩、女單舞者、霹靂女孩、鬥舞，參賽人數按規程執行。

健身街舞在街舞風格的音樂伴奏下，以街舞的基本動作為表現形式，以健身為主要目的的運動類型。只設集體項目，參賽人數按規程執行。

輕器械街舞在街舞風格的音樂伴奏下，結合街舞基本動作，運用輕器械（如踏板、健身球、籃球、滑輪等）表現的一種運動形式，可設集體、雙人、單人比賽，參賽人數按規程執行。

三、街舞競賽的內容

（一）流行街舞的參賽內容應為純正的嘻哈類型的舞

蹈。主要包括以下幾種：機械舞、電流舞、鎖舞、浩室、街舞、爵士等。各種舞蹈種類可單獨使用，也可根據情況多種類型組合編排。

成套動作中可以加入霹靂舞，但不作為加分的因素，只視為編排的一種類型；霹靂舞的設計應保持成套動作風格的完整性和協調性。

（二）健身街舞的動作設計必須展示街舞舞蹈特色內容。

成套動作必須顯示身體全面的協調能力，體現身體動作的均衡性（包括上、下肢及身體左、右兩側的平衡發展）。動作設計中應包含一種或多種類型的街舞舞蹈動作，避免重複。

（三）輕器械街舞除符合上述要求外，成套設計中還要體現出對器械合理和充分的運用，並能夠正確地表現出器械的特點。

以上任何形式的街舞編排都禁止出現渲染暴力、戰爭、宗教、種族歧視與性愛的內容。

第二節　街舞競賽的組織

一、召開主辦單位籌備聯合會議

由主辦單位召集有關單位及部門的相關人員出席會議。協商或落實有關競賽的具體事宜，包括確定承辦單位和協辦單位、經費來源、比賽日期、時間、地點、規模等等。成立競賽籌備辦公室，確定辦公室成員。

二、制定競賽規程

競賽規程一般應包括以下內容：

（1）比賽的名稱：包括年度（屆）、性質、規模、名稱。如：2004 年「×××杯第二屆全國街舞電視大賽」。

（2）比賽的目的：簡述舉行本賽的目的，如：正確引導街舞運動的發展，改變人們對街舞的印象，形成街舞健康向上的形象。

（3）比賽的時間和地點：要詳細清楚地寫明比賽的年、月、日和地點。

（4）參賽單位的條件：限定參賽者的範圍，要具體、明確，如：各省、自治區、直轄市、計畫單列市體育局、各行業體協、各大專院校、各健身俱樂部、各專業舞團等及社會各界街舞愛好者。

（5）參賽的項目：對本次比賽的參賽項目、內容和時間的規定，如：流行街舞進行男單、女單、集體比賽（3～7人，性別不限）、鬥舞（3～5人團體）。健身街舞進行集體自選動作比賽（5～8人，性別不限）。表演項目帶有輕機械的街舞（如輪滑、踏板、籃球街舞等），還可加入說唱、打碟、塗鴉等。

（6）參賽的辦法：說明採取什麼樣的比賽方式，預決賽還是分預賽和決賽。如「2004 年第二屆全國街舞電視大賽」採取分賽區比賽，在10 個城市分別舉行，勝出者參加全國總決賽。比賽採用全國健美操協會審定的《全國街舞比賽評分規則》。

（7）參賽人數及年齡：規定每個單位參賽的人數、參

賽者的年齡要求。

（8）評分辦法：說明比賽採用什麼評分規則和計分方法，團體賽和單項賽的錄取方法。

（9）錄取名次及獎勵辦法：根據比賽的規則說明評幾個獎項，每個獎項設幾名，是否有獎品或獎金。如：流行街舞與健身街舞總決賽決出冠、亞、季軍，分別頒發獎盃、證書和獎品。其中，流行街舞分設集體項目和男女個人及鬥舞冠、亞、季軍賽。此外，總決賽設分賽區代表團團體獎、特別獎若干項和表演獎、優秀組織獎。

（10）報名和報到：說明報名的方式及要求、截止日期，比賽報到的時間、地點、聯繫電話等都要寫清楚、詳細。

（11）其他：凡不包括上述內容的所有事宜。如：參賽隊的食宿是否自理，選手在參賽期間的「意外傷害保險」由誰負責辦理。

競賽規程應儘快下發，根據比賽規模的大小和發放範圍，確定提早時間。全國性的比賽應提早半年。

三、街舞競賽規程範例

以舞會友，動感地帶2008全國大學生街舞
電視挑戰賽競賽規程

一、主辦單位

中國大學生體育協會

中國移動通信有限公司

中央電視臺體育節目製作中心

二、承辦單位

中視體育推廣有限公司
中國大學生體育協會健美操藝術體操分會

三、協辦單位

中國大學生街舞委員會
各分賽區省市教育廳體衛藝處
中國移動通信下屬各省、自治區、直轄市公司
各分賽區省市電視臺
各分賽區有關大專院校

四、比賽時間、地點

（一）分賽區：2008年10月10日—2008年12月14日分別在北京、瀋陽、合肥、鄭州、烏魯木齊、重慶、武漢、杭州、福州、廣州10個城市舉行分區賽比賽。

（二）總決賽：2009年1月1—4日在廣州舉行。

五、競賽分組

（一）社會精英組
全國各省（自治區、直轄市）的健身俱樂部、專業舞團等社會各界街舞愛好者。

（2）校園組
全國各省（自治區、直轄市）大專院校、普通中學等在校學生。

六、競賽項目

（一）社會精英組：

1. 集體舞蹈型街舞（3～7人，性別不限）。

2. 集體技巧型街舞（5人，性別不限）。

3. 鬥舞，5對5（參賽選手須參加第2項比賽）。

4. 鬥舞，1對1。

5. 女子單人舞。

6. 男子單人舞蹈型街舞。

7. 健身街舞（5～10人，性別不限）。

（二）校園組：

1. 集體舞蹈型街舞（3～7人，性別不限）。

2. 集體技巧型街舞（5人，性別不限）。

3. 鬥舞，5對5（參賽選手須參加第2項比賽）。

4. 健身街舞（5～10人，性別不限）。

七、參賽資格

（一）參賽年齡：在符合相應組別身份的前提下不限。

（二）參加單位及人員：各省（自治區、直轄市）的健身俱樂部、專業舞團等社會各界街舞愛好者，全國各大專院校、普通中學。

（三）參賽資格由中國大學生體育協會最終審核。

八、競賽辦法

分賽區比賽：

（一）在北京等10省市自治區分別舉行，全國各地的

選手可自願選擇分賽區參賽，但每個參賽選手只能選擇一個分賽區，如有重複參賽，取消分賽區比賽成績或參加總決賽資格。

（二）分賽區比賽分為預賽、決賽，中央電視臺體育頻道及分賽區電視臺對分賽區決賽進行錄播。

（三）各分賽區根據大會組委會確定的時間及競賽規程、評分規則組織比賽，各分賽區選拔出各組各項目單項冠軍參加總決賽。全國十個分賽區各單項亞軍經過評委初評，排名前五名的參賽選手進入到網路復活賽程式，最終決出前兩名進入到全國總決賽。

（四）分賽區集體技巧型街舞和鬥舞5對5的比賽辦法：集體技巧型街舞前8名進入鬥舞5對5的比賽，對陣方式為第1名對第8名，第2名對第7名，依此類推，最終進入總決賽資格，由兩項比賽名次成績換算為名次得分之和為最終成績，具體按照8、7、6、5、4、3、2、1計算，即第1名得8分，第2名得7分，以此類推，得分最高者將取得總決賽參賽資格。如果得分最高者出現分數相同的情況，則由一輪鬥舞決出參加總決賽的參賽資格。

（五）各分賽區在比賽開始前一個月將競賽安排、組委會及裁判組成員名單報全國組委會備案。

（六）各分賽區在比賽後一週內將參加總決賽名單報全國組委會。

總決賽：

（一）2009年1月1—4日在廣州舉行，中央電視臺體育頻道對決賽進行四場現場直播。

（二）比賽採用中國大學生體育協會審定的《全國街

舞電視大賽競賽評分規則》。

（三）成套動作時間：健身街舞2分30秒～3分；社會精英組單人項目1分30秒～2分、社會精英組和校園組集體項目3分30秒～4分、鬥舞2～6分。

（四）集體技巧型街舞和鬥舞5對5的比賽辦法：集體技巧型街舞前8名進入鬥舞5對5的比賽，對陣方式為第1名對第8名，第2名對第7名，依此類推。

九、錄取名次與獎勵

（一）分賽區前三名頒發獎盃、證書；第四至六名頒發證書。

（二）總決賽各項冠、亞、季軍分別頒發獎金、獎盃、證書；第四至六名頒發獎牌（匾）、證書；其餘均為優勝獎，頒發證書。

（三）獎金（稅後）：

組別	項目 \ 名次	冠軍	亞軍	季軍
社會精英組	集體舞蹈型街舞（Dancer）	1.5萬元	1萬元	0.8萬元
	集體霹靂舞（Breaking）	1.5萬元	1萬元	0.8萬元
	鬥舞（Breaking battle）5對5	1萬元	0.8萬元	0.5萬元
	鬥舞（Breaking battle）1對1	1萬元	0.8萬元	0.5萬元
	男子單人舞蹈型街舞（Dancer）	1萬元	0.8萬元	0.5萬元
	女子單人舞蹈型街舞（Dancer）	1萬元	0.8萬元	0.5萬元
	健身街舞	1萬元	0.8萬元	0.5萬元
校園組	集體舞蹈型街舞（Dancer）	1.5萬元	1萬元	0.8萬元
	集體霹靂舞（Breaking）	1.5萬元	1萬元	0.8萬元
	鬥舞（Breaking battle）5對5	1萬元	0.8萬元	0.5萬元
	健身街舞	1萬元	0.8萬元	0.5萬元

（四）團體獎

總決賽設分賽區代表團團體獎，冠、亞、季軍分別頒發獎盃、證書；第四至十名頒發獎牌（匾）、證書。

成績計算：參加總決賽的各分賽區代表團以十一項最好成績之和為團體獎成績。

（五）特別獎：

總決賽設「我舞我型」M-ZONE 最具人氣獎 1 名，頒發獎盃、證書；

社會精英組錄取：最佳表演獎1名，頒發頒杯、證書。

最佳編排獎1名，頒發獎盃、證書。

最佳配樂獎1名，頒發獎盃、證書。

校園組錄取：最佳表演獎1名，頒發獎盃、證書。

最佳編排獎1名，頒發獎盃、證書。

最佳配樂獎1名，頒發獎盃、證書。

（六）優秀組織獎：

授給圓滿完成分賽區比賽任務的分賽區主辦單位，頒發獎牌（匾）。

十、報名及報到

（一）報名：

1. 分賽區：參賽選手自願選擇一個分賽區報名參賽，並登錄 http：//jiewu.m-zone.com.cn（動感地帶街舞網）進行選手報名，填寫統一報名表後按步驟提交報名表。報名截止時間為每一分賽區預賽前一天的 24 點整。

2. 社會精英組各參賽選手在 1～6 項比賽項目中可兼項參賽，但不得兼項參加健身街舞比賽：校園組各參賽選手

在1～3項比賽項目中可兼項參賽，但不得兼項參加健身街舞比賽。所有參賽選手及參賽隊不得跨組參賽。

3. 總決賽：獲得參加總決賽的選手在 2008 年 12 月 15～20 日期間登錄 http：//jiewu.m-zone.com.cn（動感地帶街舞網）進行總決賽參賽報名，填寫統一報名表後按步驟提交報名表。報名截止時間為 2008 年 12 月 20 日 24 點整。

（二）報到：

1. 分賽區：參加各分賽區比賽的選手在成功提交了報名表後，將會收到由大賽組委會以短信、電話或郵件等形成發出的參賽資訊。

2. 總決賽：參加總決賽的選手在成功提交了報名表後，將會收到由大賽組委會以短信、電話或郵件等形式發出的參賽資訊。賽區領隊將與每名參賽選手（舞團）聯繫。

3. 參加分賽區及總決賽社會精英組比賽的參賽選手（舞團）需持本人身份證檢錄參賽；參加分賽區及總決賽校園組比賽的參賽選手（舞團）需持本人身份證、學生證檢錄參賽。

十一、經　費

（一）大賽組委會統一撥付各分賽區競賽經費。

（二）分賽區參賽選手差旅費、食宿費自理。

（三）參加總決賽選手到廣州的差旅費自行負擔；組委會負責所有參加總決賽選手在廣州市內比賽期間的食宿、交通費及回程差旅費。

十二、保 險

參加分賽區比賽的選手的「意外傷害保險」由選手自行辦理,未參保的選手在分賽區參賽過程中出現意外傷害的,大賽組委會不承擔相關責任。所有參加總決賽選手在參賽期間的「意外傷害保險」均由組委會負責辦理。

十三、裁判員與仲裁委員會

(一)大賽成立裁判組。

(二)分賽區裁判員由大賽組委會從裁判組中選派。

(三)總決賽裁判員由大賽組委會從裁判組中選派,並邀請嘉賓裁判。

(四)仲裁委員會的組成和職責範圍按《仲裁委員會條例》規定執行。

十四、其 他

(一)未盡事宜另行通知。

(二)本規程解釋權屬教育部中國大學生體育協會。

附:社會精英組網路復活賽評選辦法

一、評選分為評委初評與網路投票兩個環節

1.評選初評:

十個分賽區每個比賽項目的亞軍選手(或舞團,下同)自動進入網路復活賽的評委初評環節(共計 70 名選

手）。大賽評委將根據分區賽視頻資料對上述選手的表現進行打分，每個比賽項目初評分列前 5 名的參賽選手（共計35 名）將進入到網路投票環節。

2. 網路投票：

每名選手須在大賽官網建個人空間，上傳照片、視頻，開通博客等，大賽觀眾將通過空間投票來支持該選手。

空間投票的起止時間：2008 年 12 月 18 日（週四）零點起至 2008 年 12 月 24 日（週三）24 點止。

二、評選規則

1. 網路復活賽將根據入圍選手的人氣指數進行排名，人氣指數＝選手空間的頁面投票數＋手機短信投票數。如遇兩名或兩名以上選手人氣指數相同之情況，按評委初評分的高低決定排名。

2. 網路復活賽設兩個「復活名額」，獲得網路復活賽第一及第二名的選手將進入全國總決賽。

3. 大賽組委會將在網路投票結束 24 小時內透過官網公佈獲得網路復活賽「復活名額」的兩名參賽選手，並將以短信和郵件的方式通知。

第三節　街舞競賽的裁判方法

至今，全國性的街舞競賽已舉辦五屆，其競賽規模在不斷擴大，比賽組織在不斷正規化，規則也在不斷地修改完善。比賽採用中國健美操協會審定的《全國街舞比賽評分規則》。

範例一：街舞比賽規則

全國街舞電視大賽競賽評分規則2008年版
中國大學生健美操藝術體操協會

第一章　總　則

1.1　比賽項目和競賽安排

1.1.1　比賽項目

流行街舞

源於美國嘻哈文化、始於黑人街區的一種自由、鬆弛、誇張、獨特的舞蹈和運動形式。

可設集體（舞蹈組齊舞和技巧組齊舞）、單人（舞蹈單人）、鬥舞（團隊鬥舞、一對一鬥舞），參賽人數按規程執行。

健身街舞

在街舞風格的音樂伴奏下，以街舞的基本動作作為表現形式，以健身為主要目的的運動類型，也可以是結合街舞基本動作，運用輕器械（如踏板、健身球、籃球、滑輪等）表現的一種運動形式。

只設集體項目，參賽人數按規程執行。

1.1.2　其他相關說明根據比賽規程確定。

1.2　裁判員

1.2.1　裁判組由1名裁判長、2名副裁判長、7名裁判員組成。

1.2.2　全體裁判員必須做到：

●熟悉街舞項目特點，理解競賽規程和評分規則並能公正評分。

●遵守組委會有關規定，出席全部裁判會議。

●按比賽日程安排在指定時間到達賽場，按照組委會要求著裝。

●在比賽時不離開指定座位，不與他人接觸，不與各參賽隊的領隊、教練員、選手交談。

1.3　比賽場地

在 14 公尺×12 公尺範圍內的木地板上進行，不設邊界線。

1.4　預賽與決賽

根據比賽規程確定。

1.5　出場順序

1.5.1　抽　籤

預、決賽出場順序均在組委會競賽委員會監督下，在賽前一個星期指定中間人代替抽籤確定；鬥舞 1 對 1 比賽順序在比賽開始前一天，在競賽委員會監督下，由參賽隊代表抽籤確定；鬥舞 5 對 5 比賽順序由齊舞比賽名次決定，前 8 名進入鬥舞比賽環節，對陣方式為第 1 名對第 8 名，第 2 名對第 7 名，依此類推。

1.5.2　棄　權

參賽選手在開賽叫到後 20 秒不出場視為棄權，宣佈棄權後選手將失去參加本項比賽的資格。

1.6　更換選手

確認報名後不得更換參賽選手。如確因傷病需更換，

必須在比賽開始前 24 小時持大會醫生證明提出申請，由組委會同意後方可更換。

1.7 成套動作時間

成套動作時間從動作開始到動作結束。

1.7.1 集體（舞蹈型）和集體（技巧型）3 分 30 秒～4 分；單人 1 分 30 秒～2 分，個人鬥舞預賽一輪，決賽兩輪，每人每輪時間不超過 45 秒；集體鬥舞總時間 6 分鐘，每隊累計時間不超過 3 分鐘。

1.7.2 健身街舞 2 分 30 秒～3 分。

1.8 音樂伴奏

1.8.1 可以使用一首或多首樂曲混合的音樂，可使用原創音樂或剪輯音樂，可加入特殊音響效果。

1.8.2 音樂內容不得有任何反映暴力、色情、反動等不健康的因素。賽前必須經大賽組委會專門負責人審核批准後方可使用，否則取消參賽資格。

1.8.3 音樂必須錄製在光碟的 A 面開頭，錄製效果必須達到專業化水準。音樂允許有前奏。

1.9 成績與獎勵

1.9.1 參賽選手的分數和最後成績必須公之於眾。

1.9.2 不接受對評分和結果提出的抗議。

1.9.3 獎勵辦法根據規程確定。

1.10 著裝要求

1.10.1 外 表

青春、健康、積極向上，整潔大方。

1.10.2 服飾與造型

選手應著街舞風格的服裝，服裝不得過分暴露，服飾

與造型（包括髮型、道具等）不得有反映暴力、色情、反動的內容，不得有不健康內容的圖案、文字、飾物和道具，否則視具體情況扣分或取消參賽資格。

第二章　成套編排與完成

2.1　成套編排

流行街舞

2.1.1　參賽內容應為純正的街舞類型。包括舞種（機械舞、鎖舞、舞蹈型街舞、自由式、浩室等）和舞蹈（霹靂舞）。

各種舞蹈種類可單獨使用，也可根據情況多種類型組合編排。

2.1.2　成套編排要積極，健康，充滿活力，富有創造力和新意。編排中禁止出現渲染暴力、戰爭、宗教、種族歧視、色情等不健康的內容，否則視具體情況扣分或取消參賽資格。

2.1.3　成套編排能充分體現所選擇的舞蹈和霹靂舞體系的特點，表現出良好的基本功深度和廣度。

2.1.4　成套編排能體現音樂的風格與內涵，動作和音樂應有完美的結合，能充分體現音樂的風格。

2.1.5　全套動作應完整連貫，過渡自然，連接流暢。集體項目每個選手的動作編排應保證全套動作的完整性，以不破壞成套動作的表現形式和內容為原則，能夠充分體現集體項目的特點。

2.1.6　個人項目應充分利用場地，編排應注重藝術性和表演性。集體項目有良好的團隊配合和交流，有豐富的

隊形變化。

2.1.7　鬥舞應運用正確的技術完成高難的技巧動作和組合：

- 挑戰身體能力極限的高難動作和創新動作；
- 動作的設計獨特，具有個人風格；
- 動作類型豐富，編排巧妙，連接流暢；
- 動作完整，技術準確到位，體現出扎實的基本功；
- 節奏明顯，動作與音樂能協調配合。

健身街舞

2.1.8　充滿活力，有創造性，動作設計必須展示街舞舞蹈特色內容。

2.1.9　成套動作必須顯示身體全面的協調能力，能夠體現身體動作的均衡性（包括上、下肢及身體左、右兩側的平衡發展）。動作設計中應包含一種或多種類型的街舞舞蹈動作，避免重複。

2.1.10　成套動作的設計突出健身目的，要以肢體的大幅度動作和步伐移動為主，體現一定的運動強度，應避免長時間的停頓（1×8 拍以上）。

2.1.11　動作設計要遵循健康和安全的原則。成套動作中不得出現技巧性難度動作和對身體易造成傷害的動作（例如：關節過度伸展等動作）。

2.1.12　成套動作設計中的舞蹈、造型和隊形變化應始終保持完整性，並與音樂的風格和特點相吻合，要充分體現集體項目的配合與交流，隊形變化豐富，連接流暢。成套設計中如果使用健身器械或其他道具，除符合上述要求外，還要體現出對器械或道具合理而充分的運用，並能夠

正確地表現出器械或道具的特點。

關於原創

2.1.13　動作編排不得有明顯的抄襲痕跡，否則裁判長將根據裁判組評議酌情扣 0.2～0.5 分。

2.1.14　裁判組在決賽前接受關於抄襲的舉報，舉報者在反映情況時必須持有相關證據，情況屬實，扣分辦法同 2.1.13。

2.2　完成

流行街舞

2.2.1　成套動作自始至終體現街舞特點，具有藝術性和表演性，能充分體現所選擇動作類型和編排的風格。

2.2.2　動作完成輕鬆流暢，感覺細膩，技術準確到位。

2.2.3　霹靂舞動作技術準確，完成到位，沒有失誤，能充分體現身體的能力，但不提倡做力所不能及的動作。

2.2.4　選手的表演感染力強，善於和觀眾交流；能與音樂完美結合，並表現出音樂的特點與內涵。

2.2.5　參加鬥舞的選手應有良好的團隊士氣和熱情文明的賽場作風，善於臨場的即興發揮，體現出街舞自由、快樂、幽默、挑戰等特點，並能夠表現出與觀眾互動的熱烈氣氛。但不允許與對方身體接觸和出現不健康、侮辱性的動作。

健身街舞

2.2.6　成套動作的完成應符合街舞特色，並在正確的身體姿態下體現所選擇動作類型的風格和特點，動作優美。

2.2.7　動作完成輕鬆流暢，技術正確，沒有失誤。

2.2.8　表現力豐富，富有激情，感染力強。

2.2.9　成套動作的完成必須表現出一致性（包括動作幅度、運動強度、表現力、特點等），有良好的配合與交流，能充分體現團隊精神。

2.2.10　成套動作的完成應與音樂完美地配合。

第三章　評分辦法

3.1　基本評分原則

3.1.1　成套動作滿分10分。

- 編排與創意　　　　　3分
- 動作完成與品質　　　3分
- 感覺與表現力　　　　2分
- 音樂選擇與品質　　　1分
- 服飾與形象　　　　　1分

3.1.2　鬥舞：採取小組淘汰制進行評判。

評分因素為：

- 難度與創新
- 完成與品質
- 完整與連貫
- 樂感與配合
- 現場表現與氣氛

3.2　基本街舞類型評分細則（機械舞、鎖舞、舞蹈型街舞、浩室、自由式舞蹈、霹靂舞）

3.2.1　機械舞評分細則

機械舞是一種以肌肉的繃緊與放鬆來表達音樂的舞蹈形式。舞蹈感覺硬朗並有爆發力，節奏鮮明。基礎以爆

點、波浪、轉體三大元素組成。機械舞含有多種風格，不同的風格有與其適合的音樂與服裝。舞臺表現可為紳士、可為詼諧等，但要與表情、舞蹈動作和服裝符合為佳。

評分因素及分值

● 舞蹈感覺（1分）機械舞感覺需以節奏為標準，硬朗

機械舞減分表

評分內容	分值	減分內容	減分	備註
編排	1	1. 舞蹈與音樂無關	1	
		2. 舞蹈與音樂合適，但表達得不舒服，太勉強	0.5	
		3. 舞蹈與音樂合適，表達舒服，但變化或連接勉強	0.2	
舞蹈基礎	2	1. 基本技術完全不正確	2	
		2. 基本技術正確，其中一種出現錯誤	0.5	
		3. 基本技術正確，但不完美	0.1	
舞蹈感覺	1	1. 舞蹈感覺與節奏無關	1	
		2. 舞蹈感覺與節奏匹配，但感覺單一	0.5	
		3. 舞蹈感覺與節奏匹配，感覺豐富，但感覺變化處理不當	0.2	
音樂表達	2	1. 音樂表達不準確，且出現明顯搶拍	1	
		2. 音樂表達準確，但缺乏新意	0.3	
服飾氣質	1	1. 服裝與所選音樂無關，氣質與舞蹈不符合	1	
		2. 服裝合適，但氣質與舞蹈不符合	0.5	
表現力	1	1. 舞台表演缺乏感染力，表現力，無新意	1	
		2. 舞台表演缺乏新意	0.1	

並有爆發力的表現音樂，但整體應是放鬆的狀態。

● 舞蹈基礎（2分）爆點、波浪、轉體為機械舞中的基礎動作。爆點應和音樂中的拍子相符合，波浪需要流暢，轉體需要做大且圓。

● 舞蹈編排（1分）機械舞的舞蹈編排應以音樂為中心進行編排，可選擇含有情節或單純技術性的舞蹈。但應注意舞蹈的連接與音樂高潮的變化。

● 音樂表達（2分）機械舞音樂一般選擇為瘋克音樂，在舞蹈過程中應該有選擇地去根據拍子、低音和特別效果與整體節奏去表達，從而達到一個令人舒服且意外的效果。

● 服裝與氣質（2分）機械舞不同的風格可以選擇不同的服裝與舞蹈搭配。氣質需要與自己的舞蹈風格符合。

● 創新（1分）

● 舞蹈表現力（1分）舞蹈表現需要有感染力，有新意。

3.2.2 鎖舞評分細則

鎖舞（lockin）產生於 20 世紀 70 年代，是一種由身體控制的在快速的動作當中突然停頓、給人以一種錯覺感受的舞種，主要的動作標誌為指（point），鎖定（lock），手拍（hand slaps）以及劈（splits）等動作特徵，並由此衍生出各類有趣、幽默等非常生活化的帶有「鎖」原則的風格獨特、自成一派的舞種。

評分因素及分值

● 鎖舞的基本功運用（3分）

鎖舞基本功是否扎實，基本技術如指、鎖定、劈、手拍、停和開始等基礎動作的運用是否到位並能夠靈活變

鎖舞減分表

評分內容	分值	減分內容	減分	備註
編排	3	1. 編排抄襲，無創意，隊形整體不協調	1～2	
		2. 動作重複，隊形無變化，缺乏新意	0.5～1	
		3. 編排可以，周位流暢度一般	0.1～0.5	
完成	3	1. 整曲完成程度低，作品不完整	1～2	
表演	2	1. 表情不豐富，舞者表達沒有進入音樂中，表情生硬緊張	0.5～1	
		2. 表情一般，舞蹈對觀眾無交流	0.1～0.5	
音樂	1	1. 音樂選擇錯誤，不適合該項舞種	0.5～1	
		2. 音樂剪接直接生硬，無過渡銜接	0.1～0.5	
服飾	1	1. 服飾設計一般，不大切合舞蹈的表現	0.1～0.5	

化，從而高品質完成整套動作。

● 鎖舞動作與音樂的結合表達（2分）

舞者在演繹鎖舞舞種過程當中與音樂的結合是否恰當、自然，鎖舞動作在音樂當中能否充分地發揮，用動作把音樂演繹到位從而給人以歡快、開心、激動或其他奇妙的內心感覺。

● 鎖舞的動作組合與整體編排（3分）

鎖舞動作組合、整體動作組合以及整體編排是否流暢，舞者完成時動作一氣呵成、過渡自然，同時整體編排有創意，時常伴有新鮮感，透過鎖舞不同動作的組合及創意形成一系列印象深刻的整體動作。

● 鎖舞者演繹鎖舞過程中的舞感及服飾配合。

舞者演繹鎖舞過程中體現的一個鎖舞者的舞感程度，

舞者對鎖舞當用心演繹及理解，同時能配合恰當的鎖舞服飾及裝扮，在演繹鎖舞過程中給人以視覺的享受。

3.2.3 舞蹈型街舞評分細則

評分因素及分值

● 舞蹈型街舞的基礎（3分）　身體協調性，律動的幅度。

舞蹈型街舞減分表

評分內容	分值	減分內容	減分	備註
編排	3	1. 舞蹈與音樂不融合，風格不正確	1～3	
		2. 個人作品的畫面感、層次感不好，場地利用不充分；集體作品的內容單調，隊形、層次差	0.5～1	
		3. 音樂細節部分處理不夠，無新意	0.1～0.5	
完成	3	1. 基本技術錯誤或出現明顯失誤	1～3	
		2. 基本技術較差或齊舞整體技術不均衡、一致性差	1～2	
		3. 動作連接不流暢，節奏不穩定	0.2～1	
表演	2	1. 情緒和表演與作品的情緒不符，精神狀態差	0.5～1	
		2. 與觀眾交流不夠或感染力不強	0.1～0.5	
音樂	1	1. 表演音樂的音質過於低，導致裁判員不能清楚地聽清音樂	0.5～1	
		2. 街舞音樂剪輯的流性不高	0.1～0.5	
服飾	1	1. 服飾風格不正確或不符合大賽相關規定	0.2～0.5	
		2. 服飾與作品風格不符	0.1～0.2	

●所表達的街舞風格的純正性及服飾的搭配（2分）每種風格都有代表性的動作和服飾，能否體現出來。

●對街舞音樂的對拍度（3分）　能否把音樂的節奏充分體現出來，是押鼓點、唱腔、歌詞還是旋律等等。

●街舞舞種的創意及想法（2分）　是否抄襲，能否跳出自己想表達的方式並和別人沒想到的主題融會貫通。

3.2.4　浩室評分細則

評分因素及分值

●浩室的基礎（3分）

身體協調性，浩室的22種基本步伐的靈活運用。

浩室減分表

評分內容	分值	減分內容	減分	備註
編排	3	1. 所編排的舞蹈動作與音樂的不協調	1～2	
		2. 浩室的層次感不分明	0.5～1	
		3. 有抄襲的創意和思想	0.1～0.5	
完成	3	1. 浩室動作的拖沓不順暢	1～2	
		2. 浩室中的技巧失誤	1～2	
		3. 技術和節奏把握不準確	0.1～0.5	
表演	2	1. 隊伍或個人的情緒和精神狀態不好	0.5～1	
		2. 與所有觀眾的交流性和感染力不強	0.1～0.5	
音樂	1	1. 浩室音樂剪輯的流暢性不好	0.5～1	
		2. 表演音樂的音質過於低，導致裁判不能清楚的聽清音樂	0.1～0.5	
		3. 音樂內容不符合大賽相關規定	0.1～0.5	
服飾	1	服飾與作品風格不符或不符合大賽相關規定	0.1～0.5	

● 浩室的難度性和創新（3分）

腿法的豐富變化程度並能夠把各種風格結合起來。

● 對浩室音樂的對拍度（4分）

能否把音樂的節奏充分體現出來，是壓鼓點、唱腔、歌詞還是旋律等等。

3.2.6　由式風格評分細則

自由式風格是指融匯兩種或兩種以上的舞蹈風格（其中至多包含一種非街舞風格）自由展現主題的街舞類型。它的舞蹈表達性強、編排題材範圍廣泛、不受制於傳統街舞風格本身，更易於體現舞者情感與思想。

評分因素及分值

● 基本技術（3分）

詳見各相應類型的技術評分細則

例：自由式風格在運用到機械舞元素時，按照機械舞的技術評分細則酌情扣分。

● 吻合度（2分）

動作與音樂鼓點、旋律線、人聲以及整體音樂感受的契合程度。

● 表現與感染（2分）

舞者在表演過程中所展現出來的情感與舞蹈作品及音樂是否一致，是否具有感染力。

● 音樂（1分）

音質品質和剪接品質、銜接。

● 服飾（1分）

服飾搭配與作品風格、主題是否一致，服飾的新意或是否符合大賽相關規定。

自由式風格減分表

評分內容	分值	減分內容	減分	備註
編排	3	1. 舞蹈編排與音樂及節奏毫無融合，動作素材脫離主題	1～2	
		2. 各種舞蹈元素融合不自然，銜接生硬	0.5～1	
		3. 空洞且無新意	0.1～0.5	
完成	3	1. 相應類型技術錯誤或出現明顯動作失誤	1～2	
		2. 走位失誤或動作銜接、配合失誤	0.2～1	
		3. 畫面感不好或一致性出現問題	0.1～0.5	
表演	2	1. 情緒與舞蹈作品的情緒不符	0.5～1	
		2. 表情木訥與觀眾無交流，缺乏感染力	0.1～0.5	
音樂	1	1. 音樂與作品內容、主題不符	0.5～1	
		2. 表演音樂的音質過於低，導致裁判不能清楚的聽清音樂	0.1～0.5	
		3. 音樂剪接、銜接生硬或無新意	0.1～0.5	
服飾	1	1. 服飾與舞蹈作品內容不符	0.1～0.5	
		2. 服飾搭配整體感差或不符合大賽的相關規定	0.1～0.5	

● 非街舞風格的技術（1分）

注解：如現代舞、芭蕾等非街舞類風格融進作品整體時，以動作的舒展度及力度為主要評分依據，標準度及難度作為附加評分依據。

3.2.7　霹靂舞的評分細則

霹靂舞包括搖擺步、戰鬥步、地板步、掏腿步、定招、力量動作、地面動作、後退步、旋轉步等幾種主要風格，分為齊舞和鬥舞兩類表現形式，這兩種形式都可以進

霹靂舞減分表

評分內容	分值	減分內容	減分	備註
編排	3	1. 個人動作的連接，齊舞（兩人以上完成整齊或者由情節編排的舞蹈）編排的質量差	1～2	
		2. 沒有出現最好的動作	0.5～1	
		3. 有抄襲的創意和思想	0.1～0.5	
完成	3	1. 霹靂舞動作的失誤	2～4	
		2. 缺乏完整性（搖擺步或戰鬥步、地板步動作）	1～2	
		3. 霹靂舞的整個過程裏存在重招	0.2～1	
表演	2	1. 個人隊伍的情緒和精神狀態差	0.5～1	
		2. 與所有觀眾的交流和感染力不強 3. 舞蹈過程中故意去碰對方身體 4. 沒有尊重對手，有侮辱性動作 5. 去爭搶出場，故意干擾對手跳舞	0.1～0.5	
音樂	1	1. 霹靂舞音樂剪輯的流暢性不好	0.5～1	
		2. 音樂內容違反大賽相關規定	0.1～0.5	
		3. 音質差	0.1～0.5	
服飾	1	不符合項目風格或者違反大賽相關規定	0.1～0.5	

行表演和比賽。但霹靂舞不同於其他舞蹈，其獨有的技巧性技術，能夠更多地喚起觀眾和舞者的激情。

隨著發展，霹靂舞主要形成兩類表現風格，舊派霹靂舞所指的就是所有霹靂舞技術的基本功，這類風格命名的霹靂男孩以體現整體節奏為主，技術上沒有過誇張的力量和難度變化。新派主要在2000年之後，以整體視覺效果和難度體現，元素結合較多，在跟隨節奏的基礎要求後，體現在視覺效果較強的動作配合音效用來表達為主。

評分因素及分值

- 節奏和技術（4分）

霹靂舞的基礎要求是跟著節奏，同時要有出色的技術和完成品質以及流暢的銜接。

- 創意（2分）
- 舞者的氣質和表達能力（1分）
- 積極性和場內氣氛控制能力（2分）
- 樂感和音樂的視聽效果（1分）

3.3　健身街舞的評分細則

所謂的健身街舞，就是以各種類型的街舞作為健身或表演的一種舞蹈形式。在評判時，首先看選擇的動作素材是否是以街舞的各種類型作為表現方式，再者看成套的編排是否符合健身原則：實效性、科學性、安全性。

評分因素及分值

- 舞蹈素材和技術的準確性（3分）

舞蹈素材的選擇必須是以街舞類型作為素材，並且適於進行有氧鍛鍊，而且舞者的技術必須是正確的。

- 舞蹈套路的鍛鍊價值（3分）

整個套路的動作技術必須體現出有氧鍛鍊價值，即動作設計是否體現一定的強度（符合年齡特徵的有氧心率範圍），並且具有持續性；動作設計必須體現鍛鍊的全身性和對稱性，對人體的心肺功能、體脂含量、柔韌性、肌肉力量和肌肉耐力等健康素質有積極影響。

- 安全性（1分）

動作設計必須遵循安全原則，不得出現超伸、倒立、衝擊力過大等等的技巧性動作。

健身街舞減分表

評分內容	分值	減分內容	減分	備註
編排	3	1. 舞蹈編排與音樂及節奏毫無融合，動作素材脫離主題；舞蹈素材為非街舞類型	1～3	
		2. 各種舞蹈元素融合不自然，銜接生硬；整體未能體現鍛鍊價值（強度、有氧心率的持續性和身體鍛鍊的全身性不夠）	0.5～1	
		3. 套路無創意，只是各種素材的簡單羅列，缺乏感染力和欣賞性	0.1～0.5	
完成	3	1. 相應類型技術錯誤或出現明顯動作失誤	1～2	
		2. 出現違反安全性原則的動作	每次0.2～0.5	
		3. 走位失誤或動作銜接、配合失誤；畫面感不好或一致性出現問題	每次0.1～0.5	
表演	2	1. 情緒與舞蹈作品的情緒不符，不能體現健身街舞積極向上的情緒狀態	0.5～1	
		2. 表情木訥與觀眾無交流，缺乏感染力	0.1～0.5	
音樂	1	1. 音樂與作品內容、主題不符，不能體現健身街舞積極向上的情緒狀態	0.5～1	
		2. 表演音樂的音質過於低，導致裁判員不能清楚地聽清音樂	0.1～0.5	
		3. 音樂剪接、銜接生硬或無新意	0.1～0.5	
服飾	1	1. 服飾與舞蹈作品內容不符或著非街舞風格的服飾	0.1～0.5	
		2. 服飾搭配整體感差或不符合大賽的相關規定	0.1～0.5	

● 創意和表現（2分）

整個套路的設計必須體現編排者對有氧舞蹈鍛鍊意義的深度理解和舞者積極向上的精神面貌，充分體現健身街舞的健心價值和文化價值。

● 音樂（1分）

套路音樂的選擇在內容上必須是健康向上的，同時符合大賽的相關規定。

第四章　紀律處罰

按照中國大學生健美操藝術體操協會有關競賽活動規定執行。

第五章　特殊情況

因特殊情況（非參賽隊或選手原因）造成比賽不能正常進行，經仲裁委員會與裁判長商議後酌情進行處理。

第十五章
街舞團體的組建

一、街舞團體的組建基礎

(一)組建的含義

街舞團隊的組建就是具備訓練場地、音響設備的硬體，還有管理人員、教練員的軟體。

(二)街舞團體組建的基本要求

1. 街舞團體組建工作的目標性

明確街舞團體組建工作的目標是街舞團體的各項活動，從其組建結構的確定到各項內容的實施，都必須緊緊地圍繞著所定的目標。

每一個街舞團體都有其各自的目標，每一個組建的團體都應該以所定的目標為基礎開展並實施在組建後的街舞活動。在這裏，組建的物件除了平常我們認為的硬體組成機構組織一個街舞團體，還應該針對其目標組建下屬軟體型組織，比如競賽組織、街舞教育組織、街舞商業演出組織等，當然其所定的目標就有很大的差別。但是，如果各個軟體組織的目標和整個街舞團體的發展目標發生衝突時，各小組織必須以街舞團體的總的目標對工作做進一步

的調整。

街舞團體下屬的軟體組織能夠保持與街舞團體目標的一致性能夠更好地促進街舞團體的統一的發展，團體內的每一個街舞成員自覺地形成正確的團體意識，才能夠更好地完成街舞團體制定的目標。

2. 街舞團體組建結構的層次性

街舞團體組建結構的層次性是指街舞團體的分層管理模式，每一層都應該明確本層的任務、職責及其權益範圍。按照體育管理的一般模式，其層次的組建一般分為上、中、下三個層次。上層為領導層；中層為管理層；下層為執行層。其從上到下有嚴格的隸屬關係，上層偏重於決策，中層承上啟下，下層偏於執行操作。

這樣的組建方式不會導致工作的混亂和無序。但是，由於街舞這一特定的體育活動，依據街舞超越自我、挑戰極限、勇於張揚個性創新的意識，組建層次時要注意上下管理層的溝通，在必要時各層能夠融為一體，相互討論溝通，能夠完全地發揮每一個成員的光和熱，最重要的是汲取更好的創新意識，一套街舞的創新編寫、一場比賽出場都能夠配合、順利地進行。在統一分層管理模式的基礎上進行混合管理模式的組建有利於提高團體的工作的效率，更好地發揮創新能力及資訊溝通和調控。

3. 街舞團體組建結構間的協作

街舞團體組建結構間的協作是指加強街舞團體結構系統和外部的環境之間，組建內部的部門、人員之間應當建立相互適應、相互配合的工作關係，儘量地避免工作中的矛盾。在工作當中一定會出現團體和個人、個人和個人之

間的不和諧的現象，在街舞團體的組建工作之中通常需要共同地參與，出現利益意見的衝突是正常的，協作是非常的重要的。

更好地協作，除了能夠更好地促進街舞團體的整體管理、團隊的團結，更重要的是能夠更好地得到外部環境的支援和配合，使工作能夠爭取到社會等各方面的配合，從而實現組建的工作目標，使街舞團體能夠更好地發展。

（三）街舞團體的組建形式

街舞團體管理的模式是無固定的，根據街舞的多樣性和複雜性，在組建管理模式時依據不同的條件，建立不同的結構，如直線式、職能式、直線職能式、矩陣式等結構類型。

1. 直線式

這是最為簡單的一種組建的形式，從上到下按照只有一個上級的思想，上級直接領導下級，上級的指示層層地下達，下級按上級的命令辦事，並向直屬的領導匯報。組織中按照垂直的系統直接排列，各級主管負責人對所屬單位的一切負責。它具有結構簡單、權利集中、責任分明、決策迅速、命令統一的優點；不足之處是缺乏職能機構和相關人員的輔佐，難以適應複雜問題和複雜系統的管理。它要求主管人員通曉各種的業務，並集指揮、參謀於一身，組織規模較大、任務繁雜時，時常難以應付。這種組建結構適合於小型的團體。

2. 職能式

這種類型與直線式不同，它設立若干職能機構，分擔

該組織的管理業務，各職能機構有權在自己的職權範圍內向下級下達指示命令，從而使各職能部門的地位發生根本性的變化。它的優點是有助於發揮各職能機構的專業管理作用，減少主管領導的負擔，縮減管理的程式和工作的環節，使管理的業務聯繫更加直接和具體，對管理工作效率的提高有一定的促進作用。但由於多頭領導，命令不統一，容易造成各自為政，使下級單位無所適從。這種組織結構一般適用於管理工作複雜、面廣且管理分工比較細緻的單位，如我國體育院校研究生部、成人教育部等。

3. 直線職能式

屬直線式和職能式相結合的組織形式。它將體育組織中的機構和人員分為兩套系統，一套是直線指揮系統，另一套是職能系統。職能管理人員是直線指揮人員的參謀，只能對下級進行業務指導，不能直接指揮。這種組織形式由於把直線指揮同一化與職能分工專業化有機結合，使直線職能式具有明顯的優點：命令統一，指揮權集中；職能機構和參謀人員的「外腦」輔助，利於科學決策；指揮和職能系統職責清楚，分工明確，利於避免「多頭領導」。

但是它也存在不足，比如，權利高度集中於上層，下層缺乏必要的自主權，應變力弱；部門之間溝通少，資訊傳遞環節多、路線長；指揮部門與職能部門目標不一致產生的矛盾，常使最高領導的協調工作量增大等等。我國體育院校及許多優秀運動隊採用這種組織形式。

4. 矩陣式

矩陣式是由縱橫兩種管理系統組成的長方形組織結構的形式，其中一套是縱向的各項職能或技術科室，另一套

為完成某些任務而組成的橫向項目系統。縱向系統一般是由產品、科研項目、服務項目等組成的專門項目組，並設立項目的負責人；縱向系統由各職能部門或技術科室組成。矩陣組織中的有關人員一般來說接受兩方面的領導。這種結構的特點是改變傳統的「只有一個上級」的命令同意原則，使一個人員從屬於兩個甚至兩個以上的部門，加強了部門間的橫向聯繫，使組織具有較大的機動性和適應性，有利於發揮各方面人員的潛力和綜合優勢。由於矩陣式實行縱橫向雙重領導，若處理不當，容易造成意見分歧、工作扯皮的現象或矛盾。這種矩陣式組織結構一般適用於創造性工作任務較多或管理工作複雜多變的單位，如體育科研機構。我國的體育結構，縱向屬上級體育部門的業務指導，橫向受地方政府領導；直屬體育院校在縱向上接受國家體育總局領導，橫向受地方政府的監督與指導。這種「條塊」式結構基本上屬於「矩陣式」結構。

二、街舞團體的組建原則

1. 以目標、任務為中心

任何一個體育組織的存在，都是由它特定的目標決定的。也就是說，每一個體育組織及其組成部分，都與特定的目標、任務有關係，否則，它就沒有存在的意義。因此，組織設計要以目標、任務為中心，即要以「事」為中心，因事設機構、設職務、配人員，要做到人與事高度配合，絕不能以人為中心因人設職，因職找事。

2. 職、權、責對等

組織設計應使擬設崗位所必須的職責、權力、責任三

者對等一致。為了實現目標，需要給予一定的職務，只有在其位，才能謀其政。有職必授權，有職無權無法管理。有職有權尚需「明責」，要對事業的成敗承擔責任。只有真正做到有職、有權、有責，而且三者均衡相稱，才能使體育組織中每個在崗人員在其位、謀其政、行其權、盡其責，順利實現管理目標。

3. 精幹高效

無論哪種組織結構形式，都必須在保證完成體育管理目標的前提下，力求減少管理層次，精簡管理機構，用最少的人完成組織管理的工作量，達到高效率、高品質的目標。只有機構精簡，隊伍精幹，才能做到人人有事幹，事事有人管，負荷飽滿，保質保量。

4. 統一指揮

體育組織機構的設置應該保證命令的統一和指揮的統一，使組織真正成為上下貫通、協調的統一整體。

統一指揮要求做到：組織中從最上層到最基層的管理「等級鏈」不能中斷；任何下級只能有一個上級，不允許多頭領導；不允許越級指揮；職能（參謀）機構不能干預直線指揮系統下屬的工作；同意指揮與分級管理、集權與分權有機配合。

5. 控制幅度

控制幅度亦稱管理跨度，指一個管理者能直接、有效地指揮的下級和人員的數量。由於每一個人的能力和精力都是有限的，所以一個上級領導者能夠直接、有效指揮的下級記過和人員的事故量也有一定限度。只有把控制幅度控制在適合的範圍內，才能形成嚴密有效的管理。

第十六章
街舞隊行銷策略

第一節　街舞隊行銷概述

　　我國《體育產業發展綱要1995—2010年》（以下簡稱綱要）在發展體育產業的基本政策中指出：「要積極培育體育健身娛樂市場。」在發展體育產業的基本措施中指出：「一些基礎好、市場開發潛力大的項目要加快體育產業發展的步伐，由差額管理轉為自收自支，力爭為國家經濟發展作貢獻。」

　　第十屆政協會議體育組委員們一致認為：體育產業伴隨著體育市場的形成，對擴大國內需求，推動經濟增長，帶動相關產業發展，產生著日益重要的影響。其中葉喬波委員提出：要鼓勵和扶持民辦、校辦體育。

　　另外，街舞為新興的體育運動項目，尚未列入奧運會正式比賽項目，從我國情況看，國家體育總局對街舞項目的經濟投入很少，也並未建立我國支柱運動項目的未來發展體系，街舞運動的迅速發展，完全取決於它的項目特點，它的生命力。街舞隊是街舞運動發展的主心骨，是傳播並發展街舞運動的視窗，街舞隊的成功運作和發展，對街舞運動的發展意義重大。

這充分說明了街舞隊不僅應該注重於運動、訓練、比賽方面，而且是形成一條「訓練——比賽——發展——行銷」一條龍的體育行銷體系，在街舞隊求得生存的基礎上為社會服務，同時創造財富。該行銷體系的成功建立，也可以說是我國在推廣新興運動項目的一個實驗品，為我國新興體育運動的發展打下了初步實踐的基礎，為我國體育產業的發展注入了新鮮血液。

第二節　高校街舞隊行銷策略

一、高校街舞隊體育行銷基礎

(一)女子運動帶來的市場機遇

1987年，美國ESPN電視臺轉播了 7 場女子大學生體育比賽，10 年以後，這一數字達到了 48 場。在 1994—1998 年期間，觀看女子大學生體育比賽的平均人數達到了 17500 人。其中田納西大學女子籃球隊主場比賽的觀眾人數由1978—1979賽季的每場 2725 人增加到 1996—1997 賽季的 10500 人。從美國高校女子體育市場的迅速發展來看，新體育運動的發展創造了新的市場機遇。雖然女大學生的體育運動並不新鮮，但和新興的體育運動一樣，它受到人們越來越多的關注，而且不亞於新興體育運動。

中國是擁有十三億多人口的泱泱大國，隨著我國高校近年來擴招辦學，女性參與運動的人數以及女性體育愛好者人數的飛速增長，預示著全國高校一個巨大的體育市場

機遇的來臨。

(二)充分挖掘男性市場營銷潛力

街舞運動自 80 年代初誕生以來，受到了青少年廣泛的喜愛，至今已有越來越多的青少年參與到這項運動中來，而男性是該項運動的主力軍。

2003 年中國移動通信「動感地帶」M-zone中國街舞挑戰賽在全國各地展開，全國七大賽區的初賽階段共有142支大學生街舞組合參加，37 支脫穎而出，中央電視臺對總決賽進行了直播。

2004 年全國街舞大賽已落下帷幕，全國約有一千多人參加了各分賽區的比賽，且參賽人群的類型在不斷擴大，少年兒童和中老年人也參與其中。它的迅速發展詮釋了大學生的健康時尚與動感，現已成為諸多大學的選項或選修課程，同時也說明大學生對街舞的熱愛，可以預測，這項運動在高校有著廣闊的市場行銷前景。

(三)發展周邊體育市場經濟

以學校命名的體育健身俱樂部的建立，應該以校內市場為中心，並大力發展周邊體育市場。我國各高校大都坐落於城市之中或邊緣地帶，由於周邊居民的社會健身活動的需要，賦予了該項目廣闊的發展空間。

(四)企業與街舞隊的雙贏

隨著未來我國第三產業的迅速發展，體育產業將是一個新的經濟增長點，諸多的企業會向體育產業投入更多的

資金，而高校街舞隊的成長，也需要企業的大力支持，同時街舞隊員的成長也不可缺少鍛鍊機會。企業在街舞隊的投資中得到回報，而街舞隊在企業的幫助下迅速成長，互助互長，使雙方達到雙贏。

二、高校街舞隊體育營銷的作用

高校大力開展街舞隊體育營銷，有以下作用：

（1）構建成功的高校街舞隊的體育行銷體系有利於促進高校體育產業經濟的發展，為街舞隊的訓練、比賽、日常開支等方面提供物質保障，減少學校負擔。

（2）該體系的建立，給了隊員更大的發展空間，這使得街舞隊員不僅是一名運動員，還是一名合格的街舞指導員，且具有一定的管理基礎、經營頭腦，這對於現今諸高校培養一專多能的複合型人才提供了實踐機會。

（3）體系的成功建立幫助學校減輕了經濟負擔，提升了學校體育氛圍，完善了學校體育教育機制，運動隊的訓練和比賽同時也為學校贏得了聲譽，對學校未來的發展產生了積極的影響。

（4）我國高校是街舞運動的發展載體，從我國參加第1屆世界性街舞大賽運動員來源分析，均是從我國高校中選拔出來的，高校街舞運動的發展好壞直接影響到該運動的發展前景。綜合來說，高校街舞隊的正常運作對培養我國街舞運動員後備力量有著重要的意義。

（一）高校街舞隊的體育營銷體系建設

1. 體育營銷計畫

每一項工程都要有一個可行的計畫，制定一份好的營銷計畫，等於成功了一半，這需要對市場、資源等各方面因素的綜合考慮。（圖1）

（1）市場研究

市場研究包括以下幾個因素：

① 確定行銷對象。根據高校街舞隊的特點，它的銷售物件是在校學生及周邊潛在的體育市場，甚至形成產業化之路以後，對所在地、市潛在的大眾健身市場。

② 分析現狀。分析與街舞隊相關聯的體育市場，為街舞隊行銷方向的定位提供了依據。分析的內容應該與本隊實際行銷內容相匹配，包括表演市場、培訓市場、服裝市場等各方面。

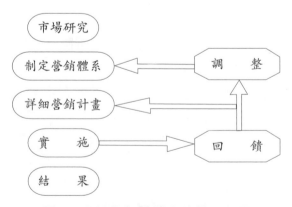

圖1　高校街舞隊體育營銷流程圖

③ 制定收集資料的方案。一般採取問卷調查的收集資料方法，還可進行網上調查，訪談調查。

④ 整理和分析資料。資料整理和分析的結果，有利於窺測目標市場的潛力大小，為確定行銷方案做鋪墊。

⑤ 確定問題解決方案。

（2）制定營銷體系

制定行銷體系內容包括：制定行銷流程、建立組織管理部門和確定行銷途徑三個方面。這三個方面的內容構建了一個針對於高校街舞隊特點的體育行銷體系。

（3）詳細營銷計畫

詳細營銷計畫的制定為準確實施行銷行動指明了目標方向，它是全隊行銷方向的確定者，是全隊營銷行動的指導者。一份詳細、可行的營銷計畫直接決定著整個體系的成敗。

這要求對市場進行詳細的分析，要求各組織管理層密切配合，認真進行市場分析，確定營銷方向，根據自身特點、環境等因素制定出適合於本隊的營銷計畫。

（4）實施、回饋、調整

行銷實施階段的市場回饋和調整對整個行銷體系的結果產生重要的影響，根據高校運動隊的性質特點及街舞項目的營銷特點，提出建立以街舞隊為營銷中心的「實施——回饋——調整」體系包括：盈利分析、宣傳廣告、促銷、市場回饋資訊、調整營銷計畫。

2. 組織管理

大學創辦高科技企業，是落實我國「發展高科技，實現產業化」戰略的一項具體措施，是實現高等學校教學、

科研、社會服務三大功能的一個必要組成部分,是國家發展高新技術產業的一支重要生力軍。這說明高校街舞隊在取得比賽成績的同時應兼顧體育產業的發展。

學術與行政管理相分離是我國高等教育領導體制改革的發展趨勢,把街舞隊的組織管理形式分為內部管理和涉外交流兩大部分(圖2),為充分發揮街舞隊人力資源優勢、創建一流街舞運動隊做鋪墊。

3. 獲利途徑

一個企業生存的理由就是利潤,沒有利潤的企業就失去了它生存的意義。嚴格來說,可以把街舞隊看做一個正在運行中的企業,高校街舞隊生存的意義就是要取得比賽成績,同時為學校、社會服務。為保障運動隊正常運作的物質基礎,結合高校運動隊的性質特點,本文對高校街舞隊的經濟來源進行了詳細分析(圖3)。

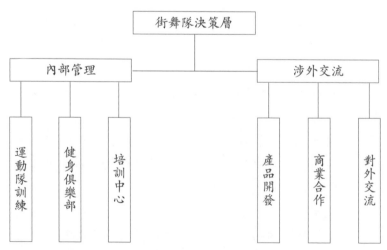

圖2　高校街舞隊體育營銷組織結構管理圖

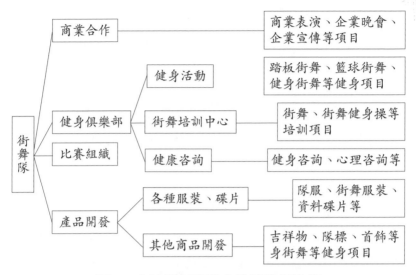

圖3 高校街舞隊體育營銷獲利途徑

(二)營銷技巧介紹:高校街舞隊體育營銷方式

1. 街舞隊體育行銷體系建立的方式有四種:

(1)街舞隊(高校體育部、系、團委)單獨出資,實行投資、管理、營銷一條龍。

(2)外界投資與本隊共同建設。採取共建形式,把先進的商業投資理念實際應用於街舞隊的行銷體系,促使街舞隊沿著高效、高品質的軌道發展。

(3)外界單獨投資。外界單獨投資建立街舞隊體育營銷體系,企業利用高校豐富的人力資源,提高健身環境的內在品質,為企業在實際運作時提供健身專業理論和技術指導。

(4)股份制投資。利用社會力量開辦俱樂部,在社會

督導下實現社會和街舞隊的雙贏。

2. 在組織管理的崗位設置上應少而精，如街舞隊決策層由教練員來負責，取消二級管理部門，直接設置每個部門的負責人，每個部門負責人直接與教練員取得直線聯繫。這有利於隊伍內部的溝通與團結。各部門負責人的設置可以全部由隊員來擔任，一來節省了人力資源，降低了行銷成本；二來為隊員能力的培養創造了條件；三來為隊員創造了自我發展空間。

3. 制定行銷體系時可根據「天時、地利、人和」等各方面因素綜合考慮，建立組織管理結構，可根據運動隊實際的情況來設置。確定行銷途徑可根據不同城市的健身娛樂市場需求，並結合本隊性質特點來選擇。

第十七章
街舞的發展趨勢及前景展望

一、世界街舞運動的發展方向

(一) 建立世界性街舞運動組織，完善競賽體制

世界街舞運動未來發展趨勢的第一步就是要建立其強大、高效的組織機構，包括：

1. 正確界定街舞運動內容

現今根據不同國家不同流行的舞蹈風格，可分為歐美派、日韓派及其他國家風格。風格的五花八門勢必給確定街舞的本質、規則等方面內容設置了障礙，這要求給世界性街舞運動定位，著重解決以哪一個國家的舞蹈風格為主，什麼才是真正的街舞運動等等一系列棘手的問題。

2. 人力和經濟資源作後盾

隨著各國街舞運動的迅速發展，每個國家都有其街舞運動的代表人物。俗話說：「群龍不能無首」，世界性街舞組織的發動者必須是世界性著名的街舞團體或知名的體育運動機構，這樣的組織機構才具有權威性，才能夠引領世界街舞運動的發展潮流。當然，任何一項運動的蓬勃發展都不能忽略經濟對其發展的影響。

3. 完善競賽體制

競賽是一項運動項目發展到成熟階段的外部體現，各個國家性質、國情、經濟等因素的不同決定了各國競賽體制的不同，完善全球統一的競賽體制成了街舞運動發展的當務之急。

(二)走產業化之路

經濟發展規律認為，任何一種經濟形態的存在都是從個體向整體、從零散向集約、從局部效益到規模效益的發展過程。

街舞運動的產業化，就是對單純以競賽為龍頭的舊形式的突破，而將其競賽、文化、培訓、器械與服裝生產、休閒娛樂、健身等功能進行集約運作，規模發展，從而與現代市場經濟相結合，在市場經濟的社會環境中，充分開發自身價值，創造出更大的、綜合的經濟效益，形成良性循環，提高其運行效率，促進其整體的發展。

二、我國的對策

(一)正確引導街舞運動的發展方向

每個國家都有其不同的政治、經濟、文化等社會要素，根據各個國家各種不同的社會要素，街舞的發展方向也有所不同。我國是市場經濟體制下的社會主義國家，我國的街舞運動應該沿著健康的方向發展，堅決摒棄街舞起源時的那種消沉、低下的風格，提倡健康、活潑且積極向上的精神面貌。

(二)建立街舞運動組織，積極推廣街舞運動

青少年是街舞運動的主力軍，而青少年生理發展的特點決定其對新興事物的好奇和渴望，他（她）們透過不同的管道瞭解並學習街舞文化，如果不對外來街舞文化作正確的定位和積極引導，將使熱愛該運動的青少年向著街舞運動不好的一面發展，勢必給我國的體育、心理等教育造成不利的影響。

此時，我國應積極引導熱愛街舞運動的人們正確、合理地從事該項運動，並建立全國性的街舞運動組織，積極推廣世界性的街舞運動。

(三)抓住機遇，大力發展體育產業

我們生活在一個文化開放的時代，交流由經濟全球化和大量媒體的發展實現。嘻哈現在已經變成了10億美元的產業，嘻哈轉變自己成為全球青年文化，跨越種族、民族、性別、階級、語言和地理界限。嘻哈已經握住並滲透進世界顯著的區域。

音樂、電影、電視節目、印刷材料和網路——今天世界上的所有不同媒體和高技術，使得全世界人們彼此相互瞭解、交流、互動，並創造新的產業。

我國《體育產業發展綱要1995—2010年》在發展體育產業的基本政策中指出：「要積極培育體育健身娛樂市場。」在發展體育產業的基本措施中指出：「一些基礎好、市場開發潛力大的項目要加快體育產業發展的步伐，由差額管理轉為自收自支，力爭為國家經濟發展作貢

獻。」街舞作為一項冉冉升起的新興運動項目，若能正確引導並積極推廣，同時以此為契機，大力發展我國新興運動項目體育產業，定能在全民健身運動中起到更大的推動作用，為我國體育產業的迅速發展譜寫新篇章，成為我國健身、休閒與競技體育中一道獨特的風景線。

運動精進叢書

1 怎樣跑得快

定價200元

2 怎樣投得遠

定價180元

3 怎樣跳得遠

定價180元

4 怎樣跳的高

定價180元

5 高爾夫揮桿原理

定價220元

6 網球技巧圖解

定價220元

7 排球技巧圖解

定價230元

8 沙灘排球技巧圖解

定價230元

9 撞球技巧圖解

定價230元

10 籃球技巧圖解

定價220元

11 足球技巧圖解

定價230元

12 羽毛球技巧圖解

定價220元

13 乒乓球技巧圖解

定價220元

14 曲線球與飛碟球

定價300元

15 街頭花式籃球

定價280元

16 精彩高爾夫

定價330元

17 巴西青少年足球訓練方法

定價230元

18 籃球個人技術全圖解＋VCD

定價300元

19 門球（槌球）入門與提升180問

定價230元

20 美國青少年籃球訓練方式250例

定價280元

21 單板滑雪技巧圖解＋VCD

定價350元

22 籃球教學訓練遊戲

定價280元

23 羽毛球技・戰術訓練與運用
定價280元

街舞運動教程

編 著 者│王　瑩
責任編輯│劉　沂

發 行 人│蔡森明
出 版 者│大展出版社有限公司
社　　址│台北市北投區（石牌）致遠一路 2 段 12 巷 1 號
電　　話│(02)28236031・28236033・28233123
傳　　真│(02)28272069
郵政劃撥│01669551
網　　址│www.dah-jaan.com.tw
電子郵件│service@dah-jaan.com.tw
登 記 證│局版臺業字第 2171 號

承 印 者│傳興印刷有限公司
裝　　訂│眾友有限公司
排 版 者│千兵企業有限公司
授 權 者│北京人民體育出版社
初版 1 刷│2010 年 9 月
初版 7 刷│2017 年 5 月

定　　價│280 元

國家圖書館出版品預行編目 (CIP) 資料

街舞運動教程 / 王瑩 編著
——初版——臺北市，大展出版社有限公司，2010.09
　　面：21 公分——(體育教材；4)
　ISBN 978-957-468-766-4 (平裝)
　1.CST: 街舞
976.48　　　　　　　　　　　　　　　99012698

大展好書　好書大展
品嘗好書　冠群可期

大展好書　好書大展
品嘗好書　冠群可期